-7가지 테마 컬러이 활용-

KB040129

일러스트 채색 테크닉

무라 카루키 지음
김재훈 옮김

AK HOBBY BOOK

머리말

이 책을 선택해주셔서 대단히 감사합니다.

지금까지 여러 번 이런 작법서 집필에 참여했던 적이 있었지만, 한 권을 오로지 혼자 집필하는 것은 처음입니다. 항상 작법서 집필을 해보고 싶었는데, 이번에 바람이 이뤄졌습니다.

직업으로 그림을 그리기 시작한 지 10년 조금 지났습니다. 그동안 다양한 만화·일러스트 전문학교에서 강사로 활동하면서, 직업으로 그림을 목표로 하는 많은 학생의 그림을 볼 수 있었고, 때로는 첨삭을 하고, 때로는 그림에 대한 고민을 상담해주었습니다.

이렇게 하면 그림이 더 좋아지는데, 이렇게 하면 학생들에게 좀 더 힘이 될지도 모른다고 생각했던 점들이 많았습니다.

그러나 강사로서 담당했던 시간은 1시간에서 길어도 3시간 정도인 탓에 학생 한 명당 상담할 수 있는 시간은 고작 몇 분에 불과했습니다.

그때 더 열심히 많은 것을 알려줄 수 있는 방법은 없을지 고민하다가 작법서를 집필하는 방법을 떠올렸습니다.

제가 생각하는 그림의 원리와 공부했던 노하우를 최대한 많이 소개하려고 노력했습니다. 그렇지만, 어디까지나 개인적인 생각일 뿐이며, 반드시 「정답」은 아닙니다. 하지만 이 책을 통해 여러분의 그림 실력을 키울 수 있는 하나의 작은 단서라도 찾았으면 하는 마음으로 집필했습니다.

CONTENTS

◢ 이 책의 주의점

● 본문에 게재된 일러스트는 전부 CLIP STUDIO PAINT로 제작했습니다. 사용한 브러시 등은 CLIP STUDIO PAINT에서 기본적으로 제공하는 것을 선택했습니다.

● 레이어 모드는 CLIP STUDIO PAINT에 표시되는 명칭으로 통일했습니다. 다른 소프트웨어에서는 명칭이 다를 수 있으니, 주의하세요(예 : CLIP STUDIO PAINT의 발광 닷지는 Photoshop에서 색상 닷지에 해당합니다).

● 제작 과정을 설명하는 일부 이미지는 스크린샷을 사용했으므로, 저화질인 것도 있습니다. 설명에는 크게 영향이 없으나, 또렷하게 보이지 않을 수도 있습니다. 부디 양해 부탁드립니다.

◢ 일러스트에 사진을 사용할 때의 주의점

● 본문에 사진과 텍스처를 사용한 부분이 있습니다. 사진은 모두 저자가 직접 촬영한 것을 사용했습니다.

● 사진에는 저작권이 있습니다. 직접 찍은 사진을 텍스처로 사용하거나 일러스트의 소재로 활용해도 문제가 없지만, 타인이 촬영한 사진을 무단으로 사용하면 저작권을 위반하게 됩니다. 사진 사이트에서 구입하는 형태로 사용하는 것을 추천합니다.

● 무료 소재나 소재 판매 사이트에서 구입한 것이라도 지정된 사용 범위가 있습니다. 사용하기 전에 소재와 함께 제공되는 사용 규약을 꼭 확인하세요.

● 직접 촬영한 사진에 포함된 특정 상점, 기업 로고, 상품, 상호를 그대로 사용하면 지적재산권인 「상표권」과 「의장권」 위반에 해당하므로, 지우거나 수정해서 사용해야 합니다.

CHAPTER 1

테마 컬러

빨간색

The theme color is "red"

01 무라 카루키식 유화 채색법

저는 회색으로 미리 음영을 넣은 뒤에, 오버레이와 곱하기 등의 효과(레이어 합성 모드)로 색을 넣는 글레이징 기법으로 인물과 배경을 그립니다.

글레이징 기법을 이용한 유화 채색으로 보석을 그리면서 기법에 대해 간략하게 소개하겠습니다.

1

먼저 회색으로 대강의 형태를 잡습니다(저는 선으로 형태를 잡는 것이 서툴러서, 처음에는 실루엣으로 형태를 잡습니다).

2

위에 신규 레이어를 작성하고, 대강의 형태를 선으로 그립니다(나중에 색을 채우므로 특별히 깔끔하게 그릴 필요는 없습니다).

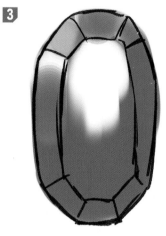

3

실루엣을 그린 **1**의 레이어 위에 신규 레이어를 작성하고, 클리핑을 설정한 뒤에 밝은 색으로 하이라이트를 올립니다(음영과 채색 작업을 마칠 때까지는 선 레이어를 남겨둡니다).

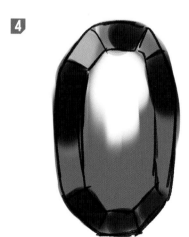

4

추가로 레이어를 작성하고 클리핑을 설정한 뒤에 음영을 올립니다(보석의 단면을 따라서 음영을 넣었습니다). 진한 음영 속에 밑바탕 색을 넣어 음영의 폭을 넓힙니다.

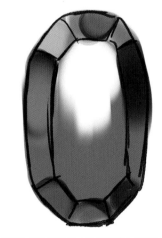

5

진한 음영을 올린 뒤에 그 속에 밑바탕의 회색을 덧칠합니다. 수채화의 경계처럼 가장자리에 진한 부분을 조금씩 남겨두는 것이 포인트입니다. 가장자리를 남겨두면 강약이 있는 그림이 됩니다.

6

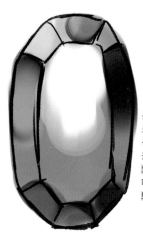

음영이 완성되었으므로, 신규 레이어를 작성하고 원하는 색을 올립니다. 이번에는 오버레이로 올렸습니다. 곱하기나 하드라이트로 올려도 됩니다.

오버레이로 올린 색은 이런 느낌입니다. 빛 부분에 밝은 파란색, 음영 부분에는 약간 진한 파란색을 넣었습니다.

7

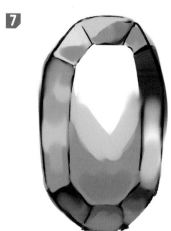

이제 선과 채색으로 나눠진 부분을 전부 한 장의 레이어로 결합합니다. 원하는 색을 스포이트로 추출하면서 선 위로 색을 칠합니다.

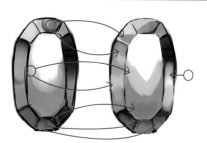

○이 스포이트로 추출한 색, 화살표 부분이 스포이트로 추출한 색으로 칠한 부분입니다. 배경색을 음영에 넣으면 배경과 물체가 어색하지 않도록 흰색을 칠한 부분도 있습니다.

8

닷지 효과로 넣은 색과 넣은 부분

신규 레이어를 작성하고 클리핑을 설정한 뒤에 발광 닷지로 보석의 반사광을 그립니다.

9

다시 레이어를 하나로 결합하고, 스포이트로 색을 추출해 터치가 거친 면을 다듬고 선을 깔끔하게 그려 넣으면 완성입니다.

　강사로 있으면서 채색의 어려움에 대한 상담을 자주 합니다. 대다수가 「유화 채색은 선을 그려서는 안 된다」라는 생각으로 선을 그리지 않고 최대한 채색만으로 그리려고 합니다. 선을 그리지 않고 채색만으로 표현하려고 하면, 아무래도 색이 탁해지거나 형태가 불명확해지므로, 유화 채색이라도 일부에 선을 그리거나 선 위에 색을 칠하면 어렵지 않습니다.

　유화 채색의 장점은 러프, 선화, 채색이라는 과정에 얽매일 필요 없이 자유롭게 그릴 수 있는 것이라고 생각합니다. 따라서 선이 필요할 때는 선을 그려도 되고, 이미 그린 선이 필요 없다면 색을 덮어도 됩니다. 내가 그리기 쉬운 방법을 선택하는 것이 가장 중요합니다.

02 글레이징 기법으로 밑칠하기

채색에 들어가기 전에 흑백으로 캐릭터의 농담과 음영을 넣습니다. 그런 다음 **오버레이**로 색을 올리는 방식으로 칠합니다. 기본적으로 「좋은 그림」은 그레이스케일로 보았을 때에도 음영이 아름답고 조화롭습니다. 처음에 회색으로 음영을 넣으면 음영의 밸런스가 잘 잡힌 그림을 그릴 수 있습니다.

01 러프를 그린다

먼저 러프를 그립니다. 기본이 되는 인물 채색 설명용 일러스트이므로, 심플한 구도로 잡았습니다.

바스트업이지만, 전신을 채색하는 방법도 기본은 같습니다.

✏ POINT

기본적으로 캔버스는 상당히 크게 설정했습니다. 가령 지정된 크기가 B5라면 B4로 만듭니다. 큰 캔버스로 천천히 그리고, 마지막에 축소해서 다듬습니다.

옷과 머리카락이 없는 상태로 러프를 그립니다.

러프는 대강이어도 상관없습니다. 위의 러프를 그대로 일러스트에 활용해보겠습니다.
따라서 러프 상태에서 어느 정도 선을 지우거나 옷의 라인을 다듬습니다.

반전하고 선의 밸런스를 확인하면서 러프를 수정합니다.

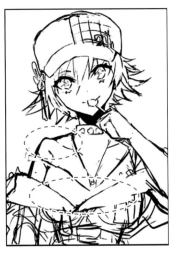

많았던 선을 정리합니다.

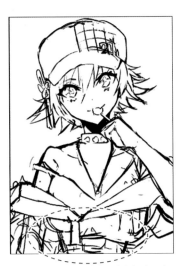

옷도 처음에는 상당히 대강 그렸지만, 이느 정도 구체적으로 그렸습니다.

02 회색으로 색을 채운다

러프의 선화 레이어를 가장 위로 옮기고, 바로 아래에 신규 레이어를 만들고 인물을 회색으로 채웁니다. 인물을 칠한 다음 별도의 레이어에 배경도 회색으로 채웁니다. 인물과 배경을 칠한 회색의 농도를 조절합니다.

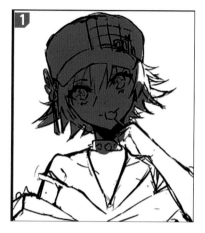

POINT

이 회색이 음영의 기준이 되므로, 적당히 진한 회색이 좋습니다.

인물에 색을 채우고 옷과 머리카락에 더 진한 색을 칠한 다음, 빛과 음영을 넣습니다(전부 한 장의 레이어에 그려도 되지만, 8p에서 설명했듯이 음영 레이어는 구분해도 상관없습니다).

이 단계까지 대강이어도 상관없습니다. 얼굴에 드리운 모자와 옷의 음영 등을 넣습니다.

광원

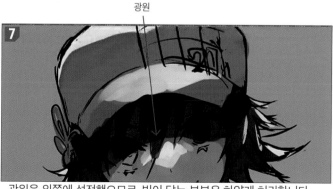

광원을 위쪽에 설정했으므로, 빛이 닿는 부분은 하얗게 처리합니다.

03 파츠별로 색을 올린다

인물 레이어는 회색 부분까지 결합합니다. 빨간 색으로 채운 레이어를 결합한 레이어 아래에 배치합니다.

러프의 불필요한 선은 미리 정리해둡니다. 그렇 다고 완벽할 정도로 다듬을 필요는 없습니다.

배경도 색을 변경합니다.

인물을 강조할 의도도 있었으므로, 신규 레이어를 만들고 하드라이트로 빨간색을 채웁니다.

> ✏ POINT
>
> 배경은 일단 색만 채우고, 인물을 칠하면서 색의 밸 런스를 체크합니다.

| 100% 오버레이 |
| 피부색 |
| 100% 표준 |
| 인물 |
| 100% 표준 |
| 폴더 1 |
| 100% 하드라이트 |
| 배경색 |
| 100% 표준 |
| 배경 |
| 용지 |

피부색은 진하고 쉽게 구분되는 색 을 선택했습니다. 다소 도드라져도 괜찮습니다.

클리핑을 설정한 신규 레이어의 합성 모드를 오버레이로 변경합니다. 피부 부분에 피부색을 올리면 음영이 들어간 피부색이 됩니다.

이렇게 파츠별로 레이어를 작성하고, 각각 클리핑→오버레이→채색을 반복합니다.

파츠별로 색을 넣습니다. 눈은 녹색으로 칠했습 니다.

피부색을 칠하고 오버레이 레이어의 불투명도를 낮춰서 색을 다듬습니다.

하드라이트로 뒷머리에 빨간색을 칠하면, 상당히 채도가 높은 빨간색이 됩니다. 멋스러운 그림을 만들고 싶어서, 머리카락 뒤쪽에 요즘 유행하는 이너 컬러로 분홍색에 가까운 빨간색을 넣었습니 다. 얼굴 주위에 채도가 높은 색을 넣었으므로, 얼굴로 시선이 유도되는 효과도 있습니다.

옷에도 빨간색을 올렸습니다. 색을 넣었지만, 아직 러프 단계이므로 어디까지나 느낌을 살피는 정도의 채색입니다. 나중에 본격적인 채색에 들어가면 조금씩 완성할 예정이니, 지금은 밑색 정도라고 생각해주세요.

	100% 오버레이	레이어 1
	100% 오버레이	모자
	100% 오버레이	옷
	100% 하드라이트	뒷머리
	69% 오버레이	흰자위
	25% 오버레이	피부색
	100% 표준	인물
	100% 표준	폴더 1
	100% 하드라이트	배경색
	100% 표준	회색
		용지

레이어는 이런 구성입니다. 파츠별로 구분했지만, 파츠가 그렇게 많지는 않습니다.

빨간색 일러스트의 통일감이 느껴지도록 옷, 모자, 머리장식에도 빨간색을 넣었습니다. 테마 컬러가 있는 일러스트는 색감의 다채로움보다는 통일감을 우선합니다.

모자의 체크무늬에 노란색을 넣었습니다.

사탕에 분홍색을 칠하면 완성입니다.

04. 빛을 넣는다

인물 채색을 마쳤다면, 캐릭터를 비추는 빛의 색감을 넣습니다.

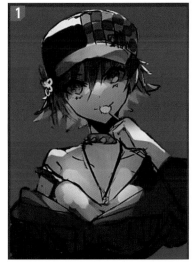

일단 배경을 제외한 인물의 레이어를 결합합니다.

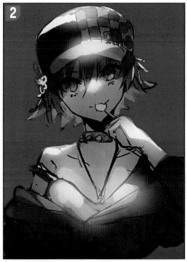

신규 레이어를 작성하고 스크린으로 설정한 다음, 노란색 빛을 만듭니다. 음영을 넣을 때에 흰색으로 칠한 부분입니다.

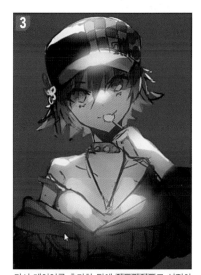

다시 레이어를 추가한 뒤에 하드라이트로 설정하고 캐릭터의 피부에 밝은 빛을 넣습니다. 이것으로 준비는 마쳤습니다.

03 유화 채색으로 얼굴을 칠한다

밑칠을 완성했다면, 파츠별로 채색해 완성합니다. 파츠의 채색은 정해진 순서 없이 원하는 대로 진행하면 되는데, 저는 가장 중요하게 여기는 눈부터 칠하고, 그 다음에 피부, 머리카락 순으로 칠합니다.

01 눈을 칠한다

인물 일러스트에서 가장 중요하다고 생각하는 것이 눈이므로, 처음에 눈부터 칠합니다. 눈은 신규 레이어를 만들고 선화를 그린 뒤에, 선화 레이어가 지워지지 않도록 아래에 별도의 레이어를 만들고 칠합니다.

눈이 가장 중요하므로, 가장 먼저 작업합니다. 우선 신규 레이어를 만듭니다.

러프를 바탕으로 선화를 그립니다.

두 눈의 선화를 완성했습니다.

선화 레이어가 아닌 별도의 레이어에서 눈을 칠합니다. 검은자위는 녹색, 아이라인은 검은색을 칠합니다. 브러시는 「진한 수채」를 사용했습니다.

기본 채색을 마쳤습니다. 검은자위는 윗부분이 진하고, 아랫부분이 밝아지게 구분했습니다.

색이 진한 아이라인과 검은자위 윗부분에 흰색을 넣어 다듬습니다.

흰자위를 칠합니다. 흰자위라고 해서 새하얗게 칠하는 것이 아니라 피부색과 충돌하지 않도록 회색을 더합니다. 눈 가장자리에 흰색 점막을 의식한 빨간색을 넣어 눈을 강조합니다.

하이라이트를 넣습니다. 새하얀 하이라이트가 아니라 약간 분홍을 섞으면, 어색하지 않습니다.

아이라인에 눈동자와 같은 색으로 속눈썹을 그려 넣습니다. 아이라인이 너무 진해지지도 않고, 눈도 더 강조됩니다.

이후에는 아이라인에도 더 진한 선을 넣거나 검은자위에도 빨간색 라인을 추가하면 완성입니다.

02 머리카락을 칠한다

눈을 제외한 다른 파츠는 기본적으로 결합된 인물 레이어 위에 신규 레이어를 추가해, 형태를 잡은 뒤에 채색, 정리, 그리고 다시
선을 그려 넣는 순서로 작업을 진행합니다. 파츠가 완성되면 원본 레이어와 결합합니다.

러프 단계에서 대강 그린 머리카락을 볼륨 등을 고려
하면서 선으로 형태를 다시 그립니다.

형태를 잡고 다시 색을 칠합니다. 검은머리의 소녀이
므로, 검게 칠합니다.

채색은 「채우기」를 사용하지 않고 일일이 칠합니다.
칠하면서 형태를 다듬고 정리합니다.

검은색을 너무 많이 칠했다면 살짝 연하게 조절한 뒤
에, 밑색 레이어의 갈색을 스포이트로 추출해 같은
레이어에 칠해서 다듬습니다.

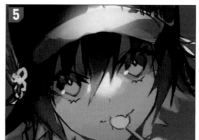

밑색을 스포이트로 추출해 새로운 색을 다듬으면 색
감에 깊이가 생깁니다. 얼굴 가까이의 머리카락은 밝
아지도록 계속 색을 칠합니다.

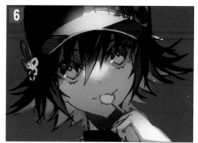

형태를 다듬고, 끝으로 선을 그립니다. 유화 채색은
이 작업을 반복합니다.

광원은 바로 위쪽에 설정했으므로, 빛이 닿는 부분에
하이라이트를 넣습니다.

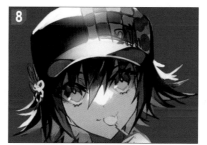

하이라이트를 양쪽 가장자리에 넣었습니다.

추가로 세세한 채색을 합니다. 대강 채색이 끝난 시점
에 작은 가닥이나 흐름을 만듭니다.

끝으로 가는 머리카락의 선을 그려 넣
거나 붉은 하이라이트를 선으로 넣어
서 완성합니다. 뒷머리는 대강, 앞머리
는 눈길을 끌 수 있게 세밀하게 여러
번 칠했습니다.

03 피부, 초커, 목걸이를 칠한다

동일한 방법으로 각 파츠를 조금씩 완성시킵니다. 아래의 설명에는 각 파츠를 확대한 이미지를 게재했지만, 확대해서 칠하고 작게 줄여서 전체의 밸런스를 확인하는 과정을 계속 반복하면서 작업을 진행했습니다.

먼저 어깨~팔의 형태를 대강 잡습니다. 밸런스를 생각하면서 러프보다 어깨 폭을 좀 더 넓혔습니다.

팔의 형태도 좀 더 다듬습니다. 러프는 지워도 문제 없습니다.

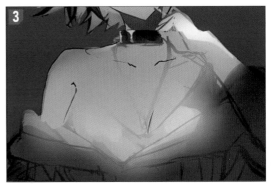

밑색의 색을 지우지 않을 정도로 새 피부색으로 채웁니다. (러프가 전부 지워지지 않도록 주의하면서)다시 선을 그립니다.

머리카락이 만드는 그림자를 칠합니다. 이미 그린 선이 조금 지워졌지만, 끝에 다시 그릴 예정이므로, 지금은 신경 쓰지 않아도 됩니다.

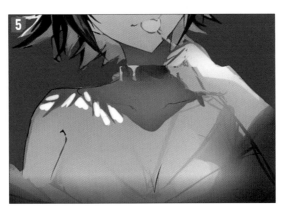

음영의 경계에 발광 닷지 레이어로 빛을 넣습니다.

방금 넣은 빛은 너무 강해서, 밑의 피부색을 스포이트로 추출해서 다듬습니다.

광원을 의식하면서 빛을 받는 가슴의 굴곡 부분은 둥그스름한 형태로 넣습니다.

머리카락이 만드는 그림자는 좀 더 인상적인 느낌이 들도록 가장자리에 빨간색 라인을 넣습니다.

방치했던 왼손도 마찬가지로, 선으로 형태를 먼저 잡고, 색을 채운 뒤에 음영과 빛을 넣습니다.

선이 지워져도 마지막에 다시 그리므로, 과감하게 음영을 넣습니다. 틀린 선과 색은 덧칠해 지웁니다.

11 초커도 검은 밴드 부분을 먼저 색으로 채우고, 돌기의 형태를 잡습니다.

12 음영과 하이라이트를 넣습니다. 금속은 대비가 강해지도록 빛은 흰색으로 넣고, 음영은 둥그스름한 느낌이 들도록 그러데이션으로 넣습니다.

13 음영 속에도 연한 흰색을 넣으면, 너무 무겁지 않은 금속의 질감을 표현할 수 있습니다.

14 금속은 주위 사물의 색을 반사하므로, 피부색 반사광을 넣었습니다.

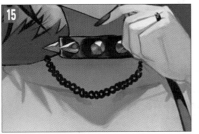

15 목걸이를 그립니다. 브러시를 사용해도 되지만, 직접 그립니다. 먼저 검은색 펜으로 형태를 잡습니다. 브러시 소재처럼 너무 규칙적이지 않도록, 항상 손으로 그립니다.

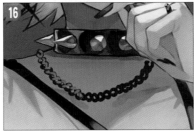

16 표준 레이어를 추가하고 빛을 받는 부분에 회색을 덧칠합니다.

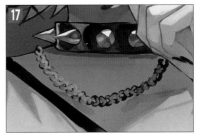

17 하드라이트 레이어를 추가하고 목걸이의 형태를 덧그립니다. 이 방법으로 반짝이는 느낌은 대부분 표현할 수 있습니다.

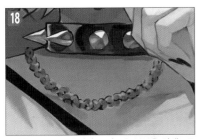

18 곱하기 레이어를 추가하고 어두운 부분을 갈색으로 칠합니다. 밝은 곳과 어두운 곳의 차이가 생겨서 보기 좋습니다.

19 표준 레이어를 추가하고 빛을 넣습니다. 일부만 반짝이게 처리합니다.

20 끝으로 다시 선화를 그립니다. 검게 칠한 선을 살리면서 선화를 다듬습니다.

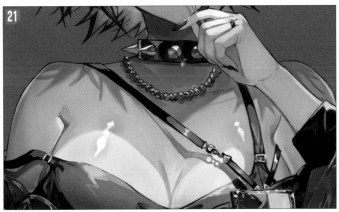

21

목~피부는 완성입니다. 초커와 목걸이의 그림자도 확실하게 넣었습니다.

04 유화 채색으로 옷을 칠한다

동일한 방법으로 나머지 파츠도 칠합니다. 순서에 관계없이 여러 곳을 동시에 칠하면서 전체의 밸런스를 확인할 수 있는 것이 유화 채색의 매력입니다.

01 옷을 칠한다

옷을 칠합니다. 먼저 형태를 잡습니다. 속옷의 형태를 대강 그리고 검게 칠합니다.

빛을 받는 부분이 밝아지도록 회색을 칠합니다.

마찬가지로 재킷도 선을 먼저 그리고 색을 칠한 다음, 선화를 그리는 작업을 반복합니다.

빛을 받는 부분을 밝게 다듬으면서, 조금씩 진행합니다.

빨간 옷도 색을 채우고, 선을 그린 뒤에 음영과 주름을 넣습니다.

신규 레이어를 만들고, 지퍼를 하나만 직접 그립니다.

흐름을 따라서 복사&붙여넣기로 그립니다. 같은 형태가 규칙적으로 나열된 사물은 기본적으로 복사&붙여넣기+「메쉬 변형」으로 작업 시간을 줄일 수 있습니다.

크기와 흐름 등은 적절히 조절하면서 복사&붙여넣기를 합니다.

옷 형태에 맞춰 위화감이 없도록 메쉬 변형으로 형태를 조절합니다.

빛을 받는 부분에 회색으로 하이라이트를 넣습니다.

지퍼 부분에도 음영을 넣습니다.
기본적으로 음영에 차이를 만들거나 그림에 알맞게 세세하게 수정하면, 복사&붙여넣기의 어색함을 지울 수 있으니 꼭 시도해보세요.

같은 방법으로 지퍼 손잡이도 대비를 생각하면서 칠합니다.

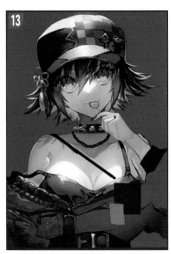

어깨에 걸친 장식의 고정하는 끈을 그립니다. 먼저 직선 도구로 곧게 선을 긋습니다. 직선이 필요할 때는 손보다 「직선」 도구를 사용합니다.

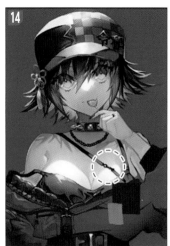

중간을 잠금쇠로 변경합니다. 끈의 밝기를 조절하면 입체감이 생깁니다.

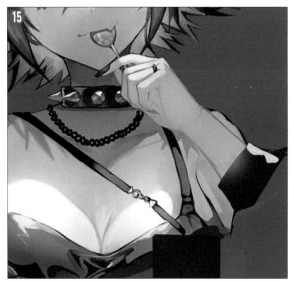

팔을 칠하기 전에 왼쪽 어깨의 선화가 이상해서, 지금 어깨 폭을 더해줍니다.

소매 부분을 칠합니다. 소매의 하이라이트는 흰색으로 칠하면 너무 눈에 띄므로, 은은한 분홍색으로 넣었습니다.

장식을 그립니다. 먼저 대강 직사각형으로 색을 칠한 뒤에 직선 도구를 사용해 형태를 깔끔하게 정리합니다.

입체감이 느껴지게 음영을 넣습니다.

가슴의 잠금쇠는 음영을 넣으면 피부와 떨어진 상태를 표현할 수 있습니다.

디테일을 좀 더 그리면서 옷에 드리운 그림자를 넣어 입체감을 살립니다.

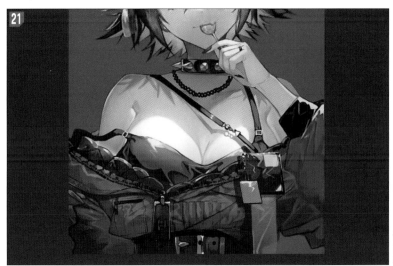

아래로 축 늘어진 빨간색 밴드를 표준 레이어로 그려 넣었습니다. 컬러써클에서도 채도가 가장 높은 오른쪽 위의 색을 사용했습니다.

완성했습니다. 인조가죽 특유의 또렷한 음영과 터치를 넣어 질감을 살렸습니다.

05 유화 채색으로 모자를 칠한다

끝으로 모자와 나머지 아이템을 칠합니다. 설명은 파츠별로 차례로 소개하지만, 눈과 머리카락을 제외하면 마음 가는대로 자유롭게 칠했습니다. 전체를 보면서 나머지 파츠를 좀 더 보강합니다.

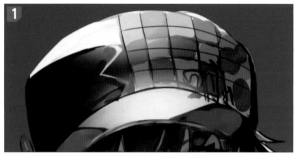

모자는 체크무늬를 다시 그립니다. 먼저 둥그스름하게 곡선으로 체크무늬를 그립니다.

체크무늬는 한 칸씩 칠하면 입체감을 표현하기 쉽습니다.

위에 발광 닷지 레이어로 빛을 넣습니다.

모자에 장식으로 붙어 있는 끈을 그립니다. 러프 단계에서 상당히 대충 그렸으므로, 다시 선을 그립니다.

선을 따라서 색을 넣습니다. 선이 지워져도 상관없습니다.

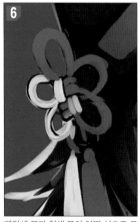

빨간색 끈과 흰색 끈이 어떤 식으로 구성되어 있는지 생각하면서 칠합니다.

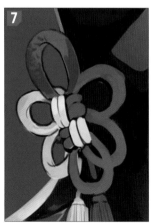

음영을 넣습니다. 끈의 질감이 느껴지도록 진한 빨간색으로 두드리듯이 음영을 넣습니다.

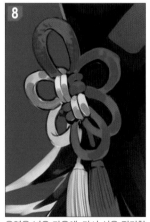

음영을 넣은 다음에, 다시 선을 정리합니다. 불필요한 선은 색으로 지우고, 선이 지워진 곳은 다시 그립니다.

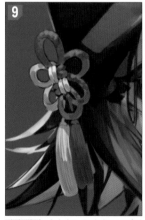

발광 닷지 레이어를 추가하고 오렌지색으로 빛을 넣습니다.

모자에 악센트를 넣습니다.「문자」도구로 장식을 추가합니다.

메쉬 변형으로 모자의 형태에 적합하게 수정합니다.

빛을 받는 윗부분이 밝아지도록 그러데이션으로 흰색을 넣어 입체감을 살립니다.

장식의 두께가 느껴지도록 빛을 넣습니다.

핀 레이어에「색조 보정」→「계조화」를 사용합니다. 그러면 흐릿한 그러데이션의 색이 또렷하게 구분된 그러데이션으로 변합니다. 저처럼 또렷한 표현을 좋아하는 사람에게 추천합니다.

핀의 그림자를 모자에 넣으면 입체감이 생깁니다.

밸런스 조절 · 사탕을 칠한다

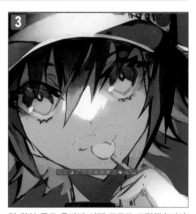

채색 도중에 밸런스가 맞지 않는 눈을 「올가미 선택」 도구로 선택하고, 형태를 조절했습니다. 유화 채색은 선화가 있는 그림과 달리 선화 레이어까지 전부 결합하고, 수정하고 싶은 부분을 복사&붙여 넣기나 변형으로 원하는 대로 수정할 수 있습니다 (선화가 있는 그림은 선을 수정한 뒤에 다시 채색을 해야 하므로 유화 채색보다 수정이 힘듭니다).

눈뿐 아니라 얼굴 전체의 밸런스도 메쉬 변형으로 조절했습니다. 유화 채색은 변형한 부분의 경계도 덧칠로 간단하게 수정할 수 있습니다. 채색 과정에서 밸런스를 보면서 원하는 타이밍에 변형하고 조절할 수 있습니다.

입 위치 등도 올가미 선택 도구로 조절했습니다. 마음에 드는 밸런스가 될 때까지 몇 번이든 조절합니다.

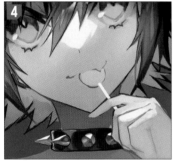

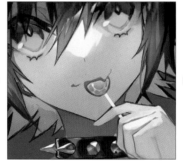

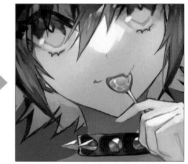

사탕을 칠합니다. 손잡이 부분은 직선 도구를 사용했습니다.

사탕의 광택을 표현합니다. 빛을 넣고 싶을 때는 **발광 닷지** 레이어로 칠하면 채도가 높은 빛을 넣을 수 있습니다.

채색을 끝낸 뒤에 선화를 그리면 완성입니다.

모자에는 CLIP STUDIO PAINT에서 제공하는 기본 브러시를 사용해, **발광 닷지** 레이어로 노란색을 올렸습니다. 적당히 올린 뒤에 형태를 수정하고, 불필요한 부분을 지웠을 뿐입니다.

06 조절 · 가공을 한다

끝으로 전체적인 색감 등을 조절합니다. 파츠별로 채색을 마친 뒤에 결합한 상태이므로, 레이어는 인물 레이어와 배경 레이어로 나눠져 있습니다.

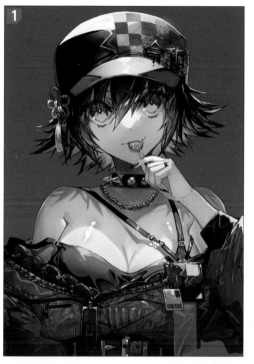

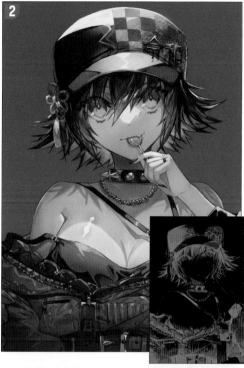

1
인물이 어느 정도 끝난 상태입니다. 이제 색을 조절합니다. 인물, 배경 모두 가공할 수 있도록 신규 레이어를 만듭니다.

2
레이어를 녹색으로 채우고, 제외 모드로 설정합니다. 불투명도는 13%까지 떨어뜨립니다. 전체적으로 선명함이 약해지고, 오렌지색 느낌이 되었습니다. 추가로 컬러 밸런스로 색을 조절합니다.

◀ 제외 모드
　 100%

3
발광 닷지 레이어를 추가하고 빛을 받는 콧등, 가슴 등을 밝게 조절합니다. 얼굴이 밝아지면 캐릭터의 인상도 완전히 변합니다.

4
노이즈 텍스처를 붙입니다. 오버레이 모드로 붙이고 불투명도를 8%까지 내립니다. 노이즈 텍스처를 붙이면, 세련된 멋진 인상을 연출할 수 있습니다.

▶ 노이즈 텍스처

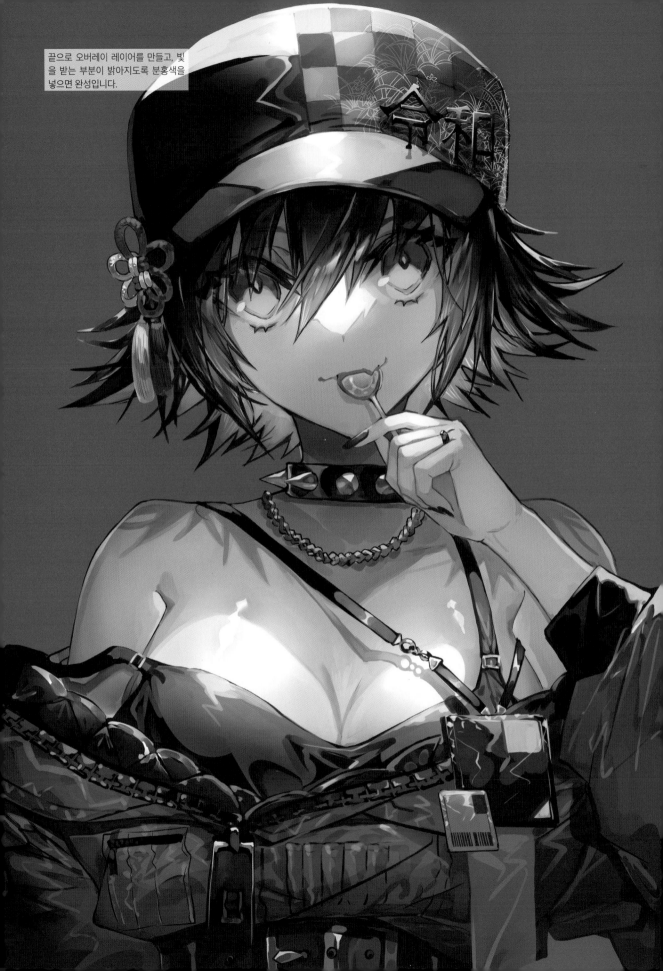

끝으로 오버레이 레이어를 만들고, 빛
을 받는 부분이 밝아지도록 분홍색을
넣으면 완성입니다.

빨간 테마 컬러
색을 정리하는 법

이 일러스트는 배경을 단색으로 처리한 캐릭터 일러스트입니다. 역시 가능하다면 캐릭터의 얼굴에 시선이 가도록 그림의 대부분을 오렌지색과 분홍색, 노란색 등 색상환에서 빨간색과 인접한 색을 사용했습니다. 눈만 빨간색의 보색인 녹색을 사용했습니다. 포인트로 보색인 녹색한 가지만 더해 눈동자를 강조했고, 시선을 유도하는 효과를 발휘합니다.

같은 계열 빨간색 · 분홍색 · 노란색
테마 컬러인 빨간색을 메인으로 사용한 색감. 색상환에서 인접한 색이므로 색감을 잡기가 쉽습니다.

보색인 녹색
눈동자를 강조하려고 보색은 녹색 한 가지만 더했습니다. 녹색으로 인해 캐릭터와 눈을 맞추게 되는 일러스트가 되었습니다.

모자 등의 빛은 빨간색이 아니라 분홍색에 가까운 흰색을 사용해 강조했습니다.

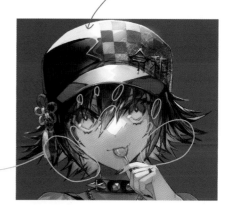

캐릭터의 피부색은 배경인 빨간색과 동떨어지지 않도록 오렌지색에서 노란색에 가까운 피부색을 선택하고, 머리카락과 모자, 옷의 일부는 검은색을 사용해 균형을 잡았습니다.

얼굴 라인과 배경을 구분함과 동시에 강조하고 싶어서 얼굴로 눈이 가도록, 이너컬러인 분홍색을 머리카락에 넣었습니다. 얼굴 주위의 머리카락에 넣은 오렌지색과 노란색도 투명감과 얼굴로 시선을 유도하는 것이 목적입니다. 반대로 재킷은 배경과 같은 빨간색으로 사용해, 시선이 얼굴에 집중되게 했습니다.

노란색과 분홍색처럼 같은 계열의 색을 포인트 컬러로 넣어 얼굴을 강조한 부분.

눈에 보색인 녹색을 사용한 예

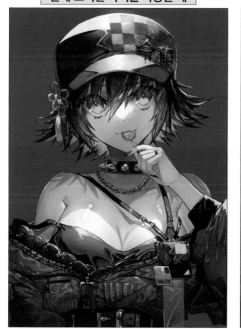

눈에 같은 계열의 색을 사용한 예

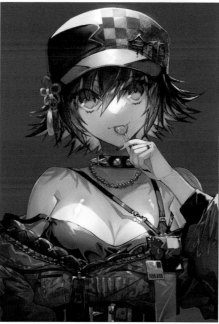

눈동자의 색도 같은 계열의 색을 사용하면 얼굴이 생각했던 것만큼 돋보이지 않습니다. 이런 식으로 한 가지 색만 보색을 사용하면, 보여주고 싶은 부분을 강조하는 데 효과적입니다.

음영을 넣는 방법

▶ 기본편

채색 대상이 1 처럼 복잡한 형태라면, 어떻게 음영을 넣어야 좋은지 몰라 고민에 빠지는 사람이 많을 것이라고 생각합니다. 그럴 때는 일단 단순한 형태로 변환해보세요.

한쪽이 뾰족한 공(머리)에 삼각뿔(코)이 있고, 머리를 지탱하는 원기둥(목)이 붙어 있는 형태입니다(2). 기본 형태를 알면 입체도 쉽게 파악할 수 있고, 음영도 넣기 쉽습니다.

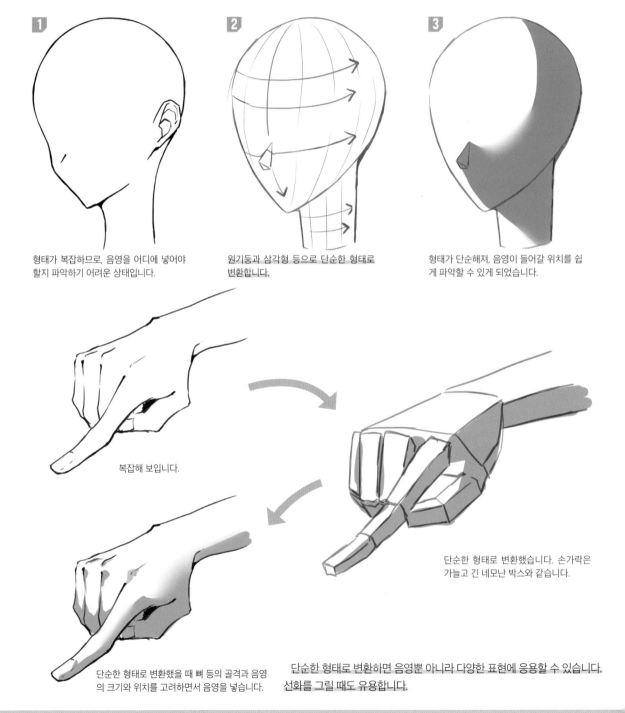

형태가 복잡하므로, 음영을 어디에 넣어야 할지 파악하기 어려운 상태입니다.

원기둥과 삼각형 등으로 단순한 형태로 변환합니다.

형태가 단순해져, 음영이 들어갈 위치를 쉽게 파악할 수 있게 되었습니다.

복잡해 보입니다.

단순한 형태로 변환했습니다. 손가락은 가늘고 긴 네모난 박스와 같습니다.

단순한 형태로 변환했을 때 뼈 등의 골격과 음영의 크기와 위치를 고려하면서 음영을 넣습니다.

단순한 형태로 변환하면 음영뿐 아니라 다양한 표현에 응용할 수 있습니다. 선화를 그릴 때도 유용합니다.

▶ 응용편

얼굴에 음영을 넣는 기본적인 방법을 배웠으니, 작은 굴곡도 살펴보겠습니다.
인간의 내부에는 뼈와 근육이 있고, 눈과 입이 붙어 있어서 작은 굴곡을 따라서 음영3 추가로 음영 표현을 더합니다.

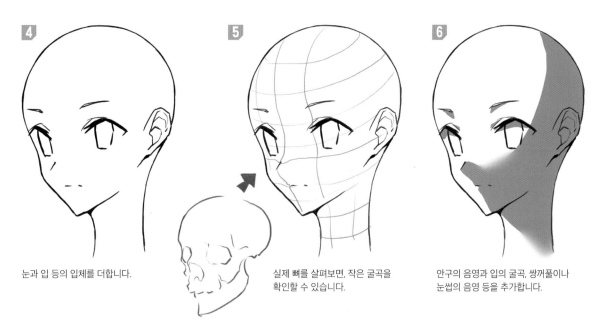

눈과 입 등의 입체를 더합니다.

실제 뼈를 살펴보면, 작은 굴곡을
확인할 수 있습니다.

안구의 음영과 입의 굴곡, 쌍꺼풀이나
눈썹의 음영 등을 추가합니다.

　그리고 싶은 그림체에 알맞은 음영의 크기와 넣는 방법을 선택하면, 원하는 그림체를 표현하기 쉽고 인상이 상당히 달라집니다.
　의도적으로 음영을 넣지 않거나(예를 들어 귀여움에 무게를 두고 코를 그리지 않는다), 반대로 작은 음영을 넣어 리얼리티를 연출할 수도
있습니다. 원하는 그림체에 적합하게 음영을 넣는 방식과 농도를 조절하세요.

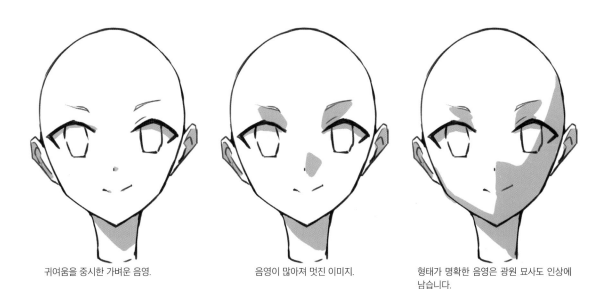

귀여움을 중시한 가벼운 음영.

음영이 많아져 멋진 이미지.

형태가 명확한 음영은 광원 묘사도 인상에
남습니다.

▶ 실전편

그러면 실제로 음영을 넣어보겠습니다. 사용하는 브러시는 진한 수채, 평면 마커, 물 많음, G펜입니다. 전부 CLIP STUDIO PAINT에서 기본적으로 제공하는 브러시의 수치를 채색 방식에 알맞게 조절한 것입니다. 수치를 약간 조절했어도 농도와 수채 경계의 수치를 건드리는 정도이며, 특수한 브러시도 사용하지 않았으니 안심하세요.

사용한 펜

진한 수채	
평면 마커	
물 많음	
G펜	

선화(그리지 않을 때도 있습니다).

평면 마커로 눈 가장자리에 홍조를 넣거나(화장처럼 눈가에 붉은 색을 올려, 눈을 인상적으로 표현했습니다) 너무 지나치지 않을 정도로 코에 음영을 넣습니다.

이번에는 색을 연하게 넣고 싶어서, 연한 부분(빨간색 원)의 색을 스포이트로 추출했습니다. 진한 색을 넣고 싶을 때는 색이 진한 부분의 색을 추출합니다.

볼에 홍조를 넣습니다. 브러시는 평면 마커를 사용했습니다(일러스트의 분위기와 캐릭터의 성격에 따라서는 넣지 않을 때도 있습니다).

주위의 색을 스포이트로 추출해 평면 마커로 펼치듯이 칠합니다.

큰 음영을 넣는 법

음영이 가장 넓은 부분에 음영색을 넣습니다. 약간 진한 색으로 고르게 칠합니다.

음영이 바뀌는 경계를 진하게, 경계에서 멀어질수록 연해지게 붓을 움직입니다.

면이 바뀌는 부분은 음영이 진해지지만, 거기서 멀어질수록 공기원근법의 영향으로 점차 연해집니다.

이것이 음영에 대한 기본적인 지식입니다.

빨간색 라인이 면이 바뀌는 부분, 파란색 라인이 머리카락과 턱밑의 음영입니다.

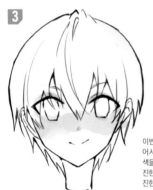

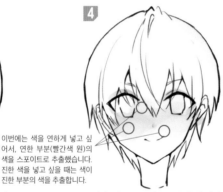

음영이 필요한 곳(주로 면이 바뀌는 부분, 물체가 만드는 그림자)에 밑칠을 합니다. 그 외에도 하이라이트가 강조되도록 음영을 넣었습니다(흰색에 흰색 하이라이트를 넣어도 강조되지 않아서).

음영 속에 공기원근법을 나타내는 흰색을 넣습니다.

하이라이트를 넣거나 얼굴에 드리운 음영을 진하게 넣습니다.

▶ 음영을 넣는 방법과 질감 표현

음영은 물체와 접지면이 가까울수록 진하게, 반대로 접지면이 멀수록 연하게 넣습니다.

1 NG 예

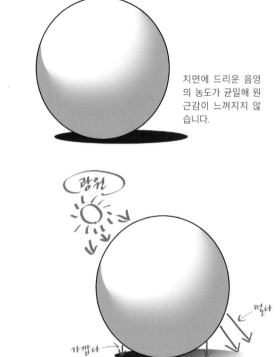

지면에 드리운 음영의 농도가 균일해 원근감이 느껴지지 않습니다.

2 OK 예

물체와 접지면의 거리에 따라서 지면에 드리운 음영의 농도와 터치(흐릿한 부분과 또렷한 부분)가 달라 강약이 있습니다.

물체 사이의 거리가 가까울수록 음영은 진하고, 반대로 물체 사이의 거리가 멀수록 음영이 연합니다.

또한 음영의 농도는 빛의 강도에도 영향을 받으므로, 빛이 강할수록 음영이 진하고, 대비가 강해집니다. 빛이 약하면 대비도 약해집니다. 예를 들어 맑은 날은 태양빛이 강해서 음영이 또렷하게 나타나고, 반대로 흐린 날이나 비가 오는 날은 대비가 약합니다.

질감 표현은 물질의 반사율과 광택으로 표현할 수 있습니다. **1**은 광택과 반사가 없는 물체(종이나 석고 등)로 보이고, **2**는 금속으로 보입니다. 반사가 있는 사물(금속이나 보석 등)은 하이라이트가 강하고 음영도 진하며, 여러 방향의 빛을 반사하므로, 반사광도 나타납니다.

1

2

3

3은 응용으로 부드러운 것과 단단한 것의 중간에 해당하는 인조 가죽을 그려보았습니다. 가죽은 종이나 광택이 없는 천보다도 질기고, 금속보다는 부드럽고 반사율이 낮습니다. 따라서 주름 부분에 핀포인트로 하이라이트를 넣습니다.

이처럼 물체를 잘 관찰하고, 반사와 광택을 넣으면 질감을 표현할 수 있습니다.

머리카락에 사용한 음영색과 하이라이트에 대해서

이 책에서 그린 인물은 흑발이나 백발인 캐릭터가 많으므로, 음영색과 하이라이트에 대해서 설명합니다. 그렇지만 머리카락뿐 아니라 어디든 쓸 수 있는 원리이므로, 다른 부분에도 응용해보세요.

▶ 흑발과 배경색

1과 2의 머리카락색은 모두 검은색입니다. 어느 쪽이 투명감이 있고 깔끔한 느낌이 드십니까?

아마도 대부분의 사람이 1을 선택할 것입니다.
음영색과 하이라이트가 사용한 배경색에 알맞은가, 아닌가에 따른 차이입니다.

배경이 있으면 잘 구분되지 않아서 캐릭터 부분만 따로 살펴보겠습니다. 1은 상당히 회색이 섞인 파란색을 사용했고, 음영 속에 배경색을 넣었다는 것을 알 수 있습니다.
2는 반대로 채도가 없고 명도만 다른 회색으로 음영을 넣었습니다. 흰색과 검은색 같은 무채색은 채도가 없는 회색으로 칠하는 것보다도 배경색에 가까운 회색을 사용하고, 음영 속에 배경색을 넣으면 투명감이 있고 배경과 조화로운 색감이 됩니다.

▶ 빛을 변경한다

　배경에 적합한 색감만으로도 충분하지만, 빛의 색감을 변경하면 그림이 어떤 시간대인지를 표현하기 쉽습니다.
예를 들어 아래에 2종류의 빛이 있는데, 분홍색 빛은 한낮, 노란색 빛은 저녁시간처럼 느껴집니다.
　저는 한낮의 빛은 분홍색, 저녁시간에는 석양 등의 색감이 있는 노란색과 오렌지색을 주로 사용합니다. 이런 식으로 빛의 색을 변경하면
그림의 분위기를 원하는 대로 바꿀 수 있습니다.

▶ 백발의 색을 이해하자

　흑발뿐 아니라 백발에도 똑같은 원리가 적용됩니다. 아래의 그림은 모두 백발이지만, 왼쪽이 배경색에 알맞게 조절한 것이고, 오른쪽은
무채색입니다.
　역시 배경에 알맞게 푸르스름한 회색이 들어간 쪽이 투명감이 있고 깔끔하게 완성되었다는 느낌이 듭니다.
　물론 저마다 취향이 다르고, 배경과 조화롭지 않은 편이 오히려 캐릭터가 인상적일 때도 있고, 캐릭터의 성격에 따라서 일부러 무채색을
선택하는 편이 결과가 좋을 때도 있습니다. 그리고 싶은 그림과 캐릭터의 성격에 적합한 색을 선택하세요.

▶ 다양한 음영색 패턴

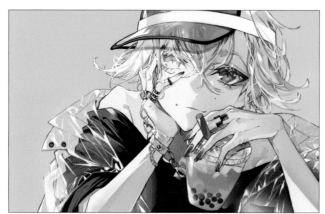

배경이 노란색이므로, 캐릭터가 돋보이도록 머리카락을 파란색으로 칠해 여름의 분위기를 연출한 그림입니다.

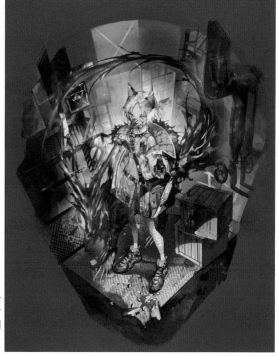

배경의 분홍색을 음영색에 넣으면 캐릭터와 어울리지 않아서, 분홍색은 하이라이트로만 사용하고, 음영은 무채색에 가까운 색을 선택해 오히려 배경과 분리되는 효과를 노렸습니다.

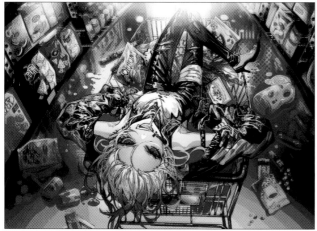

음영색에 극단적으로 진한 보라색을 넣어, 어두운 분위기와 이질적인 느낌을 표현한 그림입니다.

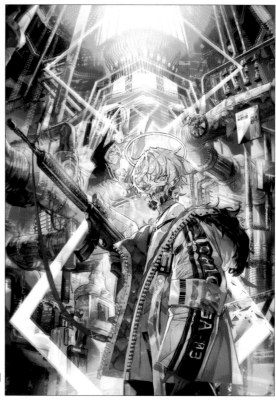

배경색과 가까운 음영색으로 배경과 캐릭터의 일체감을 극한으로 추구한 그림입니다.

CHAPTER 2

테마 컬러

주황색

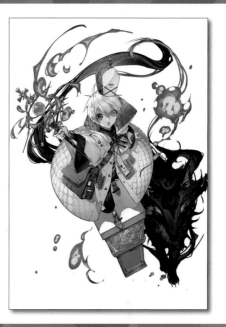

The theme color is "orange"

01

인물을 칠한다

CHAPTER1은 유화 채색으로 캐릭터를 그렸는데, 이번에는 선화를 먼저 그리고 색을 칠합니다. 어떤 채색이든 좋아하는 방법으로 계속 연습을 하면 좋은 결과를 얻을 수 있습니다.

01 러프를 그린다

하이앵글 구도로 돌기둥 위에 서 있는 마법 소년입니다. 늑대를 데리고 다닙니다. 광원의 위치와 음영 등은 이 단계에서 정해두는 편입니다.

먼저 러프를 그립니다. 배경이 없는 인물이 메인인 일러스트로 불 효과를 그릴 예정이므로, 불이 떠다니는 구도를 잡았습니다. 러프 단계에서 색의 이미지를 잡아두면, 채색 과정이 편해집니다.

러프를 완성하기까지의 과정입니다. 먼저 대강 인물의 동세를 그리는 것으로 시작합니다.

동세를 바탕으로 캐릭터를 그렸습니다. 지금부터 조금 더 상세하게 그립니다.

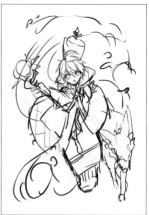

02 선화를 그린다

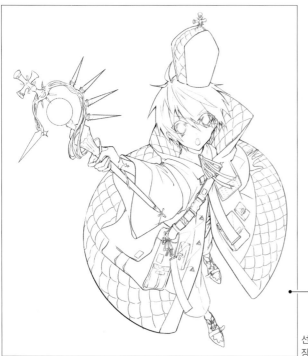

러프 레이어 위에 선화 레이어를 만들고, 선화를 그립니다. 펜 도구가 아니라 진한 수채로 펜선을 그렸습니다. 선의 강약으로 농도가 달라지고, 농담을 잡기 쉬워서 진한 수채를 사용했습니다.

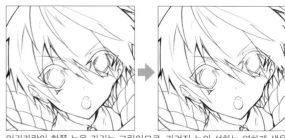

머리카락이 한쪽 눈을 가리는 그림이므로, 가려진 눈의 선화는 연하게 색을 올렸습니다.

POINT

선화는 시간을 들여서 꼼꼼하게 그립니다!

선화에 6시간 정도 걸렸습니다. 옷의 문양이나 작은 장식도 꼼꼼하게 그립니다.

선화는 두께를 조절하면서 윤곽선은 두껍게, 작은 장식이나 주름은 가늘게 그렸습니다.
지팡이의 보석과 단추 등 「자」 도구를 쓸 수 있는 것은 프리핸드보다 자를 사용하는 편이 정확하게 그리기 쉽습니다.

03 밑색을 칠한다

선화를 완성하고 색을 넣습니다. 밑색 작업을 하기 전에 인물을 새까맣게 채웁니다(인물을 제외한 부분을 선택→선택 범위 반전으로 인물 내부를 선택할 수 있습니다). 색을 채우면 덜 칠한 부분을 발견하기 쉽고, 완성했을 때 캐릭터만 선택하고 조절할 수 있습니다.

인물을 색으로 채워두면, 위의 레이어에 클리핑을 적용하고 칠할 때 덜 칠한 부분을 쉽게 찾을 수 있습니다.

POINT

배경을 선택→「선택 범위 반전」→「채우기」로 인물을 색으로 채웁니다.

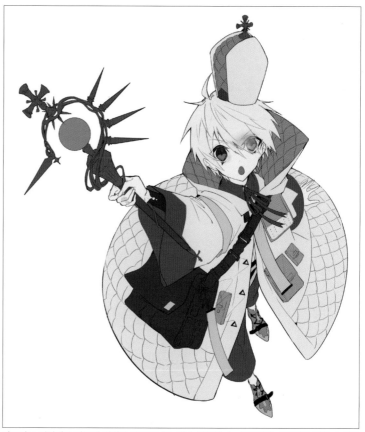

파츠별로 레이어를 만들어 밑색을 칠했습니다. 피부, 흰자위, 눈, 머리카락, 오렌지색 부분, 노란색 장식, 가방, 바지, 로브, 리본, 지팡이를 쥔 손, 지팡이 끝으로 구분했습니다. 음영은 각 파츠별로 칠합니다.

04 피부를 칠한다

그러면 파츠별 채색에 들어갑니다. 먼저 피부부터 시작합니다. 음영은 컬러 러프를 참고해서 칠합니다.

1 밑칠을 끝낸 상태입니다.

2 컬러 러프의 얼굴 부분을 복사&붙여넣기를 합니다. 복사한 러프의 음영을 참고하면서 음영을 넣습니다.

3 음영은 밑색 레이어에 클리핑하고, 표준 모드로 음영이 될 진한 색을 계속 올립니다. 먼저 1단계 눈의 음영입니다.

4 눈가에 홍조를 넣고 다듬습니다.

5 레이어를 추가하고 머리카락과 턱밑의 음영을 넣습니다. 진한 색으로 또렷한 음영을 넣습니다.

6 눈 주위에도 음영을 넣습니다. 나머지도 진한 음영을 넣습니다. 진한 음영을 칠하고 약간 연한 색을 더해 분위기를 표현합니다.

7 음영의 가장자리에 밝은 빨간색 라인을 넣습니다. 음영이 강조되면서 너무 어두워지지 않는 효과가 있습니다.

> ✏ **POINT**
> 음영은 컬러 러프에 미리 넣어두면 작업 시간을 줄일 수 있습니다!

05 눈을 칠한다

눈은 머리카락으로 가려지는 한쪽도 확실하게 그립니다. 눈동자 중앙을 검게 채우고, 윗부분에 진한 갈색, 아랫부분은 오렌지색으로 칠합니다. 흰자위도 새하얗게 되지 않도록 피부와 잘 어울리는 색을 넣습니다.

흰자위에 음영을 넣습니다. 회색으로 채운 뒤에 위쪽에 흰색을 더하고 다듬습니다. 가장자리 부분이 진해지도록 남겨둡니다.

흰자위의 점막을 의식하면서 불그스름한 색을 더했습니다. 눈이 더 강조됩니다.

눈의 윗부분에 연한 갈색을 더합니다. 눈의 입체감이 살아납니다.

06 머리카락을 칠한다

머리카락을 칠합니다. 머리카락의 음영은 너무 어두워지지 않도록 큰 덩어리와 작은 덩어리로 강약을 더하는 것이 포인트입니다.

피부와 마찬가지로 머리카락도 러프 단계에서 넣은 음영을 참고할 수 있게 러프를 복사&붙여넣기하고, 음영색을 스포이트로 추출하거나 음영의 위치 등을 파악합니다.

러프를 참고해 1단계 음영을 넣었습니다. 광원을 의식하면서 머리카락 끝으로 갈수록 진해지게 그러데이션으로 넣었습니다. 음영도 여러 개의 색을 사용했습니다.

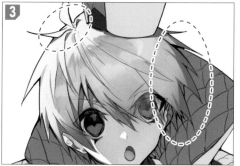

가마 부분과 모자의 그림자 등 세세한 음영을 넣습니다.

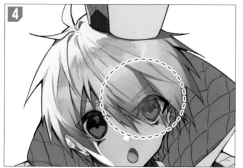

레이어는 나누고 눈을 가리는 머리카락의 음영을 넣습니다. 눈이 가려지도록 머리카락에 마스크를 설정하고, 머리카락 끝을 지우개로 지웠습니다.

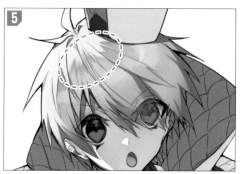

머리카락의 흐름 등을 의식하면서 좀 더 세밀한 채색에 들어갑니다.

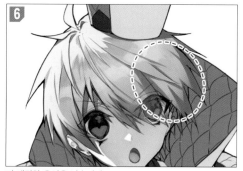

더 세밀한 음영을 넣습니다.

음영의 가장자리에 빨간색 라인을 넣습니다.

음영 속에 흰색을 넣어 입체감을 더하고, 가는 머리카락의 선을 그려 넣으면 완성입니다.

07 로브의 안감을 칠한다

로브의 안감은 두툼한 형태입니다. 선화 시점에서 직선이 아니라 곡선으로 불룩한 느낌으로 그려둡니다. 선화의 불룩함을 살려서 1단계 음영을 넣습니다.

더 세밀한 주름을 넣고, 불룩한 형태를 표현하려고 하이라이트를 둥그스름하게 넣습니다.

눈과 피부, 머리카락과 마찬가지로 주름을 따라서 빨간색 라인을 넣어 음영의 형태를 강조합니다.

입체감과 깊이가 느껴지도록 에어브러시로 위쪽에 흰색을 넣어 공기원근법을 표현합니다.

08 모자와 신발을 칠한다

로브 안감과 동일하게 모자의 오렌지색 부분도 음영을 넣습니다. 불룩한 형태가 드러나도록 음영을 넣고, 주름을 따라서 진한 라인을 덧그립니다.

신발도 같습니다. 음영을 넣고, 가장자리를 진하게 처리합니다. 검은색 밴드 등도 음영을 넣어 완성합니다.

09 셔츠(옷깃)와 로브의 소매를 칠한다

셔츠의 옷깃과 로브의 소매에 있는 검은 부분은 함께 칠합니다. 셔츠와 리본은 같은 검은색이지만, 인접 부분은 다른 레이어에서 칠하는 편이 이후에 수정이 쉽습니다.

안쪽은 어둡고 앞쪽은 밝은 그러데이션을 넣습니다.

소매 속을 하얗게 처리해 깊이를 표현합니다.

광원을 의식하면서 대강 음영을 넣습니다.

더 세밀한 음영을 넣습니다.

광원에 알맞게 에어브러시로 밑에서 시작하는 흰색 그러데이션을 넣고, 위쪽에 하이라이트를 넣었습니다.

10 로브를 칠한다

로브는 전신에서 가장 면적이 넓은 부분이므로, 꼼꼼하게 칠합니다.

1 광원은 인물 뒤쪽의 왼쪽 위에 있으므로, 몸의 전면은 그늘이 집니다. 먼저 소매에 음영을 대강 넣습니다.

2 앞서 넣은 음영을 흐릿하게 다듬으면서, 로브 전체에 음영을 넣습니다. 전면이 어둡고, 뒷면은 밝은 상태를 만듭니다.

41

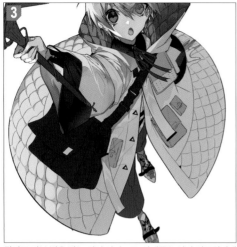

뒷면도 전부 빛을 받는 것이 아니므로, 아래쪽은 약간 어두워지게 음영을 넣었습니다.

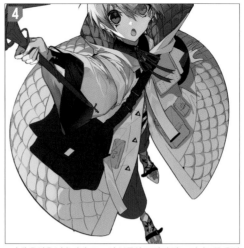

2단계 음영을 넣습니다. 로브의 불룩한 모양이 잘 드러나도록 음영을 둥그스름하게 넣습니다. 소매와 가방의 그림자 등도 진하게 넣습니다.

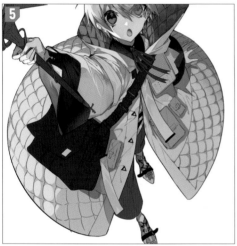

더 진한 음영을 넣습니다. 음영의 가장자리에 진한 라인을 넣었습니다. 노란색 밴드는 반사하는 재질이므로, 로브에도 노란색 음영을 넣으면 리얼한 표현이 됩니다.

가방의 그림자에도 가장자리에 선을 넣습니다. 가방과 로브의 빈틈이 표현됩니다.

불룩한 부분의 음영 가장자리에도 진한 회색으로 라인을 넣습니다. 「수채 경계」를 사용하면 비슷한 효과를 얻을 수 있습니다.

8 금속의 가슴 플레이트를 칠합니다. 먼저 리본의 그림자를 넣습니다. 리본의 형태와 동일하게 칠하는 것이 포인트입니다.

9 금속 질감을 묘사합니다. 대비가 강한 음영과 하이라이트를 의식하면서 칠합니다.

10 반사 부분에는 분홍색과 파란색을 넣어 프리즘 같은 느낌을 더합니다.

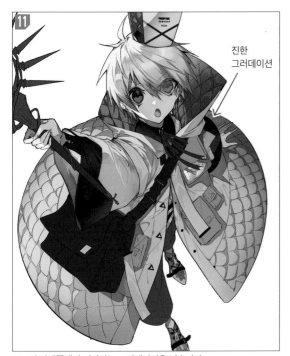

진한
그러데이션

로브의 아래쪽에서 시작하는 그러데이션을 넣습니다.

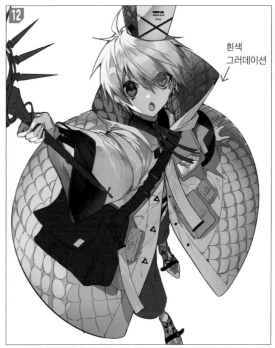

흰색
그러데이션

추가로 흰색 그러데이션을 넣어 입체감을 살립니다.

11 바지를 칠한다

빈 공간도 작은 바지는 심플하게 칠합니다.

그러데이션

바지 밑단에서 시작하는 그러데이션을 넣습니다.

그러데이션

위쪽에서 시작하는 흰색 그러데이션을 넣어
입체감을 살립니다.

음영을 넣습니다. 가장자리에 진한 선을 넣어
입체감을 높입니다.

12 셔츠를 칠한다

셔츠의 소매 부분입
니다. 바지와 마찬가
지로 흰색 그러데이
션을 넣습니다.

소매의 그림자와
하이라이트를 넣
습니다.

음영 속을 흰색으로
칠합니다. 이것으로
입체감이 생깁니다.

13 가방을 칠한다

가방을 칠합니다. 가방에는 작은 장식이 많으므로, 각각 구분해서 칠합니다.

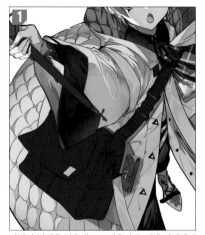
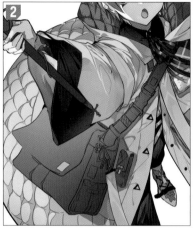

가방의 밑색은 검은색으로 채웁니다. 밑색 단계에서는 장식 등을 무시하고 같은 레이어에 칠했습니다. 지금부터 레이어를 추가하면서 작업을 진행합니다.

가방 전체에 그러데이션을 넣습니다. 광원을 의식하면서 빛을 받지 않는 부분을 어둡게 합니다.

POINT

밑색 이후에 그러데이션을 넣으면 음영에 깊이가 있는 그림을 그릴 수 있습니다.

처음에는 가방의 끈 부분입니다. 잠금쇠 등 재질이 다른 것을 구분해서 칠합니다.

음영을 넣어 깊이를 더합니다.

로브 소매의 그림자를 넣습니다.

잠금장치 부분을 세밀하게 그립니다. 모서리는 반사하므로 밝게, 입체감 등은 사진이나 실물을 관찰하면서 그려보세요.

더 작은 음영과 하이라이트를 넣습니다.

잠금장치 부분을 밝게 처리합니다.

채색을 마친 뒤에 선을 그려 넣습니다.

끝으로 다시 밴드 전체에 그러데이션을 넣습니다. 세밀하게 그린 것이 보이지 않게 되지만, 과감하게 가공합니다.

가방 본체를 칠합니다. 광원을 의식하면서 음영을 넣습니다.

매끄러운 에나멜 질감이 되도록, 음영과 하이라이트의 대비가 강해지게 처리합니다.

하이라이트를 추가로 넣습니다.

주머니 부분에 그러데이션을 넣고, 대비를 약간 줄여줍니다.

전체적으로 한 단계 더 음영을 넣습니다.

가방에 매달린 금속 장식을 칠합니다. 회색으로 밑색을 칠한 뒤에 대비가 높아지도록, 진한 음영과 흰색 하이라이트를 넣어 금속의 질감을 살렸습니다.

지팡이를 칠한다

인물은 지팡이를 칠하면 완성입니다. 지팡이는 보석 부분, 끝 부분의 장식, 자루 부분을 레이어로 나눠서 칠했습니다.

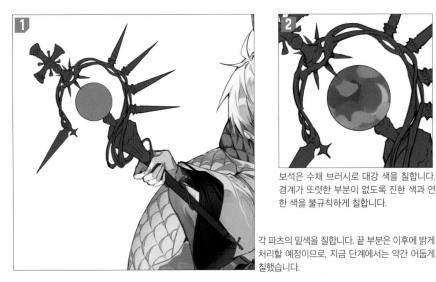

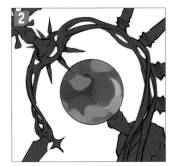

보석은 수채 브러시로 대강 색을 칠합니다. 경계가 또렷한 부분이 없도록 진한 색과 연한 색을 불규칙하게 칠합니다.

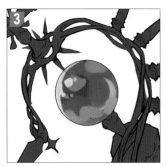

둥근 조명이 아니라 약간 뾰족한 형태의 빛을 넣습니다. 색도 흰색이 아니라 밝은 노란색을 선택했습니다.

각 파츠의 밑색을 칠합니다. 끝 부분은 이후에 밝게 처리할 예정이므로, 지금 단계에서는 약간 어둡게 칠했습니다.

자루 부분에 음영을 넣습니다. 빛이 닿는 위치에 하이라이트를 넣습니다.

음영을 다듬습니다.

그러데이션

잡은 손이 너무 어두워서 밝아지도록 그러데이션을 넣었습니다.

작은 하이라이트를 넣어 입체감을 강조합니다.

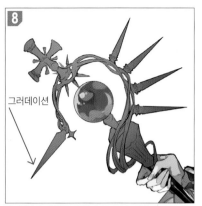

8

그러데이션

끝 부분의 장식을 칠합니다. 먼저 위에서 시작하는
밝은 그러데이션을 넣습니다.

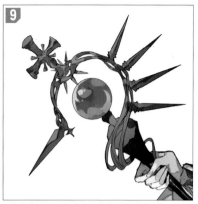

9

1단계 음영을 넣습니다. 뾰족한 부분에 음영을 진하게
넣어 입체감을 살립니다.

10

음영을 다듬습니다. 단순한 음영이 되지 않도록 다른
색을 넣어줍니다.

11 광원

발광 닷지 모드로 빛을 넣습니다. 광원은 왼쪽 위에
있습니다.

12

표준 레이어를 만들고, 빛을 추가합니다.

13

작은 장식도 잊지 않고 칠하면 완성입니다.

모자 위에 붙어 있는 장식도 같은 방법
으로 칠했습니다.

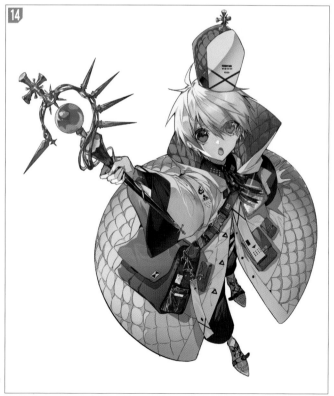

14

끝으로 문양과 마크 등을 넣으면,
인물은 완성입니다.

02 기둥을 그린다

지금부터 인물 이외의 아이템을 그리는 작업에 들어갑니다. 먼저 캐릭터가 서 있는 기둥을 그립니다. 배경 등은 선화 단계에서 세밀하게 그리는 것이 아니라 인물의 위치 등을 참고해, 적절한 밸런스를 유지하면서 조금씩 그립니다.

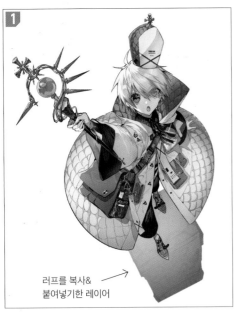

기둥은 러프 단계에서 대강 그려두었으므로, 복사& 붙여넣기로 배치합니다. 불필요한 선을 지우고 형태를 정리합니다. 대강 형태를 잡았다면 색을 채워 아래의 러프를 숨깁니다.

러프를 복사& 붙여넣기한 레이어

기둥의 높이가 부족해 보여서 길이를 조절했습니다. 이 책에서 원근법에 관한 내용은 다루지 않지만, 대강 위화감이 없을 정도면 충분합니다. 밑에서 시작하는 그러데이션을 넣으면, 화면의 깊이를 표현할 수 있습니다.

길이를 추가

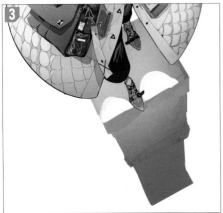

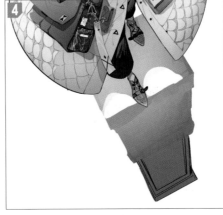

③ 노이즈 텍스처를 넣어 돌의 질감을 표현합니다.

④ 색을 칠한 뒤에 선화를 그려 넣습니다. 상당히 큰 캔버스에서 그렸으므로, 선이 조금 거칠어도 괜찮습니다. 직선 도구로 선을 넣습니다.

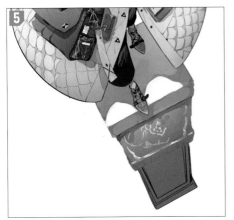

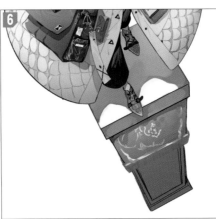

⑤ 대강 기둥의 문양을 그립니다. 이 시점에서는 여전히 대강입니다. 이후에 서 있는 면에 빛을 넣습니다.

⑥ 마찬가지로 선을 그립니다. 처음부터 선을 그리면 색을 칠한 뒤에 밸런스가 나빠졌을 때 수정하기 힘드니, 먼저 칠한 뒤에 선화를 그립니다.

문양 부분에도 대강 선을 넣습니다.

기둥의 우묵한 부분에 하이라이트를 넣어 입체감을 살립니다.

구두의 그림자, 기둥의 돌출 부분이 만드는 그림자를 넣으면 완성
입니다. 대충 그린 것처럼 보이지만, 완성된 일러스트를 보면 제법
그럴듯하니 문제없습니다.

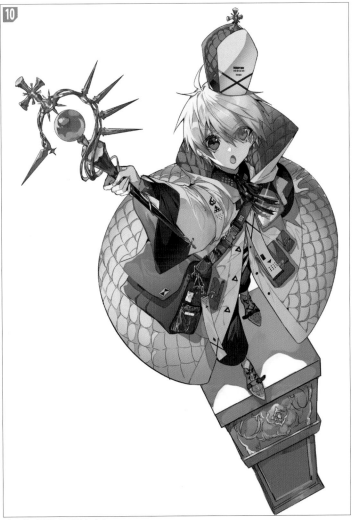

인물과 기둥을 완성했습니다.

늑대를 그린다

기둥을 그렸으니, 다음은 옆에 있는 늑대를 그립니다. 인물만으로는 화면이 허전하므로, 검은 늑대를 그려 넣으면, 화면의 균형을 잡을 수 있습니다. 그리고 늑대의 꼬리로 시선을 유도하는 효과도 있습니다.

 개나 고양이 등의 동물은 기본적으로 사진 자료를 찾아서 잘 관찰하면서 그립니다. 판타지의 생물이라도 리얼리티를 높이려고 비슷한 동물의 사진을 보고 그립니다.

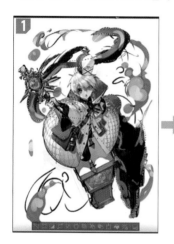

러프 단계에서 대강의 이미지만 잡았습니다. 지금까지와 마찬가지로 러프에서 올가미 선택 도구로 늑대 부분을 선택하고, 늑대를 그릴 레이어 폴더를 만들고 복사&붙여넣기를 합니다.

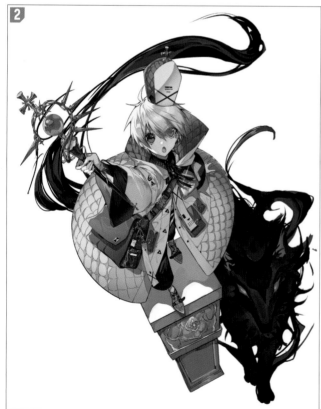

검은 늑대이므로 디테일보다는 실루엣이 중요합니다. 섬뜩한 느낌이 들도록 검은색 화염처럼 이글거리는 형태의 실루엣을 만듭니다. 대강 색을 칠한 상태이므로, 선화 등은 그리지 않습니다. 확대해서 보면 어떤 느낌인지 알 수 있습니다.

꼬리에 흰색 그러데이션을 넣어, 원근감을 살립니다.

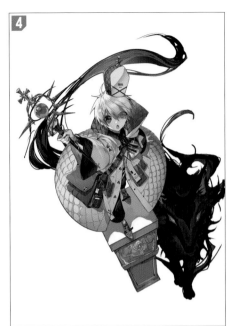

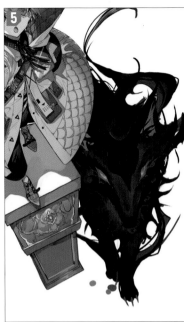

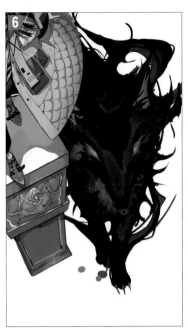

늑대의 얼굴이 작아 보여서 올가미 선택 도구로 얼굴만 선택하고 약간 키웠습니다.

흉악함을 표현하려고 발톱을 빨갛게 칠하고, 입에 피 같은 효과를 그려 넣었습니다.

입 주위에 밝은 그러데이션을 넣어, 입체감을 살리면 완성입니다.

이후로는 계속해서 「아이템으로 시선을 유도한다」는 말을 하게 될 텐데, 캐릭터로 자연스레 시선이 갈 수 있도록 좋은 흐름을 만든다는 뜻입니다.

이번처럼 캐릭터를 지나 화면을 가로지르는 늑대의 꼬리로 시선을 캐릭터 쪽으로 자연스럽게 유도하고, 동시에 원근감을 더해 보는 사람이 기분 좋은 흐름을 느낄 수 있게 했습니다.

아래에 있는 꼬리를 지운 버전을 살펴보면, 시선의 흐름이 자연스럽지 않다는 것을 알 수 있습니다.

그림 속에 「흐름」을 만드는 것은 무척 중요합니다.

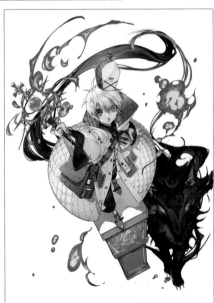

꼬리로 그림에 흐름을 만든 그림

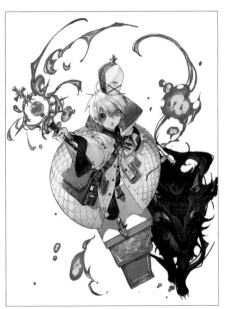

꼬리가 없어 시선 유도와 흐름이 느껴지지 않는 그림

04 화염을 그린다

화염 등의 이펙트는 실루엣이 중요합니다. 특히 배경이 흰색일 때는 실루엣의 매력이 그림의 완성도를 좌우하므로, 검은색을 채우고 보기 좋은 흐름이 되도록 확인하면서 그립니다.

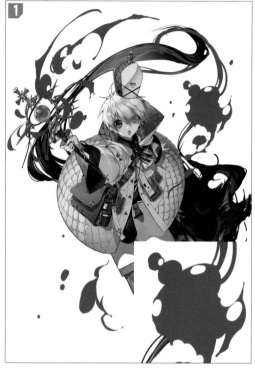

먼저 G펜으로 단순한 형태의 큰 실루엣을 그립니다. 지우개로 형태를 다듬으면서 최대한 멋진 실루엣을 만듭니다.

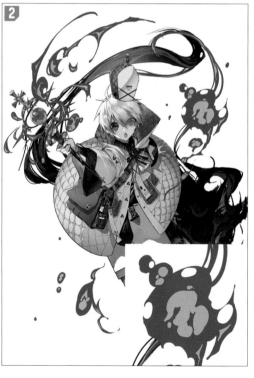

2
신규 레이어를 만들고 화염 속에 노란색을 칠합니다. 실루엣을 의식하면서 지우개로 불 특유의 불규칙성과 멋진 형태를 만듭니다.

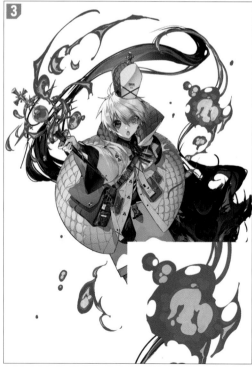

3
발광 닷지 레이어를 추가하고 오렌지색과 노란색의 경계를 칠합니다. 그러면 노란색도 발광 효과를 받아, 3가지 색만 사용해도 4가지 색을 사용한 것처럼 보입니다.

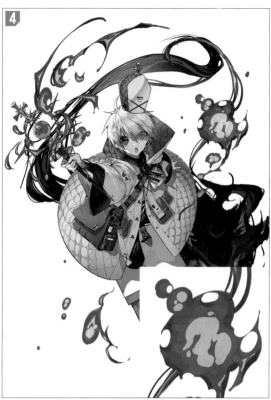

곱하기 레이어를 추가하고 화염이 크게 굽이치는 부분에 어두운 음영을 넣습니다. 그러면 원근감이 생기고 입체감도 느껴집니다.

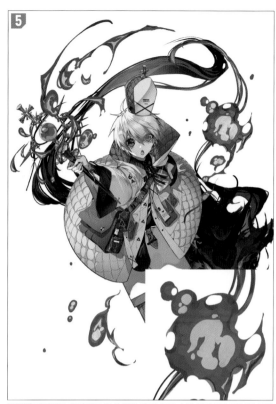

스크린 레이어를 추가하고 앞서 칠한 음영 부분 속에 흰색으로 빈틈을 그립니다. 음영 속에 입체감을 더할 수 있습니다

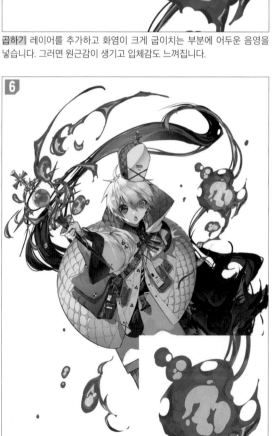

표준 레이어로 큰 화염 덩어리만 좀 더 세밀한 묘사를 더합니다.

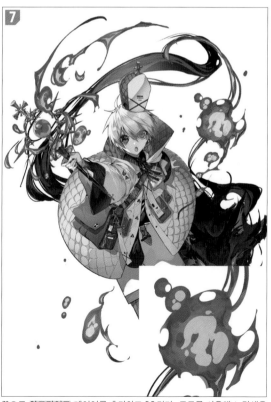

끝으로 **하드라이트** 레이어를 추가하고 「흐리기」 도구를 사용해 노란색을 살짝 다듬어줍니다. 전체적으로 밝아집니다. 추가로 흰색이 너무 강한 부분은 지우개로 적당히 지웁니다.

05 조절 · 가공을 한다

일러스트가 완성되었다면 끝으로 가공에 들어갑니다. 캐릭터, 기둥, 이펙트, 늑대를 레이어로 나눠서 따로 그렸으므로, 통일감이 느껴지도록 마무리 작업을 합니다. 약간의 차이가 전혀 다른 완성도가 되니, 원하는 수준이 될 때까지 계속 조절합니다.

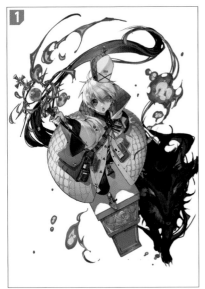

닷지 레이어를 추가하고 빛을 받는 모자, 로브 등을 밝게 조절합니다. 불투명도는 35% 정도로 설정합니다.

노이즈 텍스처를 추가합니다. 또렷하지 않지만, 확대해서 살펴보면 텍스처의 역할을 확인할 수 있습니다.

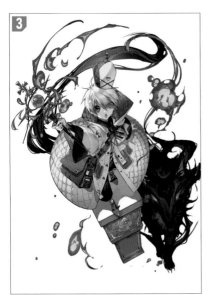

오버레이 레이어를 추가하고, 로브 부근을 더 밝게 조절합니다. 그런 다음 톤 커브로 전체의 대비도 조절합니다.

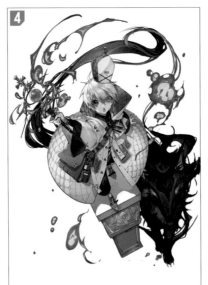

오버레이 레이어를 추가하고, 전체적으로 오렌지색을 올리거나 일부러 로브를 푸르스름하게 하는 식으로 다양한 시험을 합니다.

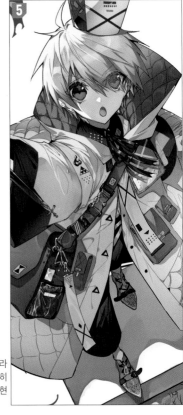

다시 오버레이 레이어를 추가하고, 빨간색 라인을 부분적으로 강하게 그려 넣습니다. 특히 음영의 경계에 넣으면 반짝이는 효과를 표현할 수 있습니다.

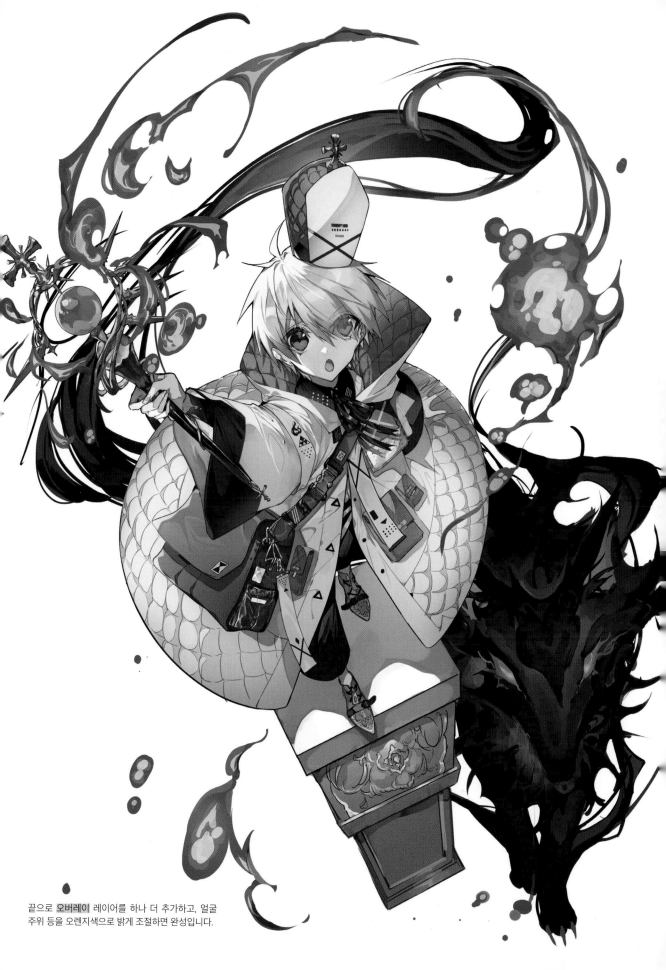

끝으로 오버레이 레이어를 하나 더 추가하고, 얼굴 주위 등을 오렌지색으로 밝게 조절하면 완성입니다.

주황 테마 컬러 색을 정리하는 법

두 번째 테마 컬러는 주황색입니다. 주황색이라는 테마에 자연히 불을 떠올렸을 때, 속성을 활용한 테마 컬러 표현도 괜찮겠다고 생각했습니다. 이 그림은 모바일 게임에 등장할 것만 같은 캐릭터 일러스트를 의식했습니다.

색에는 저마다의 인상이 있습니다. 예를 들어 「화염」이라고 하면 대부분의 사람이 빨간색과 주황색을 떠올리게 됩니다. 빨간색은 뜨겁다, 열혈, 파란색은 차갑다, 냉정, 노란색은 밝다, 천진난만 등 우리가 갖고 있는 색에 대한 공통인식이 존재합니다. 이런 색의 이미지를 캐릭터 디자인에 적용하면 색감만으로 캐릭터의 성격과 개성을 표현할 수 있습니다.

이번 그림은 「성직자×화염술사×마물」을 테마로 그렸습니다. 성직자이므로 상냥하고 성실한 성격이지만, 정반대의 성격인 악마 같은 늑대가 함께하는 차이를 노린 캐릭터 일러스트입니다. 먼저 배경은 흰색이므로, 캐릭터에게 화염의 이미지 컬러인 오렌지색과 밝은 캐릭터의 성격을 나타내는 노란색 등 색감이 강한 색을 집중적으로 사용했습니다. 배경이 무채색일 때는 캐릭터에게 채도가 높은 색을 사용하면 시선을 집중시킬 수 있습니다.

메인으로 사용한 색
주황색과 인접한 노란색 부근을 중점적으로 사용했습니다.
챕터1과 달리 배경이 흰색이므로, 보색을 사용하지 않아도 캐릭터에게 시선이 집중됩니다. 따라서 기본적으로는 흰색~검은색, 주황색, 노란색만으로 구성되어 있습니다.

캐릭터의 머리카락을 다른 부위에 없는 흰색에 가까운 금색을 사용해 얼굴이 강조되게 하고, 눈의 대비를 높여서 얼굴의 매력을 높였습니다.

그림 전체를 보면 알 수 있듯이 대비의 차이를 비교하면 눈이 가장 강하게 처리되었습니다. 강조하고 싶은 것이 있을 때는 어떤 식으로 「대비를 주위보다 높이거나 낮춘다」, 「채도를 주위보다 높이거나 낮춘다」 등 다른 곳과 차이를 만들면 효과적입니다.

늑대는 눈에 잘 띄지 않는 부분이었으므로, 대비를 낮추고 눈의 화염도 캐릭터의 이펙트에 사용한 명도 차이보다 약하게 조절했습니다. 챕터1처럼 배경에 테마 컬러를 넣는 방법도 생각했지만, 이번에는 주황색을 채우면 화염의 실루엣이 잘 드러나지 않고, 캐릭터의 이미지에도 어울리지 않았기 때문에 흰색 배경을 선택했습니다.

여기에만(머리카락) 사용한 색

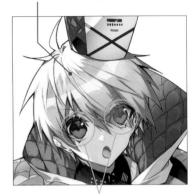

가장 대비가 강한 부분

원포인트인 화염은 시선을 끌지 않도록 대비를 줄였다

흰색 배경을 사용한 예	주황색 배경을 사용한 예

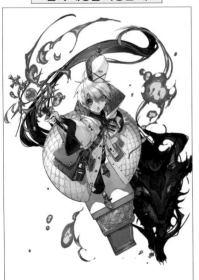
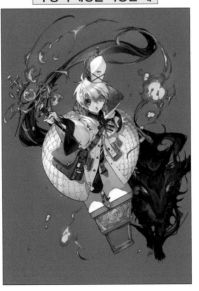

왼쪽은 흰색 배경과 주황색 배경을 비교한 것입니다. 보면 알 수 잇듯이 배경이 주황색이면 애써 그린 실루엣이 가려질 뿐 아니라 캐릭터의 이미지가 부드러움보다는 정열적으로 보입니다.

단색 배경을 사용할 때는 캐릭터의 성격도 고려한 색 선택이 중요합니다.

색이 충돌하지 않는 색상환의 활용법

▶ 색상환에서 인접한 색을 사용한다

저는 배색과 색을 칠할 때 기본적으로 메인 컬러를 정하고, 색상환에서 메인 컬러와 인접한 색 혹은 포인트색을 넣어서 밸런스를 잡습니다. 이번에는 파란색으로 설명하겠습니다.

메인 컬러가 파란색이면 인접한 색은 빨간색 원 부분입니다(☆를 붙인 위치가 메인 컬러). 메인 컬러 주위의 색상은 메인 컬러+다른 색이 들어간 색이므로 기본적으로 조화롭습니다.

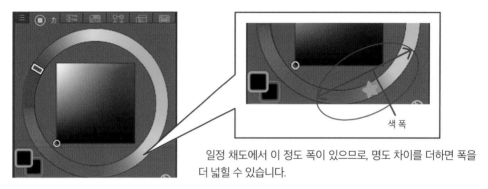

색 폭

일정 채도에서 이 정도 폭이 있으므로, 명도 차이를 더하면 폭을 더 넓힐 수 있습니다.

CHAPTER6의 일러스트는 메인 컬러를 파란색+포인트색으로 분홍색과 보라색, 노란색을 넣었습니다.

왜냐하면 분홍색도 보라색에 가까울 때는 파란색이 섞인 색이고, 노란색도 이번에 사용한 터쿼이스 블루(청록색)가 섞인 색이므로, 조화롭습니다.

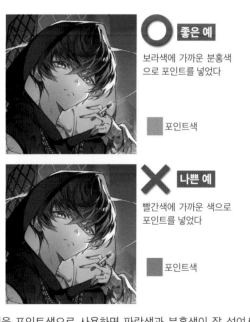

좋은 예

보라색에 가까운 분홍색으로 포인트를 넣었다

■ 포인트색

나쁜 예

빨간색에 가까운 색으로 포인트를 넣었다

■ 포인트색

분홍색을 포인트색으로 사용하면 파란색과 분홍색이 잘 섞여서 조화롭고, 캐릭터의 얼굴로 시선을 유도하는 좋은 악센트 역할을 하지만, 빨간색에 가까운 포인트색을 사용하면 캐릭터의 얼굴보다 빨간색이 더 돋보이므로 시선의 흐름을 차단하게 됩니다.

이렇게 다른 색을 넣더라도 어떤 색이 섞인 색인지 알면, 색이 조화로울지 아닐지 판단할 수 있습니다.

이런 원리로 채색한 일러스트

▶ 보색을 사용한다

　반대로 이상하거나 독특한 분위기를 연출하고 싶을 때는 일부러 보색을 선택하는 방법도 있습니다. 보색이란 색상환에서 반대쪽에 위치한 색을 가리킵니다.

　아래의 예는 제가 보색 중에서도 상당히 강하다고 생각하는 색을 조합한 것입니다. 각각의 색이 강하고, 독특한 분위기를 연출합니다.

　이 2가지 색만으로 사용하기는 힘든 사람도 있을 것입니다.

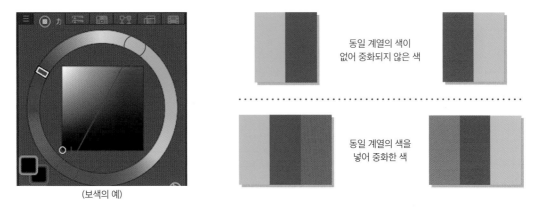

(보색의 예)

동일 계열의 색이
없어 중화되지 않은 색

동일 계열의 색을
넣어 중화한 색

　그럴 때는 보색 관계에 있는 2가지 색과 어느 한쪽과 동일한 계열의 색을 더하면 밸런스를 잡을 수 있습니다.

　또한 「익숙함」에서 오는 자연스러운 색감도 있습니다. 예를 들면, 「단풍」, 「핼러윈」, 「크리스마스」 등입니다. 저뿐만 아니라 대체로 비슷한 색의 이미지를 갖고 있으므로, 보색을 사용해도 어색하지 않고 익숙한 느낌을 받게 됩니다.

(핼러윈)　　　(크리스마스)

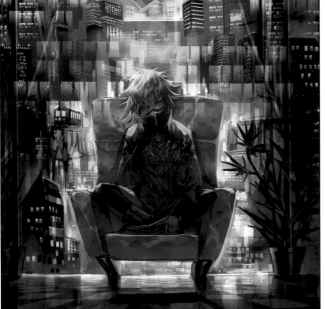

파란색 속에 오렌지색을 넣어 캐릭터를 강조한 예

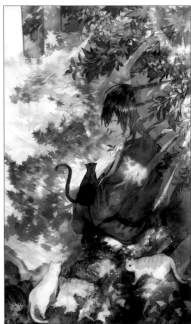

단풍

CHAPTER
3

테마 컬러

노란색

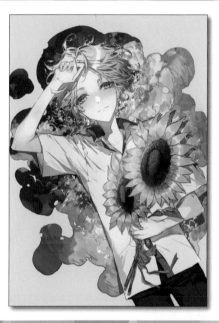

01 인물을 칠한다

CHAPTER1, CHAPTER2는 인물이 중심인 일러스트였으므로, 이제 조금 난이도를 높여보겠습니다. 그렇다고 해서 갑자기 배경을 그리려고 하면 도중에 좌절할 수 있으니, 일단 부분적인 배경을 넣은 일러스트를 그려보겠습니다.

01 밑색을 칠한다

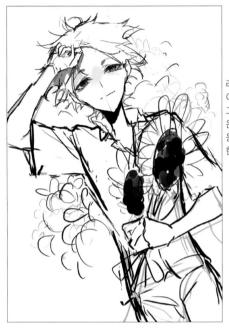

CHAPTER1에서 설명했듯이 이번에는 유화 채색으로 그립니다. 먼저 글레이징 기법을 사용한 밑그림 작업부터 시작합니다.

러프입니다. 유화 채색은 글레이징 기법으로 칠하는 것이 밑그림 작업에 해당하므로, 지금은 선화만 있습니다. 배경에 물웅덩이를 그려볼까 하는 흐릿한 느낌으로 그렸습니다.

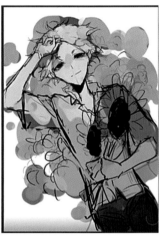

CHAPTER1과 마찬가지로 회색 상태에서 음영을 넣습니다. 물웅덩이를 그릴 범위도 회색으로 칠합니다. 배경과 인물이 조화로운 그림이 되도록 한 장의 레이어에서 그립니다.

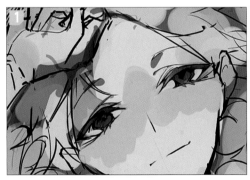

 밝은 그림을 표현하고 싶어서 음영의 회색도 전체적으로 밝게 그렸습니다.

 얼굴은 지금 단계에서 확실하게 묘사하면 이후의 작업이 편합니다.

3 음영을 대강 넣었다면 레이어를 결합한 다음, 오버레이 레이어를 추가하고 색을 넣습니다.

4 피부 부분은 신규 레이어를 만들고 하드라이트로 설정한 다음, 오렌지색으로 밝기를 더합니다.

머리카락과 눈동자도
피부와 마찬가지로 색
을 올립니다.

눈은 색을 바꾸고 묘사
를 더해 거의 완성한
상태입니다. 역시 눈이
중요하므로, 먼저 그려
두면 다른 부분과 밸런
스를 잡기 쉽습니다.

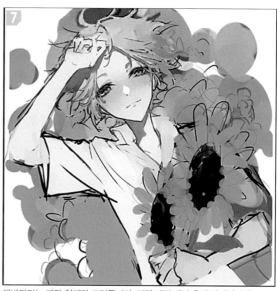

해바라기는 대강 형태만 그려둡니다. 아직 대강 색만 올린 상태입니다.

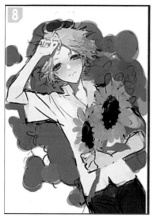

배경색도 물웅덩이를 칠해 미리 확인합니다. 물웅덩
이에는 이후에 하늘의 반사를 그려 넣습니다.
지금은 오버레이 모드가 아니라 하드라이트 모드로
색을 칠합니다. 오버레이는 색이 너무 약해지기 때문
입니다.

하드라이트로 칠한 물웅덩이를 선택 범위 도구로 선
택합니다. 표준 레이어를 추가한 다음에 가장자리 부
분이 진하고 인물 주위가 밝아지도록 하늘의 그러데
이션을 만듭니다.

대략적인 이미지는 완성되었으므로, 인물을 잘라내
서 캐릭터와 배경을 구분합니다.
1장의 레이어로 작업을 진행하면 조절이나 묘사 작
업이 힘들어지므로, 이미지가 정해진 단계에서 구분
해 두면 이후의 작업이 수월합니다.

올가미 선택 도구로 대강 인물을 잘라내고, 지우개로 배경 부분을 지웁니다. 유화 채색은 결국 덧칠하게
되므로, 완벽하게 지울 필요는 없습니다.

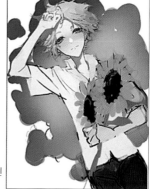

10과 크게 달라진 것은 없지만, 인물 레이어와 배경 레이어로 나뉜
상태입니다. 이제 인물 채색에 들어갑니다.

밑색 작업이 끝나면 CHAPTER1과 동일한 방법으로 인물을 칠합니다. 기본은 형태를 잡고, 스포이트로 색을 추출해 칠하면서, 새로운 색도 더하고 다듬고, 마지막에 다시 선화를 그리고 정리하는 과정을 반복합니다.

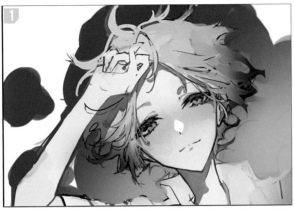

머리카락은 대강 칠한 상태이므로, 먼저 형태를 잡고 색을 칠합니다. 머리카락은 평면 마커를 사용했습니다. 평면 마커는 깔끔한 농담을 조절할 수 있어서 자주 사용합니다.

마음에 드는 형태가 될 때까지 여러 번 지우고 그리기를 반복했습니다. 얼마든 수정할 수 있는 것이 유화 채색의 장점입니다.

눈매는 러프 단계에서 확실히 그려두었으므로, 처음부터 완성된 상태였습니다. 추가로 상세하게 그립니다.

셔츠도 선으로 형태를 먼저 잡아놓고 칠했습니다.

음영을 더하면서 좀 더 세밀하게 칠합니다.

이것은 마지막에 물에 잠긴 머리카락을 표현한 것이므로, 위쪽에 잠기지 않은 머리카락을 그려 넣었습니다.

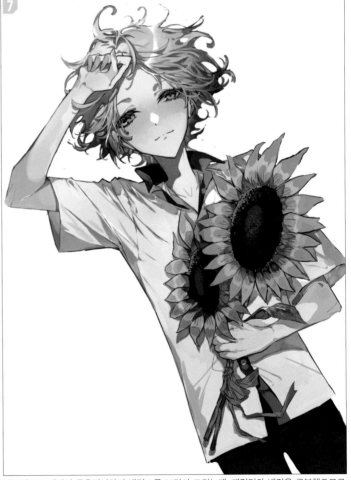

기본적으로 배경인 물웅덩이와의 밸런스를 보면서 그리는데, 캐릭터와 배경을 구분했으므로, 캐릭터만 완성한 느낌입니다.

02 해바라기를 그린다

꽃을 그리는 것은 의외로 어려워 소재나 브러시에 의지하기 쉽습니다. 물론 잘 사용하면 소재를 써도 상관없지만, 그림과 잘 어울리게 조절하기가 쉽지 않습니다. 그럴 때는 직접 그려보세요. 물론 사진 자료 등을 준비하고 잘 관찰하면서 그리는 것이 중요합니다.

01 꽃잎을 그린다

신규 레이어를 만들고 선화를 그리는 것부터 시작합니다.

러프 상태는 아무것도 보지 않고 크기와 방향 등의 이미지만 잡아둔 상태입니다.

해바라기 사진을 준비하고 잘 관찰하면서 진한 수채로 꽃잎의 형태부터 잡습니다.

꽃잎이 전부 같은 모양이 되지 않도록 방향과 끝의 형태를 조금씩 조절하는 식으로 자연스러운 느낌을 더합니다.

선화가 완성되었습니다. 이 단계에서 아직 깔끔하게 그릴 필요는 없고, 대강 형태만 있으면 충분합니다.

신규 레이어를 만들고 중앙의 씨앗 부분을 대강 칠합니다. 꽃잎의 연결 부분이 가려지도록 둥그스름하게 칠합니다.

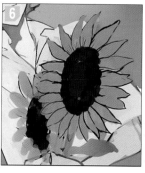

선화에 대강 색을 올립니다. 다소 벗어나도 상관없습니다.

신규 레이어를 만들고 표준 모드로 밑색인 노란색보다 채도와 명도가 높은 노란색으로 꽃잎의 형태대로 꽃잎 중앙에 하이라이트를 넣습니다.

칠한 하이라이트의 위아래를 지우개로 지우고 흐릿하게 다듬습니다. 광택을 완성했습니다.

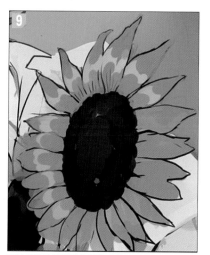

다른 꽃잎도 동일하게 칠합니다.

꽃잎 연결 부위에 곱하기 레이어로 어두운 음영을 넣습니다.

진한 음영 속에 흰색을 섞어 입체감을 살립니다.

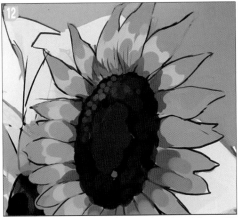

다른 꽃잎에도 동일하게 적용하면서 중앙은 밝은 갈색으로 점을 찍듯이 모양을 그립니다.

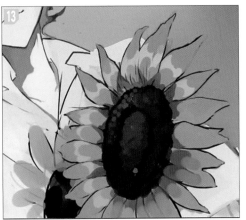

중앙을 밝게 덧칠해 불룩한 느낌을 더했습니다.

왼쪽의 해바라기도 같은 방법으로 그립니다. 형태를 잡고 대강 밑색을 칠했습니다.

마찬가지로 씨 부분을 덧칠해 입체감을 더했습니다.

줄기와 리본도 마찬가지로 형태를 잡고 색을 칠한 뒤에 음영을 넣습니다. 그리고 다시 선을 그리는 과정을 거칩니다.

셔츠에 해바라기의 그림자를 그립니다. 해바라기와 인물 사이의 빈 공간을 표현할 수 있습니다.

다시 해바라기의 꽃잎으로 돌아갑니다. 음영에 테두리를 치듯이 경계에 진한 라인을 넣습니다.

꽃잎의 연결 부분에 넣은 갈색 음영에 흰색을 더해 흐리게 조절합니다. 셀프 수채 경계처럼 선만 진하게 남겨둡니다.

씨앗을 좀 더 세밀하게 그립니다. 밝은 갈색으로 작은 점을 채우듯이 그리는 느낌입니다.

전부 그리는 것이 아니라 일부 빛이 강한 부분만 그리고, 중앙도 조금 작은 점을 그려 넣습니다.

왼쪽 해바라기도 마찬가지로 그립니다

물에 떠 있는 꽃잎을 그려 넣었습니다. 불규칙하게 흩어진 느낌으로 그렸습니다.

완전히 떠 있는 것이 아니라 일부분이 약간 물에 잠긴 형태를 표현하려고 물 부분에 같은 색으로 꽃잎 윗부분을 지우듯이 칠해서 가렸습니다.

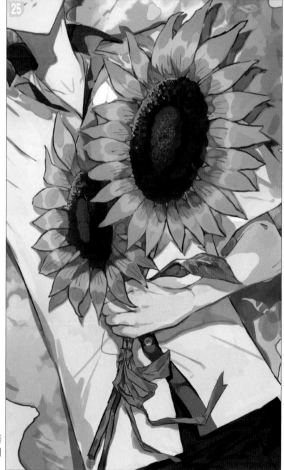

음영의 경계에 빨간색 테두리를 넣어 전체적으로 강조합니다. 이것으로 해바라기는 완성입니다.

03 / 하늘을 그린다

물웅덩이에 비친 하늘을 그립니다. 구름을 더해 상쾌한 여름 하늘을 표현합니다. 구름은 형태를 잡는 것이 힘들지만, 조잡한 모양이 되지 않도록 주의하세요.

01 첫 번째 덩어리를 그린다

구름 그리는 법은 요령만 알면 비슷한 느낌으로 그릴 수 있습니다. 먼저 큰 덩어리를 그립니다.

POINT

대강 실루엣으로 그린 물웅덩이는 지금 형태를 정리한다! 살짝 지우고 구멍을 뚫기만 하면 OK!

물웅덩이의 실루엣을 정리합니다. 러프 단계에서 대강 그렸지만, 지우거나 구멍을 뚫어서 자연스러운 형태를 만듭니다.

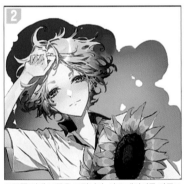

오른쪽 위에 구름을 그립니다. 신규 레이어를 만들고 표준 모드에 흰색으로 그립니다.

구름은 ○을 넓히는 느낌입니다. 작은 ○을 많이 그리고 조금씩 넓힙니다.

일정한 형태가 되지 않도록 불규칙하게 ○을 덧칠합니다.

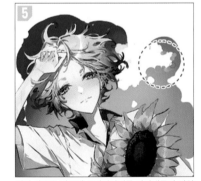

넓힌 다음은 지우개로 가장자리를 깎아내듯이 지워서 형태를 정리합니다.

제 그림은 디테일에 힘을 주는 타입이므로, 구름도 최대한 리얼한 형태를 그립니다.
데포르메의 강도에 따라서는 더 간략한 형태를 그려도 전혀 문제 없습니다.

지금부터 구름을 큰 덩어리, 중간 덩어리, 작은 덩어리로 구분해서 넓게 펼쳐줍니다.

「색 혼합」 도구로 가장자리를 흐릿하게 흩어주거나 지우는 식으로 다듬습니다.

9

흔한 실수가 전부 흐릿하게 처리하는 것입니다. 오히려 구름의 느낌이 없어지니 주의해야 합니다. 일부를 흐리게, 일부는 단단한 브러시로 지워서 강약을 조절하는 것이 포인트입니다.

10

의외로 구름은 일관된 형태가 없으므로, 끊어진 부분을 흐릿하게 다듬거나 반대로 지우개로 깔끔하게 지우기도 합니다.

11

신규 레이어를 만들고 구름의 1단계 음영을 평면 마커로 그립니다.

12

덧칠하면서 음영을 펼칩니다. 덧칠하는 과정에 나타나는 농도의 차이가 좋은 효과를 더합니다.

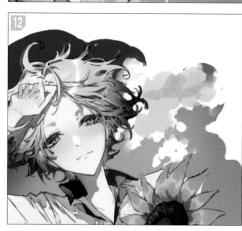

13

하늘의 색을 스포이트로 추출해 회색 부분에 섞습니다. 하늘색보다 회색을 의식합니다. 전부 회색으로 처리하면 흐린 하늘이 될 수 있으니, 회색과 하늘색이 섞인 색이 되게 합니다.

14

음영은 모든 면에 칠하는 것이 아니라 흰색 부분을 남깁니다. 흰색 부분은 구름을 투과하는 빛이 되어 입체감을 살려줍니다.

15

2단계 음영으로 어두운 부분을 만듭니다. 제법 어두운 색을 선택했습니다.

16

아래의 음영과 분리되지 않게 다듬어줍니다.

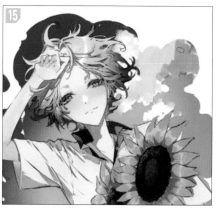
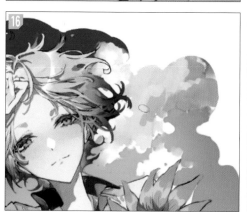

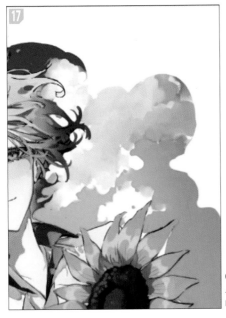

신규 레이어를 만들고 음영 위에 흰색 구름 덩어리를 그립니다. 덩어리라고 해도 둥그스름한 가는 라인 같은 형태를 그려 넣습니다. 이 흰색 덩어리를 만들어 구름의 두께를 더합니다.

그린 뒤에 동일한 방법으로 가장자리를 흐릿하게 조절하거나 지워서 형태를 정리합니다.

어두운 부분을 남기면서 살짝 얼룩덜룩하게 다듬었습니다.

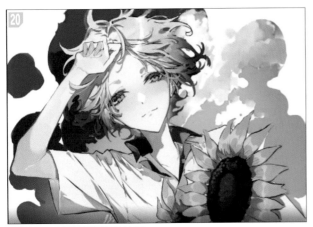

아래의 구름과 어울리게 다듬었습니다.

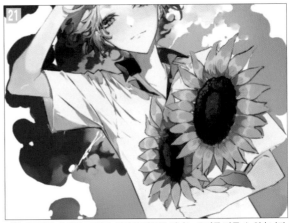

비행기구름의 선 등을 그리면, 시선이 인물을 지나는 효과를 만들 수 있습니다. 구름은 시선 유도에도 사용하기 좋습니다.

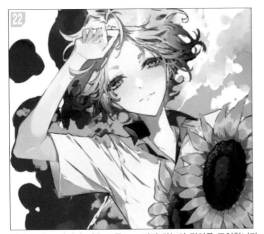

흰색 구름뿐 아니라 검은 구름도 그려서 하늘의 깊이를 표현합니다. 이번에는 상쾌한 푸른 하늘이므로, 어두운 구름에도 파란색이 섞인 색을 사용해 무거운 느낌이 되지 않도록 합니다. 색 혼합 브러시로 지우고, 지우개로 형태를 정리하는 작업을 반복합니다.

어둡기만 하면 밸런스가 나빠지므로, 적당히 흰색을 넣어 다듬습니다. 강약을 조절하는 것이 중요합니다.

흰색 구름 덩어리에도 검은 구름을 약간 그려 넣습니다. 큰 구름의 음영에 들어 있는 작은 구름이 있는 느낌으로 그렸습니다.

이후 배경에 노란색이 들어가므로, 배경의 경계가 명확해지
도록 물웅덩이의 가장자리에 테두리를 넣습니다.

물웅덩이에 전부 테두리를 넣었습니다. 아랫부분에도 구름을 그립니다. 같은 크기가 되지 않도록 밸런스
를 보면서 그립니다.

끝으로 계조화를 적용합니다. 그러면 다듬은 부분
의 색이 거칠게 분리되므로, 색감도 복잡해지고
가는 라인은 또렷해집니다.

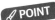 POINT

구름을 그릴 때 큰 구름과 작은 구름,
다양한 형태의 구름 등을 넣어 불규
칙성을 살리자!

완성입니다.

04 수면 표현

물웅덩이에 하늘만 그린다고 물웅덩이 느낌이 들지 않습니다. 캐릭터가 물웅덩이에 잠긴 표현을 추가했습니다.

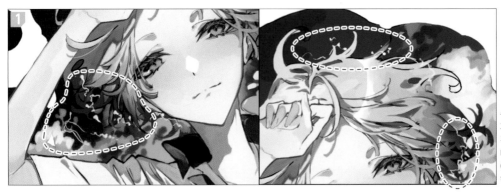

수면은 흰색 펜으로 세밀하게 그립니다. 인물과 수면의 경계를 불규칙하게 그립니다. 최대한 불규칙하게 그려야 합니다. 선 혹은 원을 조합해서 그립니다.

물웅덩이에 수면을 의식한 물의 하이라이트를 그립니다.

머리카락이 물에 잠겨 빛을 받는 느낌을 표현하고 싶어서 발광 닷지 레이어를 만들고 머리카락 끝만 하늘색 빛을 그려 넣었습니다.

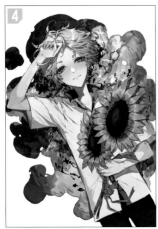

흰색 수면의 선을 일단 검은색으로 채웠습니다.

복사&붙여넣기하고 흰색으로 변경, 살짝만 옮겨서 수면의 형태에 입체감을 더했습니다.

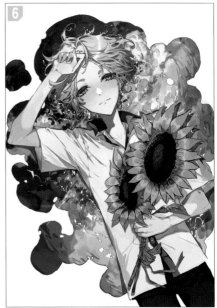

수면 부분을 밝게 조절하면 완성입니다.

05 조절 · 가공을 한다

일러스트를 어느 정도 완성했으므로, 가공으로 색감 등을 조절합니다.

신규 레이어를 만들고 스크린으로 설정한 뒤에 얼굴과 해바라기에 에어브러시로 분홍색을 넣습니다. 넣은 부분이 밝아졌습니다.

신규 레이어를 만들고 제외로 설정한 뒤에 인물과 물웅덩이 부분에 노란색을 덧칠합니다.

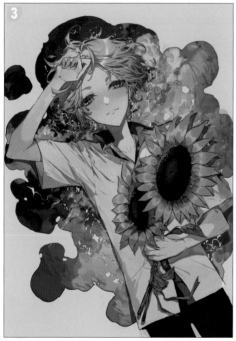

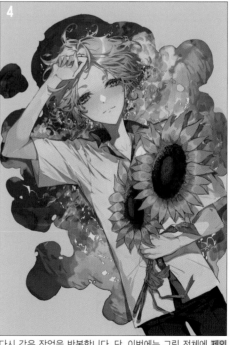

불투명도를 14%로 떨어뜨립니다. 약간 푸르스름해진 것을 알 수 있습니다.

다시 같은 작업을 반복합니다. 단, 이번에는 그림 전체에 제외 모드로 노란색을 덧칠했습니다. 더 어두워졌습니다.

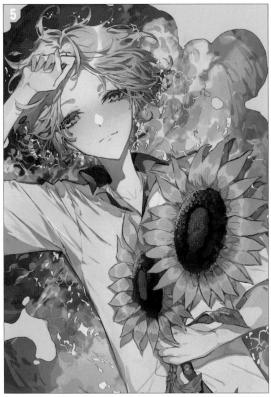

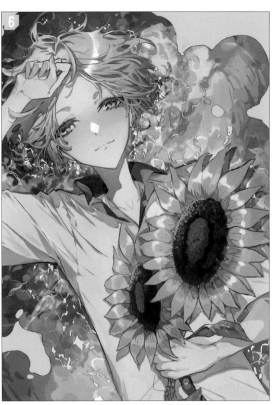

신규 레이어를 만들고 하드라이트로 설정한 뒤에 볼에 홍조를 강조합니다. 추가로 레이어를 만들고 오버레이로 피부와 해바라기에 노란색 빛을 넣습니다. 앞서 제외로 어두워졌으므로, 밝게 조절합니다.

신규 레이어를 만들고 발광 닷지로 설정한 뒤에 빛을 그려 넣습니다. 수면, 머리카락, 얼굴 등에 빛을 그립니다.

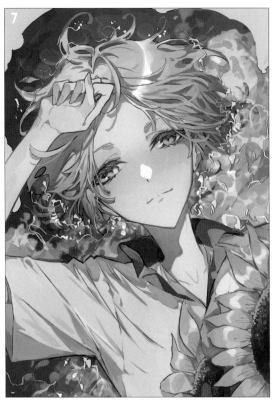

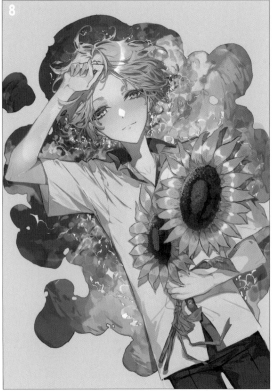

눈가를 곱하기 모드로 약간 어둡게 합니다.

그림 전체에 다시 제외로 색을 채웁니다. 마음에 들 때까지 계속 조절합니다.

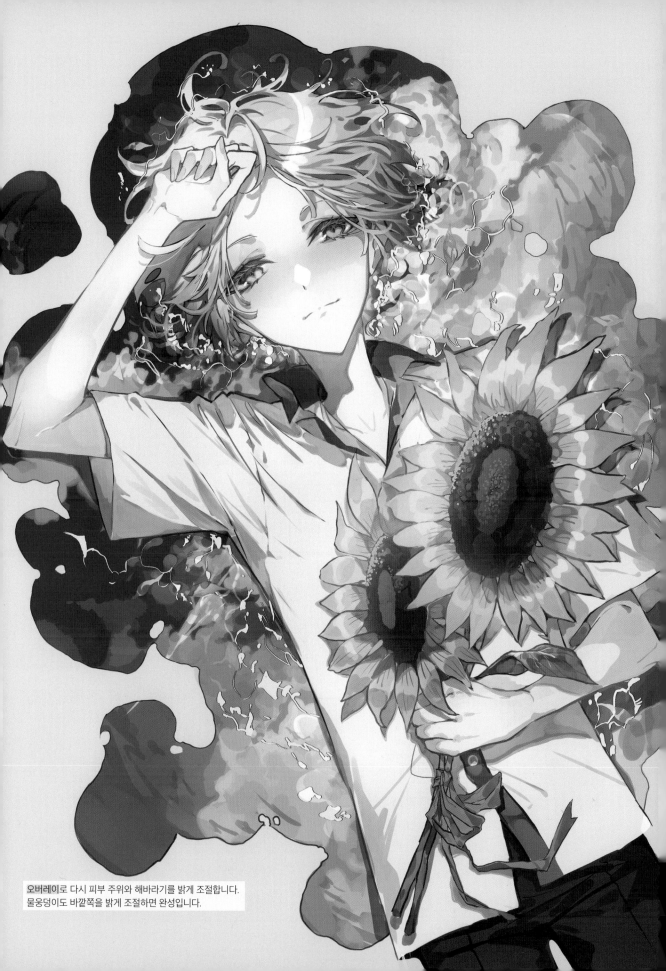

오버레이로 다시 피부 주위와 해바라기를 밝게 조절합니다.
물웅덩이도 바깥쪽을 밝게 조절하면 완성입니다.

노란 테마 컬러
색을 정리하는 법

세 번째 테마 컬러는 노란색입니다. 노란색은 밝고 여름 꽃을 대표하는 해바라기도 떠올릴 수 있는 여름의 이미지가 강한 색이라고 생각합니다.

따라서 이번에는 푸른 하늘에 물, 해바라기, 상쾌한 청년이라는 여름 느낌이 가득한 일러스트를 그렸습니다. 또한 명도가 높은 색이므로, 단색 배경에 사용하기 쉬운 색이기도 합니다.

우선 질문입니다. 왼쪽의 3원색 중에서 가장 밝아 보이는 색은 무엇일까요? 아마도 대부분의 사람이 노란색을 선택할 것입니다. 노란색→빨간색→파란색 순으로 밝아 보일 것이라고 생각합니다.

그러나 사실 이 3색은 명도, 채도도 완전히 같은 부분을 잡은 색입니다.

- -

눈의 착각과 이미지의 영향으로 명도와 채도가 같아도 색이 밝아 보이거나 어두워 보입니다. 노란색은 착각이 작용한다고 해도 상당히 밝아 보이는 색입니다.

따라서 배경에 노란색을 사용하더라도, 캐릭터 등에 다른 색을 사용하면 명도와 채도 차이에 그렇게 신경 쓰지 않아도 캐릭터에게 시선이 가기 쉬운 색입니다.

이번 일러스트는 여름 느낌을 연출하려는 목적도 있었지만, 노란색과 파란색이라는 보색 관계를 사용해 그림을 강조했습니다.

또한 눈의 노란색과 해바라기의 노란색, 그리고 배경의 노란색으로 샌드위치처럼 파란색을 감싸는 형태로 색을 중화해 균형을 잡았습니다.

채도와 명도가 같은 색인 그림

보색 관계

색을 감싼 그림

- -

배경 있음

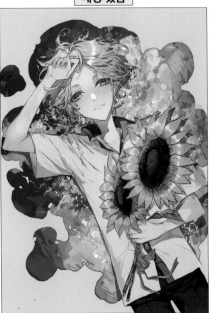

배경 없음

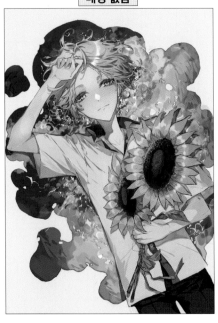

마지막 가공 단계에서 제외 모드의 파란색을 올리고, 전체적으로 노란 색감을 더해 색을 통일했습니다.

흰색 배경도 나쁘지 않다고 생각하지만, 노란색 쪽이 여름 분위기, 부드러운 청년의 이미지에 더 어울립니다.

CHAPTER
4

테마 컬러

녹색

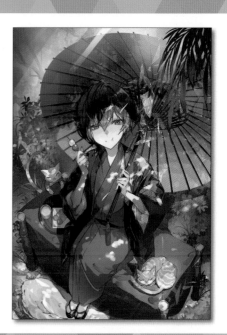

The theme color is "green"

01 인물을 칠한다

CHAPTER4의 일러스트는 쏟아지는 햇살 속의 소년을 중심으로 나무와 풀 등의 요소를 많이 넣었습니다. 처음부터 배경도 넣었는데, 진행 방법은 동일하며 인물부터 칠합니다.

01 러프~선화를 그린다

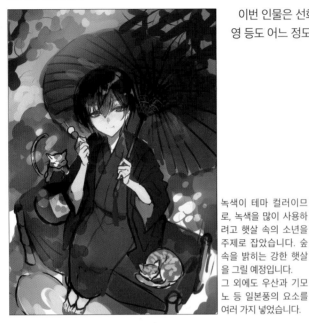

이번 인물은 선화를 그리고 수채화 채색으로 칠합니다. 러프 단계에서 광원과 음영 등도 어느 정도 확실하게 그려둡니다.

녹색이 테마 컬러이므로, 녹색을 많이 사용하려고 햇살 속의 소년을 주제로 잡았습니다. 숲 속을 밝히는 강한 햇살을 그릴 예정입니다. 그 외에도 우산과 기모노 등 일본풍의 요소를 여러 가지 넣었습니다.

많은 고민 끝에 선택하지 않은 러프입니다. 칠석날 분위기를 그리려고 했지만, 파란색에 가까운 색감인 탓에 선택하지 않았습니다.

처음에는 이런 느낌으로 그렸습니다. 이후에 조금씩 디테일을 더해 러프를 만듭니다.

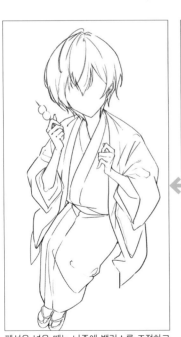

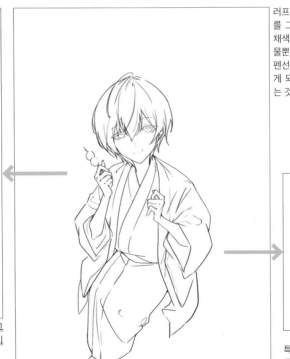

러프가 완성되었다면, 러프를 따라서 선화를 그립니다. 배경 등은 선이 아니라 유화 채색으로 그리므로, 선화를 그리는 것은 인물뿐입니다.
펜선은 진한 수채를 사용했습니다. 새까맣게 되지 않도록 선의 농도를 조절할 수 있는 것이 진한 수채 도구의 매력입니다.

펜선을 넣을 때는 나중에 밸런스를 조절하고 싶을 때를 대비해 얼굴과 나머지 선화를 레이어로 구분했습니다.

특히 눈의 위치와 크기는 나중에 밸런스를 보면서 수정하는 일이 많으므로, 미리 구분해두면 편합니다.

선화가 완성되면 인물 채색을 진행합니다. CHAPTER2에서는 기본적으로 표준 레이어를 사용해 음영도 색을 만들어서 칠했지만, 이번에는 밑색 레이어에 곱하기 레이어를 추가하고 클리핑을 적용한 다음에 음영을 넣습니다. 어떤 방법을 사용해도 상관없습니다. 햇살은 나중에 추가하므로, 일단 평범하게 채색합니다.

파츠별로 밑색을 먼저 칠해도 되지만, 이번 같은 기모노 캐릭터는 구분할 파츠가 적으므로, 각 파츠별로 밑색부터 음영까지 완성합니다.

피부색 위에 머리카락을 덧칠하므로, 밑색과 음영도 다소 벗어나도 괜찮습니다. 햇살을 의식하고 진한 음영을 넣습니다.

피부도 밑색을 칠한 뒤에 컬러 러프를 밑에 깔고, 다른 파츠의 색도 확인하면서 피부의 음영을 넣습니다. 항상 전체의 밸런스를 보면서 칠하는 것이 중요합니다.

눈을 밝은 빨간색으로 테두리를 칩니다. 그림에서 가장 처음 보았으면 하는 부분이므로, 눈을 강조하는 일이 많습니다.

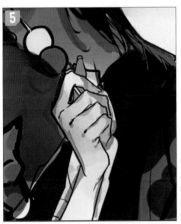

밑색을 하고 손등 부근에 붉은 그러데이션을 넣었으며, 그 다음에 음영을 넣습니다.

넓은 음영은 속에 밝은 색을 넣습니다. 그러면 경계가 강조되고 수채 경계 같은 효과를 더할 수 있습니다.

경단

경단은 밑칠을 한 다음에 완전한 구체가 되지 않도록 둥그스름한 형태로 음영을 넣고, 발광 닷지 모드로 빛을 넣습니다.

왼손도 동일하게 음영을 넣습니다. 투박한 손가락을 그리고 싶어서 특히 음영은 세밀하게 넣었습니다.

이쪽도 손등, 손가락 끝처럼 넓은 면적의 음영 속에 밝은 색을 넣어 경계를 강조했습니다.

피부를 끝내고 머리카락을 칠합니다. 검은 머리의 소년이지만, 새까만 머리카락이 되지 않도록 주의합니다. 특히 빛을 받으면 갈색이 됩니다. 단, 전체가 갈색이 되지 않도록 밸런스를 보면서 그립니다.

밑색을 칠했는데, 지금 단계에서 또렷한 음영을 넣었습니다. 검은 부분은 우산 등의 그림자가 되는 부분입니다.

밝은 부분에는 극단적으로 밝은 빛을 넣어 강약을 만듭니다. 밝은 빛은 **발광 닷지** 모드로 넣었습니다.

넣은 빛의 위아래를 지우개로 지워서 자연스러운 머리카락의 윤기를 표현합니다.

머리카락 위에 파란색 그러데이션을 넣어 입체감을 살립니다. 머리카락의 음영은 세밀하게 넣은 곳과 대강 넣은 곳으로 강약을 만듭니다. 정보량이 너무 많아지지 않도록 주의합니다.

끝으로 갈색을 사용해 머리카락에 묘사를 더합니다.

POINT

빛이 가장 강한 부분이므로, 앞머리는 갈색으로 밝게 칠합니다.
음영이 되는 부분은 진하게, 너무 세밀하지 않게 처리합니다.

얼굴은 완성입니다. 빛을 받는 앞머리 부근에 작은 빛과 음영의 묘사를 더했는데, 음영 부분은 대강 그리고 정보량으로 강약을 조절해, 보기 좋게 하는 것이 포인트입니다.

04 기모노를 칠한다

기모노를 칠하는 포인트는 음영을 너무 세밀하게 많이 넣지 않는 것입니다. 기모노는 기본적으로 옷감이 두꺼워서 세밀한 음영이 생기기가 어렵습니다(세밀한 음영은 얇은 옷감에서 볼 수 있습니다). 따라서 대강 음영의 형태를 잡고, 기모노의 질감을 의식하면서 칠합니다.

밑색을 칠하고, 음영을 넣습니다. 머리카락을 선명하게 칠했으므로, 기모노도 뒤지지 않을 정도로 또렷하게 그립니다.

작은 주름이 많아지지 않도록 주의하면서 넓은 면을 그대로 활용합니다.

기모노는 봉제 등도 양복과 다르므로, 형태나 음영도 상당히 어렵습니다. 자료를 보면서 그리는 것을 추천합니다. 저도 매번 자료를 보면서 그리고 있습니다.

인물은 완성입니다. 이후 햇살을 넣을 예정이므로, 인물은 산뜻하게 채색했습니다.

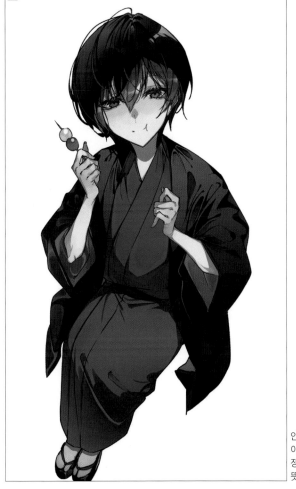

나막신은 광택 느낌이 들도록 빛을 넣었습니다.

02 우산을 그린다

인물 외의 소품과 배경을 그립니다. 먼저 우산입니다. 우산은 뼈대가 많아서 힘들어 보이지만,
대부분 원과 직선으로 이뤄져 있어서 보기보다는 힘들지 않습니다. 세세한 과정까지 설명하므로, 꼭 도전해 보세요.

인물 밑에 레이어 폴더를 만들고 그립니다. 먼저 타원 도구로 큰 타원을 그립니다. 이후에 확대, 축소로 크기를 조절하면서 회전으로 캐릭터에게 알맞은 위치에 비스듬하게 배치합니다.

중심점을 정합니다. 원의 중앙이 아니라 약간 위쪽입니다. 캐릭터가 우산을 기울인 상태이기 때문입니다. 두 개의 직선이 교차하는 지점을 기준으로 잡습니다.

직선 도구로 중심점에서 인물의 손으로 향하는 두꺼운 선을 그립니다.

곡선 도구를 사용해 뼈대를 그립니다. 중심점에서 시작하는 선을 긋고, 약간 위로 호를 그리는 곡선을 그립니다. 선은 빨간색 원에서 약간 벗어나게 그립니다.

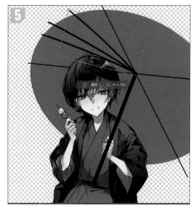

앞서 그린 곡선을 복사&붙여넣기로 계속 복사합니다. 균일한 간격이 되도록 「변형」을 사용해 각각 조절하거나 회전시킵니다.

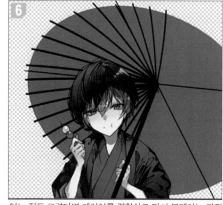

어느 정도 그렸다면 레이어를 결합하고 다시 복제하는 과정을 반복합니다.

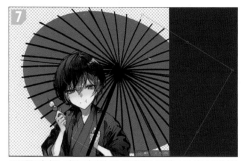

오른쪽 절반은 왼쪽 절반인 뼈 레이어를 그대로 복사&붙여넣기를 하고 반전했습니다. 여기까지 직접 그린 부분이 없습니다. 전부 도형 도구를 사용했습니다.

뼈 레이어를 결합하고 복제합니다. 아래쪽 레이어는 그대로 두고 복제한 레이어는 회색으로 변경한 다음 위치를 조금 옮깁니다. 이것으로 뼈대의 입체감을 완성했습니다.

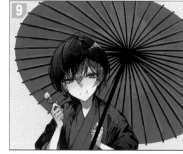

우산에서 벗어난 뼈대를 지워서 균일하게 정리합니다. 뼈에 회색으로 윤기를 넣어 강약을 만듭니다.

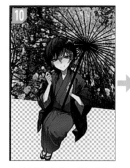

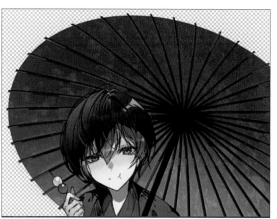

우산 부분에 텍스처를 넣습니다. 텍스처는 자주 사용하는 제가 찍은 꽃 사진입니다(자세한 내용은 150p 참조). 우산 부분에 클리핑을 하면, 우산에만 텍스처가 적용됩니다.

하드 혼합 모드로 설정하고 불투명도를 15%까지 떨어뜨립니다. 이것으로 우산 문양이 완성되었습니다. 아래쪽이 밝아지도록 우산 자체에도 그러데이션을 넣습니다.

손잡이에 우산을 접는 기구를 그립니다.

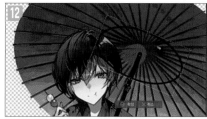

다시 타원 도구를 사용합니다. 검은색 작은 타원을 그리고, 우산과 동일하게 기울입니다.

접는 기구에서 원까지 곡선 도구로 연결합니다. 바깥쪽으로 살짝 휘어지는 곡선을 그렸습니다.

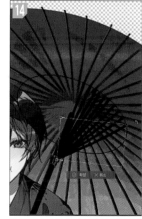

마찬가지로 복사&붙여넣기로 뼈대를 추가합니다.

복사&붙여넣기를 하는 동안 아래쪽이 새까맣게 변해버려서, 지우개로 지워서 빈틈을 만듭니다.

복사&붙여넣기를 한 뒤에 메쉬 변형 등을 사용해 형태를 수정합니다.

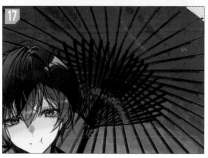

윤기를 넣으면 중심의 구조는 완성입니다.

디테일 등은 손으로 직접 그립니다.

손잡이도 손 부분을 지웁니다.

POINT

기본적으로는 복사&붙여넣기와 도구를 사용해 위화감이 있는 부분만 직접 조정하는 것이 요령입니다.

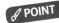

CHAPTER 4 우산을 그린다

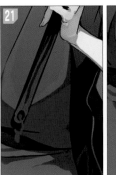

자루 끝에 장식을 그렸습니다.

중심 부분에 잠금 장치를 그립니다. 작은 부품을 제대로 그리면 우산 느낌이 생깁니다.

화면 밖도 그렸습니다.

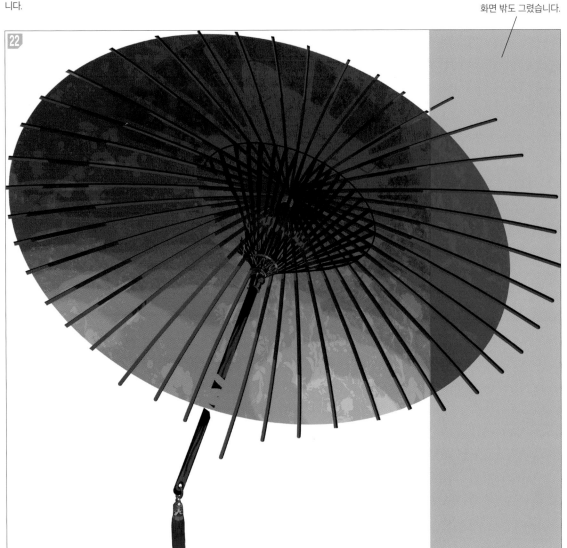

이것으로 우산은 완성입니다. 직접 그리기는 무척 어렵고, 직선 도구를 사용하면 간단하게 그릴 수 있으니 꼭 시험해보세요.

끝으로 우산에 또렷한 문양이 드러나도록 계조화를 적용했습니다. 꽃의 사진이 보기 좋은 문양이 되었습니다.

간단하게 하늘을 그리는 방법

CHAPTER3에서는 하늘을 직접 그리는 방법을 소개했는데, 사진을 사용하면 더 간단히 하늘을 그릴 수 있습니다. 하늘 사진은 스마트폰이 있으면 누구나 찍을 수 있으니, 가볍게 시도해보세요.

저는 구름을 그리는 것이 서툴러서 사진을 사용할 때도 있습니다.

왼쪽 사진은 제가 슈퍼에 다녀오면서 스마트폰으로 찍은 사진입니다. 화질은 스마트폰 카메라로도 충분하니, 평소에 사진을 찍는 습관을 들이면, 다양한 소재를 얻을 수 있어 편리합니다.

자동 선택으로 쓸 만한 부분의 구름 실루엣을 선택 범위로 지정합니다.

신규 레이어를 만들고 흰색으로 채웁니다.

하늘의 밑바탕을 만듭니다.

흰색으로 채운 구름을 복사&붙여넣기를 합니다.

균열이 들어간 부분을 색으로 채워서 지웁니다.

구름 레이어를 복사&붙여넣기한 뒤에 구름의 음영이 되는 색으로 변경합니다(푸르스름한 회색으로 하였습니다).

구름의 음영색 레이어를 아래로 옮깁니다(흰색 구름에 클리핑을 적용하면 편합니다).

위에 하이라이트와 음영을 그려 넣습니다.

그림체나 취향에 따라서 색 혼합 도구로 가장자리를 약간 흐릿하게 다듬으면 완성입니다.

03 의자를 그린다

캐릭터를 다 그렸으니 이제 배경을 그립니다. 먼저 소년이 앉아 있는 의자를 그립니다. 의자라고 해도 벤치에 가까운 형태이므로, 형태는 심플합니다.

01 의자를 그린다

인물 레이어 아래에 컬러 러프 레이어를 깔아 놓고 그립니다. 먼저 벤치는 빨간색 천을 덮어두었으므로, 형태를 잡으면서 색을 채웁니다.

음영을 더합니다. 아래로 처진 천의 형태는 자료를 보면서 그립니다.

벤치의 대나무 기둥을 그립니다. 먼저 대강 실루엣을 잡습니다. 직선이 되지 않도록 마디 부분의 각도를 조절하면서 그립니다.

대나무 속을 흰색으로 채웁니다.

중앙을 어두운 녹색으로 칠하고 다듬어줍니다.

마디의 입체감을 더합니다.

음영 부분도 사진을 보면서 그렸습니다.
깔끔하게 묘사한 부분과 그렇지 않은 부분으로 강약을 만듭니다.

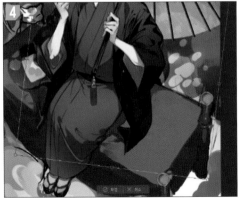

왼쪽 아래에 그린 대나무를 올가미 선택 도구로 선택하고, 다른 위치에 복사&붙여넣기를 합니다. 그런 다음 복사&붙여넣기한 느낌이 들지 않도록 묘사를 더하고 길이 등을 조절합니다.

02 접시·경단·차를 그린다

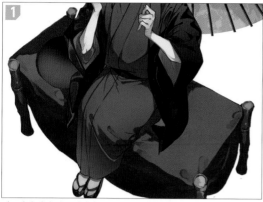

지금까지 컬러 러프 레이어를 그대로 옮겨 그렸으므로, 올가미 선택 도구로 의자 자체를 선택하고 러프와 레이어를 분리합니다.

쟁반은 타원 도구를 사용합니다. 타원으로 검게 형태를 잡고 그러데이션을 올립니다. 그 위에 문양을 그리면 간단하게 쟁반을 그릴 수 있습니다. 입체감이 느껴지도록 쟁반 가장자리에 음영을 넣습니다.

경단이 있던 그릇은 직사각형 도구를 사용합니다. 모서리를 둥그스름하게 정리합니다.

살짝 문양을 그리면 전통적인 느낌의 그릇으로 바뀝니다.

경단은 일단 하나만 그리고 복사&붙여넣기로 추가했습니다.

기모노의 그림자 부분이므로, 쟁반과 그릇뿐 아니라 경단에도 음영을 넣어 어두워지게 합니다.

차도 타원 도구로 그립니다. 찻잔 부분을 타원, 그 속에 차 부분을 타원으로 만듭니다.

찻잔에 묘사를 더하고, 차도 빛과 음영을 넣으면 완성입니다.

이렇게 규칙적인 사물(원이나 사각형 등)은 도형 도구를 사용하면 간단하면서도 정확하게 그릴 수 있습니다.

혹시 도형 도구는 쓸모없다고 생각하는 분이 계실지도 모르지만, 도구를 쓸 수 있는 부분에 적절하게 사용하면 작업 시간을 줄일 수 있고, 다른 부분도 시간 대비 완성도를 높일 수 있다는 점을 유의하면 좋습니다.

04 초목을 그린다

인물 주위에 있는 풀을 그립니다. 이번에도 복사&붙여넣기를 사용하므로, 간단하게 따라할 수 있습니다. 배경을 어렵게 생각하는 분은 꼭 도전해보세요.

01 풀의 덩어리를 그린다

1 먼저 복사&붙여넣기용으로 직접 풀을 그린 레이어를 만듭니다. 왼쪽은 직접 그린 것입니다.

2 복사&붙여넣기에 적합하도록 전방위로 뻗은 잎의 형태를 그립니다. 실루엣이 중요하므로, 잎을 세밀하게 그릴 필요는 없습니다.

3 원을 그리듯이 복사&붙여넣기를 합니다. 복사&붙여넣기를 하고 각도를 조금씩 조절하면 어색한 느낌이 없어집니다.

4 복사&붙여넣기만으로 덩어리를 만들었습니다. 복사&붙여넣기를 한 부분을 결합하고 풀의 덩어리 레이어를 만듭니다(처음에 그린 **2**는 결합하지 않도록 주의합니다).

5 **4**의 레이어를 복제하고 같은 풀 레이어를 2장 만듭니다. 복제한 레이어 중에 한 개(아래에 있는 레이어)는 풀의 빈틈을 색으로 채웁니다.

6 **4**의 빈틈을 색으로 채우지 않는 쪽의 레이어를 선택합니다.

7 **6**의 위에 신규 레이어를 만들고 클리핑을 적용한 다음에 그러데이션을 넣습니다.

8 **4**를 복사&붙여넣기하고 위치를 옮긴 뒤에 색을 진하게 조절합니다. 음영에 해당하는 풀 덩어리입니다.

9 음영의 면이 너무 많아져서, 다음은 밝은 풀을 복사&붙여넣기를 합니다. 이것으로 깔끔한 그러데이션이 되었습니다.

10 일부에 살짝만 묘사를 더해도 잎에 입체감이 생기고, 복사&붙여넣기를 한 느낌을 지우는 효과도 있습니다.

음영 부분도 꼭 잎의 형태일 필요는 없으니, 점을 찍듯이 그려 넣어도 분위기가 살아납니다.

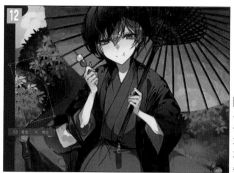

11을 추가로 복사&붙여넣기를 해서 캐릭터 주위에 배치합니다. 색을 바꾸는 것보다 화면도 선명해지고 복사&붙여넣기를 한 느낌도 지울 수 있습니다. 형태도 적당히 수정합니다.

02 배경의 숲을 그린다

풀을 그렸다면 가장 안쪽에 해당하는 숲을 그립니다.

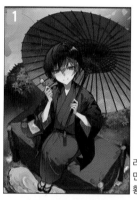

러프를 색으로 채우면서 빛을 받은 듯한 황록색을 올립니다.

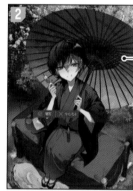

POINT
1장의 사진을 텍스처로 여러 번 사용합니다. 각도와 레이어 모드를 바꾸면 만능 텍스처로 대변신!

우산의 문양에 사용한 사진 텍스처를 다시 사용합니다. 텍스처는 어디까지나 질감을 더할 뿐이므로, 쓸 만한 부분에는 같은 텍스처를 사용할 때가 많습니다.
텍스처를 배경에 올리고 하드 혼합으로 변경한 뒤에 불투명도를 15%까지 떨어뜨립니다.

그러면 이런 느낌의 문양이 됩니다.
꽃 텍스처였지만, 숲으로도 보입니다.

POINT
사진 텍스처로 문양이 들어갔으므로 저절로 선택 범위를 채워줍니다.

「채우기」 도구의 「다른 레이어 참조」를 선택한 상태에서 연한 하늘색을 적당히 채웁니다.

숲의 빈틈으로 하늘이 보이는 형태가 되었습니다.

05 소나무를 그린다

일러스트의 가장 뒤에 있는 소나무와 하늘을 그립니다. 일러스트 전체를 보았을 때 배경은 정보량을 높이면서 존재감이 너무 강하지 않게 그리는 것이 포인트입니다. 이번에도 가능한 한 수고를 덜면서 그립니다.

01 첫 번째 소나무를 그린다

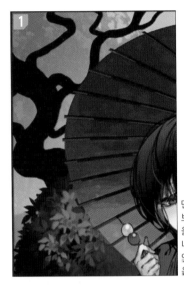

빈 공간에 소나무의 잎을 그립니다. 마찬가지로 실루엣으로 OK입니다. 잎의 끝이 전방위로 향하게 그립니다.

먼저 왼쪽 위에 자료를 보면서 소나무의 실루엣을 뒤틀린 형태로 그립니다. 어디까지나 실루엣이 중요하므로 디테일은 생략합니다.

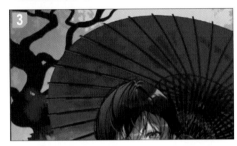

소나무에 2에서 녹색으로 바꾼 잎을 복사&붙여넣기를 합니다. 크기를 조절하거나 겹치게 배치합니다.

덩어리를 의식하고 복사&붙여넣기를 하면 소나무의 잎이 됩니다. 같은 덩어리가 아니라 불규칙하게 넣습니다.

자료를 보면서 적절한 위치에 잎의 덩어리를 추가합니다.

안쪽에 해당하는 잎의 색을 진하게 조절하거나 그러데이션을 넣어 원근을 조절해 강약을 만듭니다.

앞쪽의 잎은 밝게, 뒤에 있는 잎이 비치게 불투명도를 약간 떨어뜨려서 너무 밝아지지 않게 했습니다.

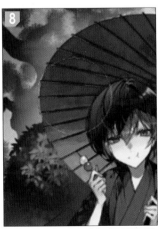

이대로는 소나무의 존재가 너무 강하므로, 인물 주위에 흐릿한 하늘색을 넣어 원근감을 더합니다(공기원근법).

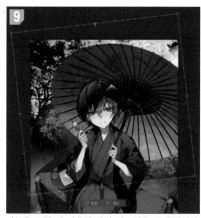

하늘을 그릴 때 사용한 사진 텍스처를 또 올립니다. 하드 혼합으로 변경하고 불투명도를 15%까지 떨어뜨립니다.

텍스처를 올리면 소나무에 자동으로 문양이 생깁니다. 복잡한 텍스처가 숲의 분위기를 연출합니다.

불투명도를 떨어뜨린 흰색으로 나무 표피를 그립니다. 전면에 그릴 필요는 없고 일부에만 넣습니다.

소나무의 잎을 손으로 그려 넣습니다. 그러면 입체감이 높아지고 복사&붙여넣기의 느낌이 옅어집니다.

왼쪽에 그린 소나무를 복사하고 오른쪽에 붙여 넣습니다. 좌우 반전, 각도를 조절해 복사한 느낌이 들지 않게 합니다.

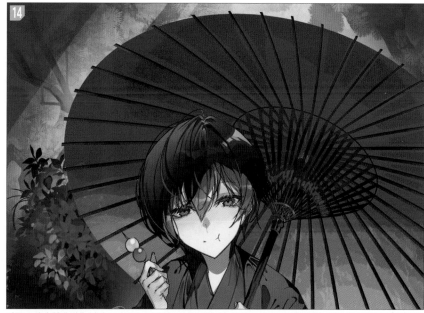

인물 주위에 흰색 빛을 더해 소나무의 존재감을 더 줄여줍니다. 애써 묘사한 부분을 지우는 것이 아까울지도 모르지만, 배경은 어디까지나 인물이 돋보이게 돕는 역할이므로, 정보량은 그대로 남기면서도 줄여줍니다.

06 햇살을 그린다

드디어 햇살을 그립니다. 햇살도 복사&붙여넣기와 효과로 간단히 그릴 수 있으므로, 다양한 그림에 응용해보세요.

01 햇살 속의 음영 표현

「풀을 그린다(86p)」에서 사용한 풀 레이어를 여기에 재사용합니다. 일단 그려두면 여러 곳에 사용할 수 있어서 편리합니다.

인물의 머리와 우산을 덮듯이 대량으로 복사&붙여넣기를 합니다.

색을 진한 녹색으로 변경합니다.

잎의 빈틈을 색으로 채웁니다. 바깥쪽 잎은 형태가 잘 보이는 상태로 남겨둡니다.

곱하기 모드로 변경합니다. 이것만으로도 단숨에 음영처럼 보입니다.

5를 복사&붙여넣기를 하고 인물을 덮습니다. 인물 레이어에 클리핑을 적용하면 음영이 인물에만 들어가게 할 수 있습니다. 얼굴을 가리는 음영을 지워둡니다.

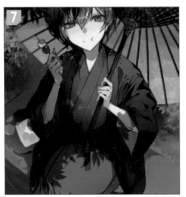

옷에도 음영을 넣고 밝은 부분은 흐릿하게 다듬습니다.

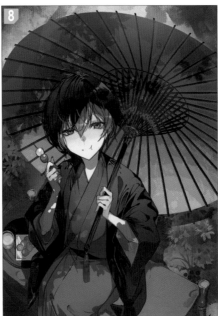

음영을 덧붙이는 식으로 농도를 세세하게 조절합니다.

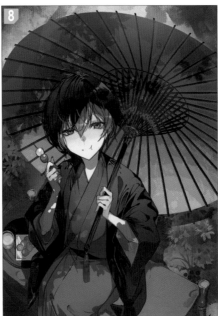

피부는 음영 부분에도 불그스름한 색감은 남겨두고 싶어서 음영의 색을 변경했습니다.

02 햇살의 빛

햇살의 빛은 직접 만든 브러시를 사용했습니다. 유리 파편 모양의 브러시입니다. 삼각형으로 다양한 형태를 만든 브러시이므로, 비슷한 것을 많이 찾을 수 있습니다.

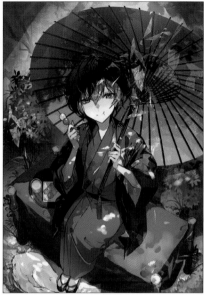

광원에 맞춰서 그린 다음, 스크린 모드를 설정하고 노란색을 넣으면 간단하게 빛을 표현할 수 있습니다.

노란색 빛

오른쪽 위에 광원이 있기 때문에, 스크린 모드에서 광원을 에어브러시로 밝게 빛나게 합니다.

하늘색 빛

푸른 하늘을 강조하려고, 중앙 윗부분에 스크린 모드로 하늘색 빛을 추가합니다.

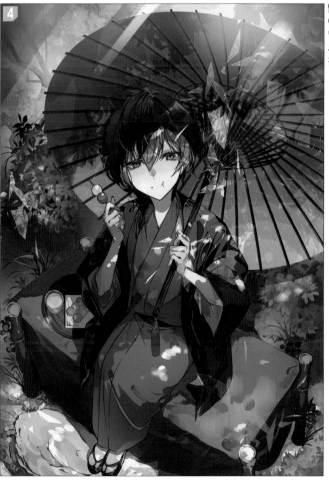

발광 닷지 레이어를 추가하고 광원에서 들어오는 빛을 선으로 그려 넣습니다. 브러시는 평면 마커를 사용했습니다. 고른 선을 그릴 때 평면 마커가 유용합니다.

오른쪽 위의 광원에 계조화를 적용하면 흐릿한 빛이 또렷해집니다.

07 버드나무를 그린다

배경이 조금 단조로워서 버드나무 잎을 그려 넣었습니다. 앞쪽에 크게 배치하면 일러스트 전체에 깊이감이 생깁니다.

먼저 자료를 보면서 버드나무 잎의 실루엣을 그립니다. 단색으로 형태를 잡고 내부에 색을 채웠습니다.

동일한 형태의 잎이 이어지지 않도록 길이와 형태를 조금씩 변경합니다.

신규 레이어를 만들고 잎 레이어에 클리핑을 설정한 다음, 음영을 넣고 밝게 조절합니다. 앞쪽이 빛을 받는 부분이므로 밝게 조절했습니다.

3을 복사&붙여넣기를 했습니다. 크기와 각도를 조절하고 어색한 느낌이 없도록 메쉬 변형으로 형태 자체를 조금씩 수정했습니다.

추가로 복사&붙여넣기를 했습니다. 이것만으로도 충분히 볼륨감이 느껴집니다.

배경이 있으면 이런 느낌입니다. 버드나무를 배치해 캐릭터 뒤쪽뿐 아니라 머리 위와 앞쪽도 원근을 만들었습니다.

08 고양이를 그린다

의자에서 자고 있는 고양이를 그립니다. 동물을 그릴 때는 CHAPTER2에서도 설명했지만, 기본적으로 자료를 잘 관찰하는 것이 중요합니다. 프로 일러스트레이터도 아무런 자료도 보지 않고 그릴 수 있는 사람은 흔하지 않습니다.

01 왼쪽 고양이를 그린다

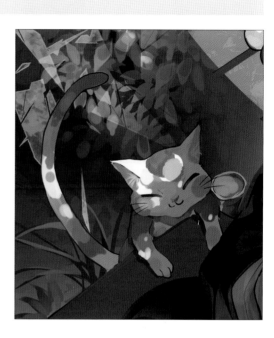

컬러 러프에 그린 고양이를 그대로 사용합니다. 선이 상당히 두꺼워서 선 부분을 색으로 채우면서, 빛 등은 러프를 참고해서 그립니다.

러프는 처음부터 음영 등이 들어간 상태이므로, 색을 스포이트로 찍으면서 칠합니다.

발의 위치를 변경했습니다. 러프를 잘라서 붙여 넣었습니다.

빛을 불규칙한 느낌으로 넣습니다.

02 오른쪽 고양이를 그린다

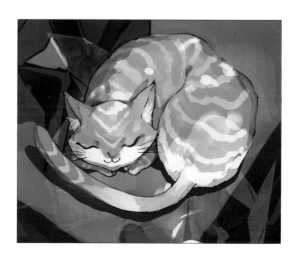

오른쪽 고양이도 러프의 형태를 그대로 사용합니다. 눈코입의 위치는 가까울수록 귀여운 얼굴이 됩니다.

문양 등은 수작업으로 그립니다. 마찬가지로 잘 관찰하면서 그릴 수밖에 없습니다.

고양이 몸의 굴곡에 알맞게 빛을 넣습니다.

09 조절·가공을 한다

거의 완성했으므로, 나중에 세부를 그리고 전체의 색을 조절하면 완성입니다. 배경이 있는 일러스트는 과정이 많지만, 인물을 먼저 그리고 하나씩 채워나가듯이 그립니다.

사실 아랫부분에도 사진 텍스처를 붙였습니다. 미묘한 문양이 들어가면 질감을 표현할 수 있습니다.

발밑의 바위는 에어브러시 도구의 「물보라」를 사용해 채우듯이 그렸습니다. 풀은 기본적으로 제공하는 풀 브러시를 사용했는데, 여전히 어색해서 묘사를 더하면서 다듬었습니다.

최대한 선명하게 그렸던 소나무는 이렇게 흐려졌습니다. 하지만 좋은 일러스트가 되었으므로 넘어가겠습니다.

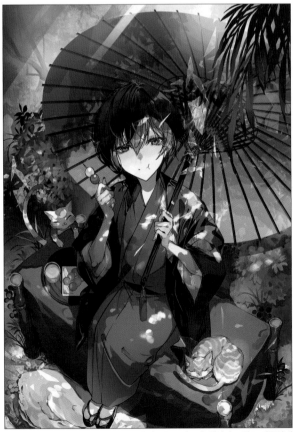

나무와 풀, 고양이, 의자, 우산 등 다양한 사물을 그렸는데, 햇살과 조절로 인물한테 시선이 가도록 했습니다.

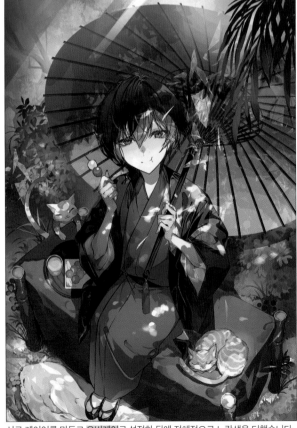

신규 레이어를 만들고 오버레이로 설정한 뒤에 전체적으로 노란색을 더했습니다.

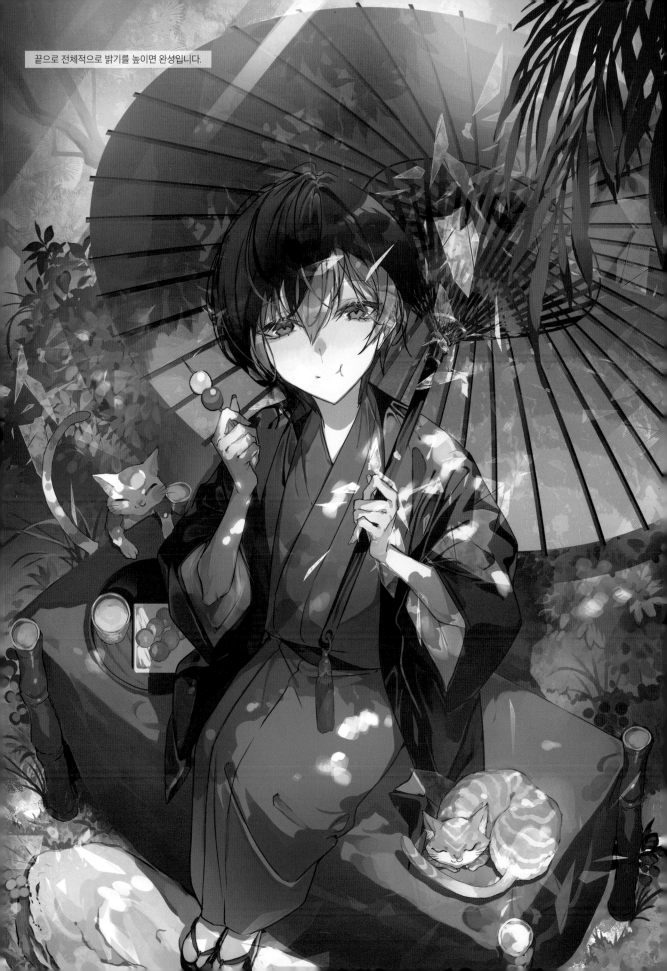

끝으로 전체적으로 밝기를 높이면 완성입니다.

테마 컬러
색을 정리하는 법

4번째 테마 컬러는 녹색입니다. 녹색이므로 아마도 「풀, 나무」를 테마로 잡고 전통복장의 소년과 고양이를 그렸습니다. 배경을 녹색에서 황록색으로 통일하고, 캐릭터 주위에 주황색에 가까운 빨간색을 넣었습니다. 기모노는 자연계에는 거의 없는 파란색을 넣고(꽃은 있지만, 초목에는 없는 색) 캐릭터와 배경이 구분되게 했습니다.

녹색은 노란색과 파란색을 섞은 색이므로, 노란색이 들어 있는 주황색에 가까운 빨간색과, 기모노를 파란색, 빛을 노란색으로 그렸습니다. 전부 「녹색」의 요소가 들어있는 색이므로, 종류가 많아도 일관된 색감이 되었습니다.

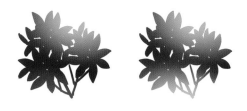

우산과 의자의 색
거의 보색에 가까운 화려하고 눈길을 끄는 색이므로, 캐릭터 주위에 두면 캐릭터로 시선을 유도할 수 있습니다.

빛에 사용한 색
노란색으로 빛을 그리면 선명하고 아름다운 색감이 됩니다.

녹색
앞쪽에는 노란색이 강한 녹색, 안쪽으로 갈수록 하늘색이 섞인 녹색을 사용해 원근을 표현했습니다.

기모노의 색
자연에는 없는 색이므로 차분한 느낌이지만 눈길을 끄는 색입니다.

왼쪽 그림은 잎이지만 어떤 것이 가장 자연스러운 색일까요?
아마도 하늘색이 들어간 오른쪽이라고 답할 분이 많을 것이라고 생각합니다. 파란색은 모든 색 중에서도 공기원근법을 사용할 때 가장 멀게 보이는 색입니다.

하늘이라고 하면 연한 파란색을 떠올리는 사람이 많고, 빨간색이나 노란색보다 차분한 색이므로, 원근에 하늘색을 넣으면 자연스러운 색감이 됩니다. 그러나 모든 곳에 쓸 수 있는 것은 아니며, 공기원근법으로 색을 넣을 때는 배경의 조명과 하늘의 색, 즉 배경색을 넣으면 조화롭습니다. 푸른 하늘일 때는 공기원근에 파란색을 사용하면 자연스럽고 깔끔한 색감의 멀리 떨어진 하늘이 됩니다. 꼭 시도해보세요.
녹색, 빨간색, 파란색, 노란색, 고양이에게 사용한 갈색까지 풍부한 색감이지만, 캐릭터에게 눈이 가는 이유는 우산의 그림자가 캐릭터의 머리카락에 강하게 들어가, 그림 속에서 대비가 가장 강하기 때문입니다.

머리카락에 우산 그림자를 넣은 예

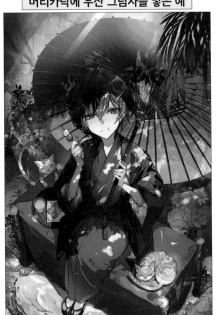

머리카락에 우산 그림자를 넣지 않은 예

그림 속에서 가장 대비가 강하게 들어간 부분

CHAPTER
5

테마 컬러

하늘색

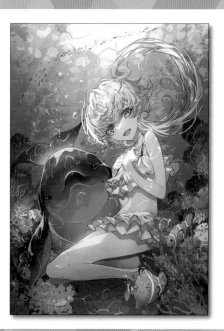

The theme color is "light blue"

01

인물을 칠한다

5번째 일러스트는 바다 속의 소녀와 물고기들입니다. CHAPTER3에서 물웅덩이를 그렸으므로, 이번에는 수중 표현을 설명합니다. 물결 문양뿐 아니라 빛과 거품 등도 함께 그리면 리얼리티가 높아집니다.

01 러프~밑색

이번에는 처음부터 유화 채색으로 그립니다. 따라서 인물 채색 방법은 기본적으로 CHAPTER1과 같습니다.

 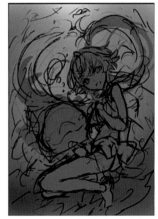

유화 채색이므로, 러프는 대강 그렸습니다. 수중에 있는 소녀와 돌고래의 이미지입니다.

밑색을 넣기 전에 회색으로 채웁니다. 소녀와 돌고래는 세트입니다.

인물과 다른 레이어로 배경도 동시에 그립니다. 바다 밑은 어둡고 수면에 가까울수록 빛의 영향을 받으므로, 아래쪽이 어두운 그러데이션을 넣습니다.

배경인 회색 레이어 위에 신규 레이어를 만들고 바다의 색을 넣습니다. 오버레이 모드로 고르게 칠합니다.

파란색이 진해지도록 오버레이 레이어를 추가합니다. 이전보다 선명한 색감이 되었습니다.

발광 닷지 레이어를 추가하고 수면에 빛을 넣습니다. 둥그스름하게 대강 실루엣을 잡는 정도면 충분합니다.

배경이 들어가 있으면 밸런스를 보면서 색을 칠할 수 있습니다.

오버레이로 피부색을 칠합니다. 광원은 바로 위쪽이므로 CHAPTER1을 참고해서 칠합니다.

역시 눈이 가장 중요하므로, 처음에 칠합니다. 눈 주위는 최대한 밝아지는 색을 올렸습니다. 이후에 다듬습니다.

머리카락을 칠합니다. 이번에는 백발이므로, 대강 회색으로 전체를 채운 뒤에 형태를 잡습니다.

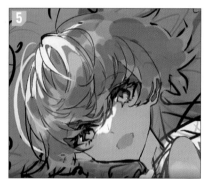

형태대로 진한 색을 올립니다.

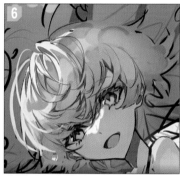

아래의 색과 조화롭도록 다듬습니다. 수중이므로 음영색에 하늘색을 더했습니다.

수영복도 대강 색을 채운 뒤에 선을 그립니다. 프릴을 먼저 그리는 편이 굴곡을 파악하기 쉽습니다.

프릴의 그림자를 넣습니다. 피부에도 하늘색 음영을 더합니다.

배는 입체감이 느껴지게 칠합니다. 배꼽의 위치를 정하고 홈을 밝게 칠합니다.

배꼽 라인을 진하게 조절하면서 둥그스름한 음영을 넣습니다.

POINT

가장 진한 음영에는 하늘색이 섞인 회색을 넣어 바다 속의 분위기를 연출했습니다.

수영복 아래도 그립니다. 마찬가지로 대강 색을 채우고 프릴을 그립니다.

프릴의 굴곡에 알맞게 음영을 넣습니다.

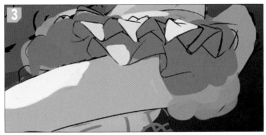

프릴의 질감과 형태가 마음에 들지 않아서 선을 다시 그렸습니다. 선화가 있으면 선화를 수정하고 다시 채색해야 하지만, 유화 채색은 위에 색을 덧칠해 수정할 수 있어서 작업이 쉽습니다.

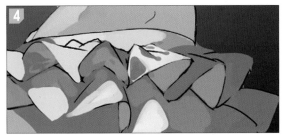

수정 전에는 그냥 둥그스름한 선이 나열되었을 뿐 프릴처럼 보이지 않았습니다. 수정한 뒤에는 구조를 명확히 알 수 있고 멋진 프릴이 되었습니다.

다리를 그립니다. 광원을 의식하면서 칠합니다.

안쪽 다리에 하늘색 그러데이션을 넣어 수중을 표현했습니다.

앞쪽 다리에도 약간만 하늘색을 더했습니다.

배경을 칠하고 인물로 돌아와서 다시 채색하는 과정을 반복해 인물을 완성합니다. 분홍색 선이 들어가 모노톤이지만 밝은 인상이 되었습니다.

02 돌고래를 그린다

캐릭터뿐이면 화면이 허전한데, 그럴 때는 동물을 그리면 화면이 풍부해집니다. 돌고래는 표면의 질감을 표현하기 어려운데, 자료를 잘 관찰하면서 그립니다.

러프는 상당히 대충이었으므로, 다시 얼굴 부분의 실루엣을 잡습니다. 돌고래 얼굴의 음영을 의식하면서 그러데이션이 되도록 칠했습니다.

입이 상당히 개성적이므로, 입의 선을 먼저 그립니다. 눈은 최대한 둥그스름하게 그리면 귀여움이 강해집니다.

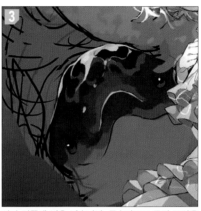

머리 위쪽에 빛을 넣습니다. 물속이므로 물결 문양을 의식하면서 고르게 그립니다.

얼굴이 완성되었으므로 몸과 지느러미의 실루엣을 그립니다. 실루엣을 다시 대강 잡았는데, 이 각도의 돌고래는 뒤로 몸이 보이지 않을 것 같아서, 다시 그렸습니다.

돌고래의 신체 구조에 맞추어 최대한 자연스러운 느낌으로 그리고 싶었습니다. 실루엣은 일단 지웁니다.

몸은 보이지 않고 꼬리지느러미가 보이는 편이 자연스러우므로, 꼬리지느러미를 그립니다.

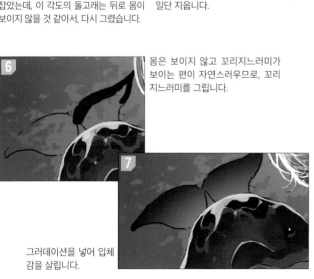

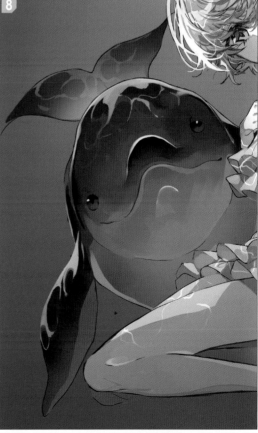

그러데이션을 넣어 입체감을 살립니다.

돌고래는 완성입니다. 인물과 마찬가지로 물속에 있는 느낌의 색감을 사용했습니다.

수중 표현을 그린다

심해에 잠긴 소녀와 어항 속의 인물 등, 수중은 일러스트에서 흔하게 다루는 주제입니다. 리얼리티가 있는 물 표현으로 수중 일러스트의 설득력을 높이면서, 바다 속의 아름다운 빛과 환상적인 분위기를 그리고 싶었습니다.

01 바다 속 표현

배경이 바다 속인 것을 알 수 있게 그립니다. 물은 빛을 투과하지만, 다양한 각도로 반사되어 물결 모양의 빛이 바다 속까지 들어옵니다. 인물과 물고기, 산호 등의 배경에도 영향을 미칩니다. 물결 모양의 빛(빛줄기 같은 것)을 그리고 바다 속을 표현합니다.

밑색 작업으로 만든 배경의 그러데이션을 그대로 활용합니다. 너무 대충인 현재 상태로는 바다 속의 질감이 느껴지지 않으므로, 텍스처+묘사로 상세하게 표현하고 싶습니다.

CHAPTER4에서도 사용했던 사진 텍스처를 다시 사용합니다. 그레이스케일로 변경하고 하드 혼합으로 붙여 넣습니다.

불투명도를 10% 정도까지 떨어뜨립니다. 사진의 풀과 꽃이 좋은 느낌으로 바다의 문양을 만들어줍니다.

같은 사진을 흐릿하게 조절해 다시 붙여 넣습니다.

이번에도 불투명도를 10% 정도까지 떨어뜨렸습니다. 2단계로 텍스처를 붙이면, 겹치는 부분과 흐릿하게 조절해 겹치지 않는 부분이 자연스럽게 어우러져 바다의 깊이를 표현할 수 있습니다.

02 위에서 쏟아지는 빛 표현

수중이라도 위에서 쏟아지는 빛을 그리면 밝은 일러스트를 만들 수 있습니다.

밑색 작업에서 적당히 넣었던 빛 덩어리를 물결 느낌이 들도록 선으로 나누고 날카롭게 다듬습니다.

물결을 의식하면서 사진을 잘 관찰하고 그리면, 수면의 일렁임을 반영한 빛을 표현할 수 있습니다.

03 물결 표현

추가로 CHAPTER3에서 그린 수면 표현을 여기서도 그립니다. 단, 이번에는 인물이 물속에 있으므로, 인물을 덮는 형태로 그립니다.

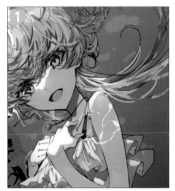

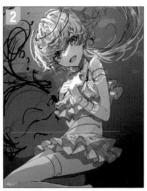

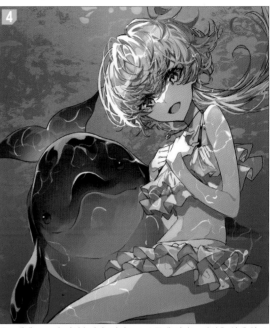

인물 레이어 폴더 위에 **발광 닷지** 레이어를 만듭니다. 진한 수채를 사용해 물결의 빛을 하늘색으로 그립니다.

선은 이런 느낌으로 그립니다(빨간색 선). 인체의 입체를 의식하면서 곡선으로 그리면서 계속 빛을 넣습니다.

위에서 쏟아지는 이 빛은 기본적으로 물체나 지면에 반영되는 빛입니다. 물체가 없는 곳에는 넣지 않도록 주의하세요.

돌고래에도 그려 넣었습니다. 이것으로 수중에 있다는 사실을 쉽게 알 수 있습니다.

04 바닥 표현

일러스트 윗부분은 위에서 들어오는 빛의 영향으로 밝은데, 그와 반대로 수심이 깊은 아래쪽은 어둡습니다.

인물의 그림자를 바닥에 그립니다. 배경 레이어 폴더 위에 신규 레이어를 만들고, **곱하기**로 설정한 뒤에 둥그스름한 덩어리로 넣습니다.

전체적으로 어두워지게 **곱하기** 레이어를 추가합니다. 에어브러시로 부드러운 그러데이션을 만드는 느낌입니다.

05 거품 표현

거품을 그리면 배경의 설득력과 환상적인 분위기, 일러스트의 흐름을 만들 수 있습니다.

> **POINT**
> 거품은 구체가
> 되지 않도록
> 주의한다!

먼저 작은 거품을 그리는데, 에어브러시 중에 「물보라」를 사용합니다. 흰색으로 점을 찍듯이 가볍게 넣으면 강약이 있는 물거품을 만들어줍니다.

거품을 그립니다. 둥근 실루엣을 그리면서 물의 하이라이트를 그려 넣고 흐릿하게 다듬습니다. 끝으로 거품의 형태를 선으로 그립니다.

검은색 배경을 깔면 형태를 쉽게 알 수 있습니다. 거품은 원이 아니라 약간 타원에 가깝게 그립니다. 거품은 위로 향하므로 위쪽에 하이라이트를 넣습니다.

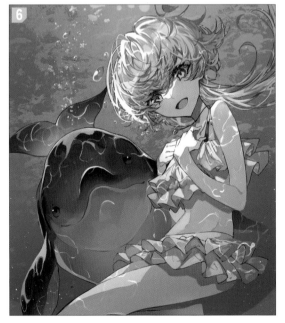

몇 개만 직접 그린 뒤에 크기와 각도를 조절하면서 복사&붙여넣기로 추가합니다.

> **POINT**
> 거품은 1종류가 아니라
> 3종류를 그려서
> 리얼리티를 높입니다!

물보라와 직접 그린 거품 중간을 연결하듯이 흰색 물거품을 진한 수채로 그립니다. 거품이 상당히 작게 표시되므로, 세밀한 묘사보다도 화면 전체를 보았을 때 어색하지 않도록 묘사의 밸런스를 조절하면서 그립니다. 이것으로 3종류의 거품이 생겼습니다.

거품은 수직으로 올라가게 그리는 것이 아니라 약간 곡선을 그리면서 위로 향합니다. 거품도 일러스트의 매력을 높여주는 아이템입니다.

04 바위를 그린다

수중 표현을 그렸다면, 바닥의 바위와 산호초를 그립니다.

배경 레이어보다 아래에 신규 레이어를 만들고, 바위 실루엣을 그립니다. 바다의 문양에 사용한 사진 텍스처보다 밑에 그려서, 바위에도 바다의 문양을 자연스럽게 적용되게 했습니다.

실루엣이 너무 진해서 진한 청록색 그러데이션을 넣었습니다. 배경 속에도 멀리 떨어진 배경을 만들어 공기원근법의 원리대로 너무 두드러지지 않게 그립니다.

바위의 거친 느낌을 그립니다. 신규 레이어를 만들고, 화면 왼쪽 아래, 바위의 거친 형태를 실루엣으로 그립니다. 마모되는 바다의 바위는 직선적인 라인이 되지 않게 했습니다.

안쪽에 해당하는 바위를 밝게 조절합니다. 멀리 있는 바위이지만, 너무 어두우면 환상적이기보다는 어두침침한 분위기가 되므로, 중간에 배경색을 넣어 보기 좋은 색감을 만들었습니다.

왼쪽 앞에 바위를 그렸다면 그 뒤로 먼 곳의 바위를 그려 깊이를 살립니다. 그리는 방법은 같습니다.

실루엣이 너무 진해서 그러데이션을 넣어 밝게 조절합니다. 먼 곳의 바위이므로 앞쪽의 바위보다도 일부러 간략하게 그렸습니다.

대강 바위의 형태가 완성되면 층을 만듭니다. 표현하기 힘든 바위의 질감은 자료를 보면서 빛을 넣습니다.

마스크를 적용해 윗부분을 지우개로 약간 지웠습니다. 이것으로 투명감이 높아졌습니다.

끝으로 조금 세밀하게 바위의 문양을 그리면 완성입니다. 화면 오른쪽에는 왼쪽에 그린 바위를 복사&붙여넣기를 했습니다. 좌우대칭인 자연물은 거의 없으므로, 좌우반전과 자유 변형, 묘사를 더해 복사&붙여넣기의 위화감을 지웠습니다.

산호초를 그린다

심해 속의 소녀를 충분히 표현했지만, 색이 부족해 컬러풀한 산호를 그려 넣습니다. 실제 산호는 색과 형태가 다양하므로, 원패턴이 되지 않도록 주의합니다.

01 다양한 산호를 그린다

여러 종의 산호를 그린 다음, 복사&붙여넣기로 색을 조절하면서 풍부한 느낌을 표현했습니다.

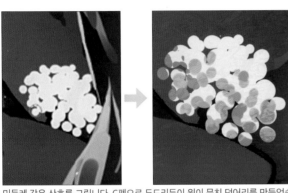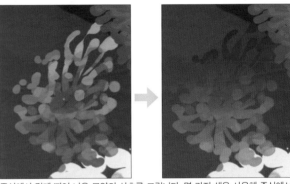

민들레 같은 산호를 그립니다. G펜으로 두드리듯이 원이 뭉친 덩어리를 만들었습니다. 위치를 살짝 옮기고 진한 색으로 점을 찍으면 간단한 산호가 완성됩니다. 바다의 배경 텍스처 아래에 만들었으므로, 바다 속에 있는 분위기를 간단하게 표현할 수 있습니다.

중심에서 길게 뻗어 나온 모양의 산호를 그립니다. 몇 가지 색을 사용해 중심에서 시작되는 곡선을 많이 그렸습니다. 자료를 보면서 너무 규칙적이지 않게 합니다. 그런 뒤에 신규 레이어를 만들고 클리핑을 적용한 다음, 자유롭게 색을 변경합니다.

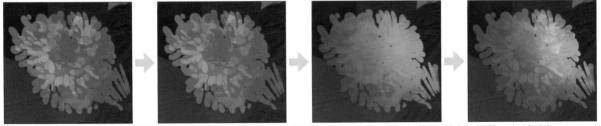

연한 보라색으로 타원을 많이 그려 덩어리를 만듭니다. 신규 레이어를 추가하고 오른쪽 아래에 밝은 색으로 비슷한 형태로 파란색 산호를 그려 넣습니다. 신규 레이어를 오버레이로 설정하고, 파란색을 칠했습니다. 표준 레이어를 추가해 하늘색으로 변경하고, 다시 오버레이 레이어를 추가해 빨간색을 칠합니다. 층층이 색을 올려 복잡한 색감의 산호를 그렸습니다.

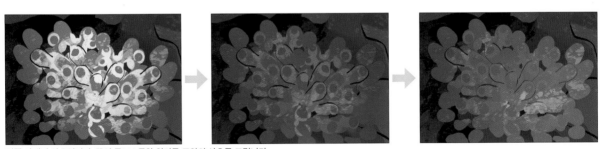

왼쪽 아래의 산호입니다. 끝이 둥그스름한 원기둥 모양의 산호를 그립니다. 약간만 선을 그려 넣으면 산호의 윤곽을 표현할 수 있습니다(전체를 선화로 그리면 이 산호만 너무 눈에 띄게 되므로, 앞쪽으로 나온 부분만 약간 선을 더합니다). 신규 레이어를 만들고 곱하기로 변경한 다음, 클리핑을 적용하고 빨간색을 더합니다. 다시 레이어를 추가하고, 이번에는 표준 상태로 한쪽에 녹색 그러데이션을 넣습니다.

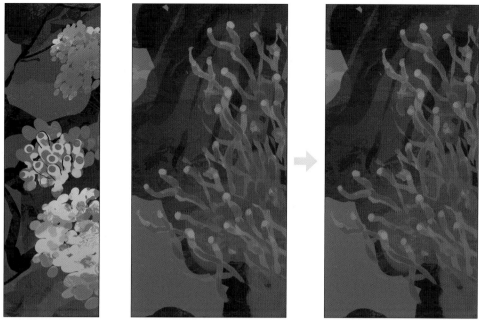

지금까지 그린 산호와 같은 방법으로 몇 가지 더 그려 넣었습니다. 크기를 조절하고 색을 바꿔가면서 복사&붙여넣기를 했습니다.
길고 큰 산호를 그립니다. 어느 정도 실루엣을 잡은 뒤에, 다시 진한 수채로 배경과 같은 진한 파란색으로 선을 그려 넣습니다. 그러면
투명한 산호가 됩니다. 표준 레이어를 추가한 뒤에 오렌지색을 넣고, 다음은 곱하기 레이어를 추가하고 밑부분을 녹색으로 바꿨습니다.

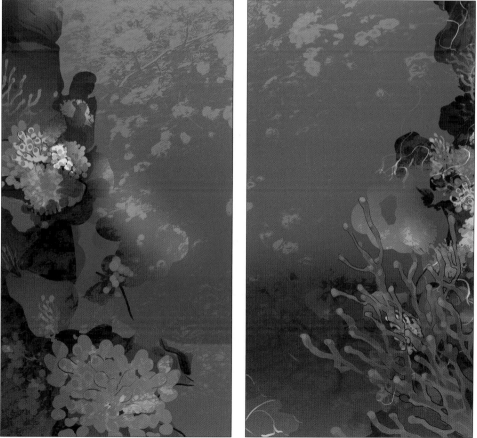

산호초는 완성입니다. 방금 그린 길고 큰 산호는 확대해 복사&붙여넣기를 하고, 오른쪽 앞에도 배치해 바다의 깊이를 표현했습니다.
인물을 둘러싸듯이 산호를 그려서 캐릭터로 시선을 유도했습니다.

06 물고기를 그린다

물고기떼를 그려 넣어 캐릭터로 시선을 유도합니다. 깊이가 느껴지도록 크기를 조절하면서 그렸습니다.

01 오른쪽 아래의 물고기를 그린다

산호초 앞쪽에 물고기를 그립니다. 작은 물고기만으로는 입체감이 느껴지지 않으니, 큰 물고기를 2마리 정도 그립니다.

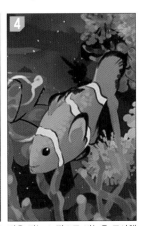

먼저 물고기의 실루엣을 선으로 잡고 오렌지색을 칠했습니다. 흰동가리라는 색이 선명한 물고기입니다.

선화에 오렌지색을 채우면서 그러데이션을 만들고, 점차 세밀하게 그립니다.

문양을 넣습니다. 선이 너무 깔끔하지 않게 주의합니다.

점을 찍는 느낌으로 비늘을 묘사했습니다. 등지느러미 등에 검은색 무늬를 넣으면 완성입니다.

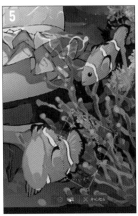

앞서 그린 물고기를 복사&붙여넣기로 앞쪽에 배치합니다. 각도가 달라서 수정할 부분이 많지만, 이미 메인 컬러와 음영색이 정해진 상태이니, 형태를 잡는 시간을 줄일 수 있습니다.

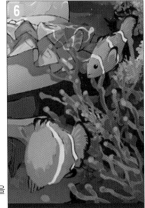

각도에 맞게 얼굴을 다시 그립니다.

귀여움을 강조하려고 약간 판타지 느낌의 표정을 그렸습니다. 귀여운 동물을 그릴 때는 귀여움과 애교가 중요하므로, 약간 과장하더라도 귀엽게 보이는 표정을 그립니다.

문양과 비늘을 그려 넣으면 완성입니다.

✏ POINT

먼 곳의 물고기는 색도 보이지 않으므로, 오렌지색이 아니라 진한 회색으로 칠합니다.

제법 큰 물고기는 눈과 문양 등을 그렸습니다. 물고기의 크기를 조절해, 넓은 바다와 깊이를 표현했습니다.

조절 · 가공을 한다

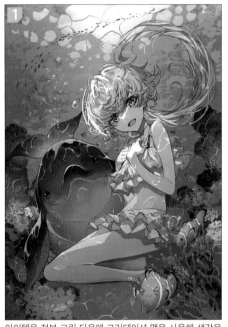

아이템을 전부 그린 다음에 그러데이션 맵을 사용해 색감을 조절했습니다.

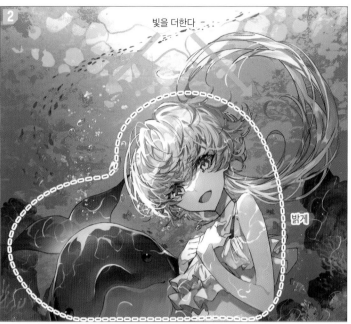

빛을 더한다

밝게

발광 닷지 레이어를 추가하고 위에서 들어오는 빛을 다시 넣었습니다. 그런 다음 인물과 돌고래가 밝아지도록 오버레이 레이어를 추가하고 분홍색 빛을 더했습니다.

띠 모양의 빛을
그린다

오버레이로 붉은
색감을 더한다

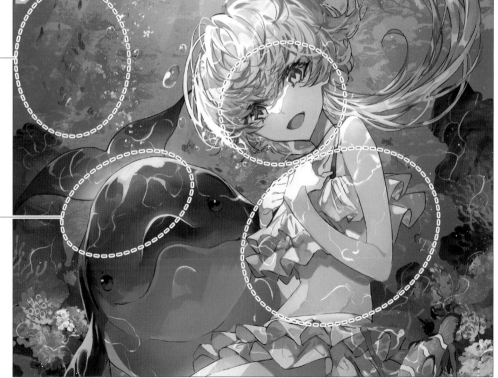

발광 닷지 레이어를 다시 추가하고 평면 마커로 띠 모양의 빛을 그려 넣습니다. 오버레이 레이어를 추가하고 인물의 피부와 돌고래의 정수리에 붉은 색감을 더했습니다.

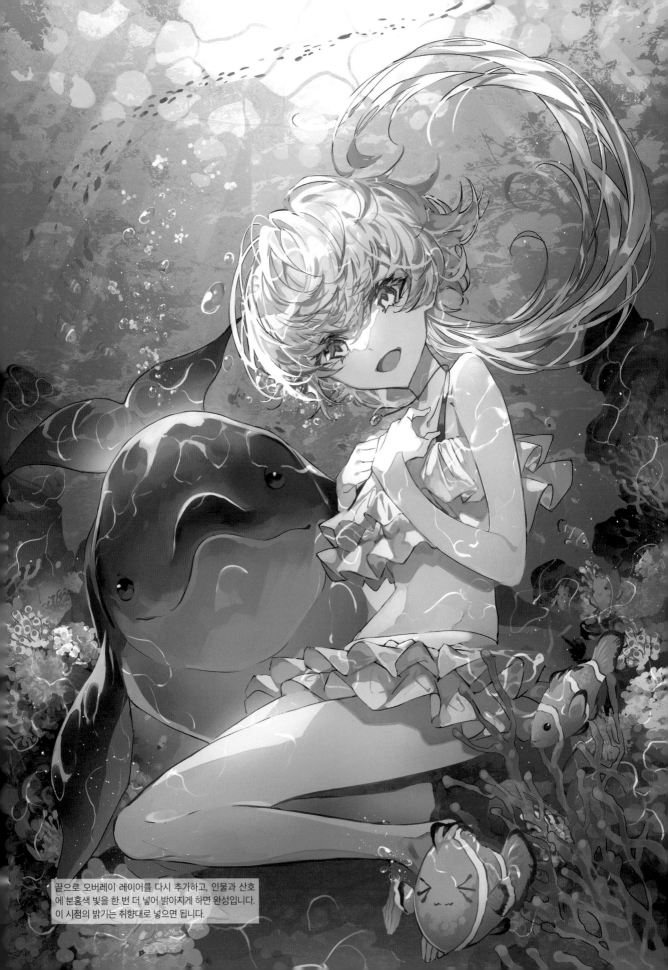

끝으로 오버레이 레이어를 다시 추가하고, 인물과 산호
에 분홍색 빛을 한 번 더 넣어 밝아지게 하면 완성입니다.
이 시점의 밝기는 취향대로 넣으면 됩니다.

하늘

테마 컬러
색을 정리하는 법

5번째 테마 컬러는 하늘색입니다. 하늘의 이미지가 강한 색이지만, 하늘은 CHAPTER3에서 그렸으므로, 이번에는 바다 속을 테마로 그렸습니다.

이후에 파란색 테마 컬러로 이어지므로, 녹색에 가까운 파란색을 사용했습니다. 캐릭터의 메인 컬러를 흰색으로 정했으므로, 배경보다 캐릭터를 강조하고 싶어서 차분한 녹색에 가까운 파란색을 사용했습니다.

지금까지 메인 컬러 주위에 다양한 색을 칠했지만, 이번에는 색의 폭을 좁히고 많은 색을 쓰기보다는 명도 차이로 음영을 표현한 것이 특징입니다.

산호초 등에 많은 색을 사용했다는 점, 바다 속이라는 상황을 고려해, 인물은 명도 차이로 음영을 넣고 음영 속에 배경색을 넣는 것이 가장 좋다고 판단했습니다.

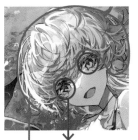

산호의 노란색　이번에 사용한 파란색은 녹색에 가까워서 조합이 좋습니다.

물고기의 오렌지색
캐릭터 다음의 존재감이 필요해서 눈길을 끄는 오렌지색의 귀여운 흰동가리를 선택했습니다.

바다의 파란색
색의 폭을 좁히면 차분한 파란색이 되며, 캐릭터와 물고기, 동물을 강조할 수 있습니다.

산호의 보라색　먼 곳에 포인트가 되게 배치해, 환상적인 분위기를 더했습니다.

앞쪽 산호의 색
푸른 색감이 없는 빨간색은 파란색이 메인인 그림에서는 무척 강한 색이므로, 악센트 역할을 하도록 앞쪽에 배치해 존재감을 더했습니다.

CHAPTER2에서 강조하고 싶었던 것을 주위보다 대비나 채도를 높이거나 낮춘다는 식의 이야기를 했습니다.

이번에는 배경에 색을 더하고 채도를 높여, 캐릭터는 반대로 거의 무채색(흰색)으로 통일해 강조한 패턴입니다.

또한 색은 아니지만, 배경의 정보량을 높이고 캐릭터를 심플하게 표현해 보기 좋은 그림이 되었습니다.

다양한 색을 사용했으므로, 처음부터 캐릭터에게 시선이 집중되도록 화면 속에서 눈의 대비가 가장 높아지게 했습니다.

머리카락도 명도 차이가 있는 흰색 그러데이션뿐 아니라 분홍색을 더해 귀여움과 선명함을 더했습니다.

옷과 머리카락도 무채색인 흰색이지만, 배경이 하늘색인 바다 속인 만큼 음영에 푸르스름한 회색을 사용했습니다.

대비가 가장
높은 부분

분홍색을 넣어 선명하게

배경을 컬러풀하게 캐릭터를 흰색으로 통일

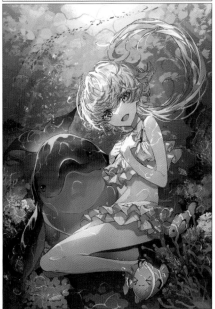

배경도 캐릭터도 컬러풀한 패턴

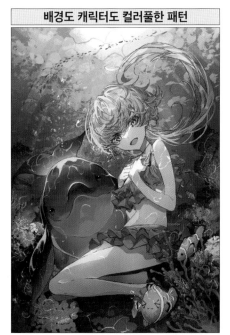

이번에는 캐릭터가 무채색인 것이 큰 포인트이므로, 옷과 머리카락에 색을 넣은 것과 비교해보았습니다. 캐릭터에 색이 들어가니, 그림의 균형이 어색하고 배경과 동일해 보이는 문제가 생겼습니다.

투명함이 있는 선명한 색을 사용하는 법
용도에 따른 색 사용법에 대해서

저는 약 10년 정도 일러스트 전문학교의 강사를 했습니다. 그곳에서 다양한 학생의 상담을 해주었습니다. 그중에서도 「색을 잘 쓰지 못한다」 「투명감이 있는 색을 쓰려면 어떻게 해야 하나?」 등의 질문을 자주 받았습니다.

색 사용은 약간의 지식과 변화로 크게 달라질 수 있으니, 꼭 활용해보세요.

밑바탕의 색
→

투명감이 있는 색 사용, 색이 탁하지 않은 색 사용을 하려면, 결국 「밑바탕의 색과 다른 색을 사용해 음영을 넣는 것」입니다.

▶ 음영색을 다른 색으로 선택한다

이번에는 피부색으로 설명하겠습니다.

먼저 밑바탕의 색을 정합니다. 컬러 써클이 밑바탕에 사용한 색입니다. 약간 오렌지색이 섞인 명도가 높은 노란색입니다.

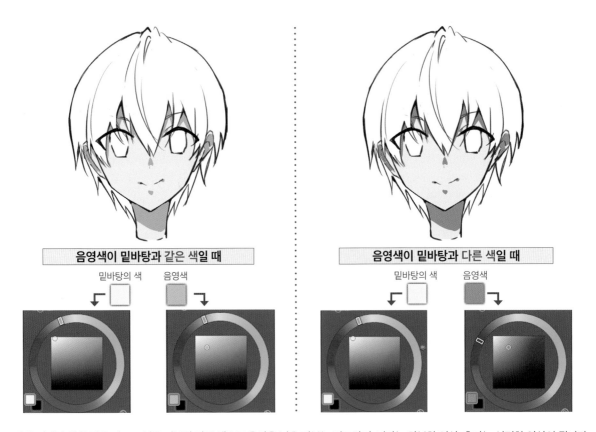

음영색이 밑바탕과 **같은 색일 때**

밑바탕의 색　　음영색
↓　　↓

음영색이 밑바탕과 **다른 색일 때**

밑바탕의 색　　음영색
↓　　↓

같은 밑바탕 색을 같은 명도로 넣은 피부와 다른 색으로 음영을 넣은 피부는 비교하면, 전자는 차분한 인상, 후자는 선명한 인상이 됩니다.

다른 색으로 음영을 넣으면, 밑바탕에 사용한 「노란색」에 음영색인 「빨간색」이라는 요소가 추가되어, 색의 수도 증가하면서 선명하고 화려해 보입니다.

반대로 같은 색으로 명도 차이만으로 음영을 넣으면 단색인 상태이므로, 차분한 인상이 됩니다.

그래서 「어떤 것이 정답이냐?」 하고 물어보실 분이 계실지도 모릅니다. 그러나 색 사용에는 「좋다」 「나쁘다」가 아니라, 그리고 싶은 분위기와 캐릭터, 그리고 싶은 그림에 따라서 바꾸면 된다고 생각합니다.

예를 들어 귀여운 여자아이의 경우, 그림자색에 붉은빛을 띤 핑크 계열의 색을 사용하면 더욱 귀여워 보이며, 캐릭터성에도 어울리기 때문에 적절하게 색을 사용했다고 볼 수 있습니다. 하지만 점잖고 멋있는 아저씨 캐릭터의 그림자색이 핑크 계열 색이라면, 너무 귀여운 느낌이 들기 때문에 회색빛을 띤 갈색을 그림자색으로 하는 편이 은근한 멋을 낼 수 있습니다.

▶ 음영색으로 달라지는 인상의 예

분홍색 음영으로 귀여운 인상 파란색 음영으로 아파 보인다 오렌지색 음영으로 건강하고 발랄한 인상

(왼쪽)어두운 그림을 표현하고 싶어서 최대한 명도 차이만으로 그린 일러스트입니다.

(오른쪽)밝고 환상적인 그림으로 완성하고 싶어서, 음영색뿐 아니라 빛에도 다른 색을 넣어 선명하게 완성한 일러스트입니다.

이처럼 색은 일러스트의 분위기와 캐릭터의 성격에 따라서 임기응변으로 적절히 조절하세요.

▶ 하이라이트를 다른 색으로 칠한다

음영색뿐 아니라 하이라이트도 다른 색으로 넣으면 선명하고 반짝이는 느낌을 표현할 수 있습니다.

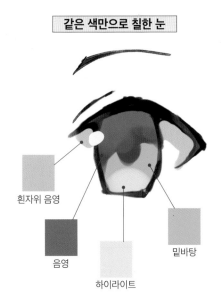

같은 색만으로 칠한 눈

흰자위 음영

음영

하이라이트

밑바탕

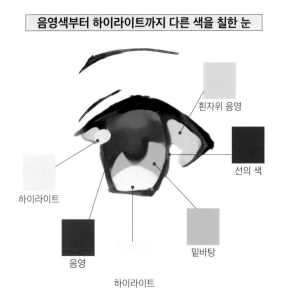

음영색부터 하이라이트까지 다른 색을 칠한 눈

흰자위 음영

선의 색

하이라이트

음영

밑바탕

하이라이트

왼쪽은 전부 같은 색으로 채색했습니다.

반대로 오른쪽은 하이라이트에 분홍색을 사용하고, 음영색과 선의 색도 밑바탕과 다른 색인 파란색을 사용해 선명하게 칠했습니다.

이렇게 음영색뿐 아니라 하이라이트에 색을 사용하는 방법도 있습니다. 꼭 여러분이 그리고 싶은 일러스트와 그림체에 알맞게 색을 구분해서 사용해보세요.

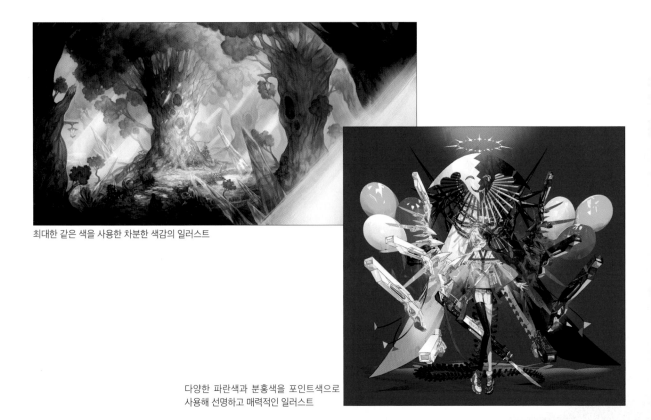

최대한 같은 색을 사용한 차분한 색감의 일러스트

다양한 파란색과 분홍색을 포인트색으로
사용해 선명하고 매력적인 일러스트

CHAPTER
6

테마 컬러

파란색

The theme color is "blue"

01 인물을 칠한다

6번째는 파란색 일러스트입니다. 지금까지의 배경은 자연물이었으므로, 이번에는 도시 일러스트로 미래 분위기를 목표로 잡았습니다. 빌딩을 그릴 수 있으면 현대의 일러스트를 그리는 것이 즐거워질 것입니다.

01 러프~선화~밑색

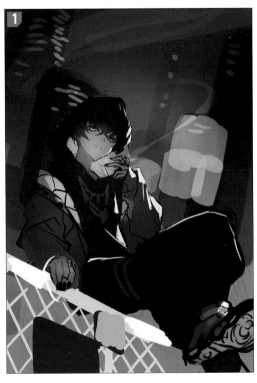

이번 일러스트에서는 선화를 그리고, 수채화 채색으로 진행합니다. 수채화 채색은 러프 단계에서 색까지 확실하게 칠해둡니다.

컬러 러프입니다. 미래 느낌의 일러스트가 목표였으므로, 밤거리로 정했습니다. 그리고 지금까지는 하이앵글 구도의 일러스트가 많았으니, 이번에는 밑에서 올려다 본 로우앵글입니다.

러프 완성까지 다양한 시행착오를 거쳤습니다. 구도를 로우앵글로 잡았으므로, 먼저 인체를 그린 뒤에 옷을 입힙니다.

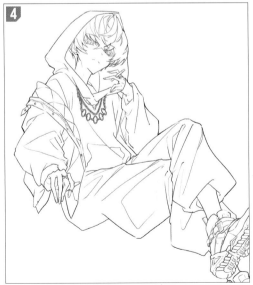

선화가 완성되었습니다. 선화는 지금까지와 마찬가지로 진한 수채를 사용했습니다. 배경은 직접 그릴 예정이니, 캐릭터만 선화를 그립니다.

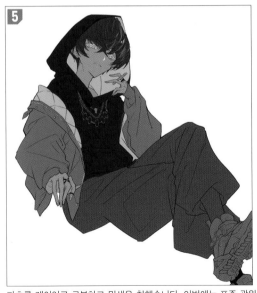

파츠를 레이어로 구분하고 밑색을 칠했습니다. 이번에는 표준 광원으로 칠한 뒤에 효과로 색을 바꾸는 것이 아니라, 처음부터 밤거리의 캐릭터를 전제로 피부색을 칠했습니다. 러프 단계에서 색을 칠했으므로, 그 색을 스포이트로 추출할 뿐입니다.

각 파츠의 밑색 레이어 위에 신규 레이어를 만들고, 그러데이션을 넣습니다. 아래쪽이 밝고 위쪽을 진하게 조절했습니다.

피부에 음영을 넣습니다. 그러데이션 레이어 위에 신규 레이어를 작성하고, 곱하기로 설정한 뒤에 음영을 넣습니다(다른 파츠도 같습니다). 눈 주위에 머리카락의 그림자를 또렷하게 넣습니다.

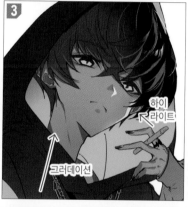

밑에서 시작하는 어두운 그러데이션을 넣고 하이라이트를 넣었습니다.

눈 주위는 이전과 같은 빨간색 라인으로 테두리를 넣었습니다. 흰자위는 새하얀 흰색이 되지 않도록 주의합니다.

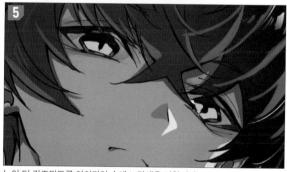

눈이 더 강조되도록 아이라인 속에 노란색을 더합니다.

머리카락을 칠합니다. 얼굴을 밝게 보여주고 싶어서 얼굴에 드리운 머리카락은 에어브러시로 밝게 조절합니다.

음영을 칠합니다. 부드러운 머리카락의 질감을 표현하고 싶었으므로, 머리카락의 흐름을 따라서 밝은 덩어리와 어두운 덩어리를 의식했습니다.

하이라이트를 넣어 완성입니다. 후드의 그림자도 진하게 넣었습니다.

CHAPTER 6

인물을 칠한다

03 후드티셔츠와 바지를 칠한다

이어서 옷을 칠합니다. 전체적으로 모노톤인 복장이므로, 그러데이션을 활용하면서 단조롭지 않게 음영으로 강약을 조절합니다.

후드티셔츠를 칠합니다. 1단계 음영을 넣습니다. 광원은 밑에 있으므로, 뒤쪽에 음영을 넣습니다.

옷의 주름을 의식하면서 음영을 추가합니다.

음영 속에 밝은 색을 넣어 질감을 표현하고, 하이라이트를 추가합니다.

바지와 신발을 칠합니다. 바지의 질감이 느껴지도록 밝은 곳과 어두운 곳을 또렷하게 구분되게 칠했습니다. 음영 속에 밝은 색을 넣어 수채 경계와 유사한 것을 만들었습니다.

복장이 모노톤이므로 하이라이트는 강하게 넣었습니다. 신발에 재킷의 안감과 같은 색을 사용해, 의상의 통일감을 표현했습니다.

04 액세서리를 칠한다

은제 액세서리를 칠합니다. 금속 질감이 느껴지도록 강한 대비를 사용해서 칠하는 것이 포인트입니다.

1
진한 음영을 넣습니다. 질감에 알맞은 음영 칠하는 법은 31p에서 설명했습니다.

2
하이라이트도 진하게 넣습니다.

05 재킷을 칠한다

외투 재킷을 칠합니다. 겉과 안의 옷감이 다른 느낌을 묘사하면서 텍스처로 문양을 넣습니다.

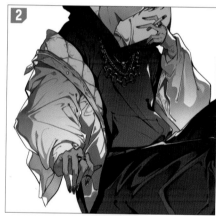

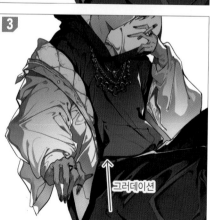

그러데이션

1
먼저 1단계 음영을 넣습니다. 주름을 알 수 있도록 꼼꼼하게 넣습니다.

2
하이라이트를 넣습니다. 빛을 반사하는 재킷의 형태에 맞게 하이라이트가 되었습니다.

3
음영이 너무 강해서 약해진 입체감을 재킷 아래쪽에 밝은 그러데이션을 넣어서 조절했습니다.

4
이번에 사용한 텍스처입니다. 제가 과거에 찍어둔 길거리의 사진입니다. 이번에는 이 사진을 많이 사용해 그림을 그립니다.

5
레이어 구성은 이렇습니다. 오른쪽 소매와 왼쪽 소매는 각각 텍스처를 붙였습니다. 한번에 붙이면 옷의 주름에 적합하지 않을 때도 있으니 주의하세요.

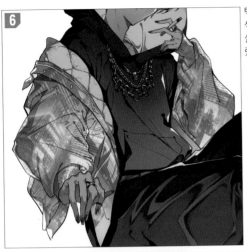

텍스처를 회색으로 변경한 뒤에 재킷의 밑
색 레이어에 클리핑하고, 오버레이 모드로
설정합니다. 불투명도를 46%까지 떨어뜨
렸습니다.

✎ POINT

같은 텍스처라도 다른 부분에 사용
하거나 각도만 바꿔도 다른 문양이
됩니다.

문양이 하이라이트를 넣은 부분까지 들어갔으므로, 하이라이트를
다시 넣습니다.

위에 다시 음영을 넣습니다.

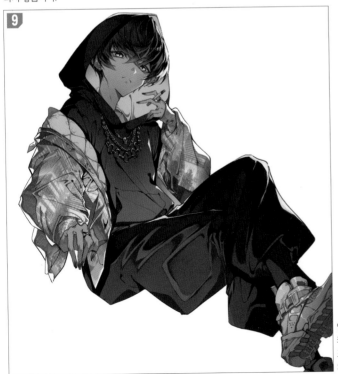

✎ POINT

과도한 채색에 주의하자!

인물은 완성입니다. 배경을 세밀하게 그릴 때는
캐릭터의 밀도(장식 등)를 높이지 않고 심플하게
표현하면, 균형 잡힌 그림이 되고 캐릭터와 배경
의 밀도 차이로 차별화할 수 있습니다.

02 펜스를 그린다

인물 채색을 마친 뒤에 배경에 들어갑니다. 먼저 소년이 앉아 있는 펜스를 그립니다. 무척 복잡해 보이지만, 복사&붙여넣기를 사용하면 쉽게 그릴 수 있습니다.

01 펜스를 그린다

펜스의 울타리는 직선 도구를 사용합니다. 인공물을 그릴 때는 직선 도구를 주로 사용합니다.

흰색 울타리 밑에 직선 도구로 회색 띠를 그려 넣습니다.

먼저 직선 도구로 흰색 라인을 그립니다. 약간 원근감이 느껴지도록 왼쪽을 두껍게 그렸습니다.

✎ POINT

대충 이런 느낌의 투시도입니다(정확하게 그리면 다를지도 모릅니다). 투시도는 무척 중요한 요소이지만, 반드시 필요한 것은 아닙니다. 매력적인 조명과 구도, 색감, 모든 부분이 조화로워야 좋은 그림이 됩니다.
학생들에게 배경을 그리기 어렵다는 상담을 많이 받았는데, 대부분이 투시도법을 너무 몰라서 생긴 문제였습니다.
배경을 처음 그리면서 멋진 구도의 완벽한 그림을 그리는 것은 절대로 불가능합니다. 어디까지나 기준으로 참고하면서, 조명과 색감 등 다른 부분도 시야에 넣고 그리는 것을 추천합니다.

마찬가지로 직선 도구를 사용해 세로 방향의 띠를 만듭니다. 투시도는 어디까지나 기준일 뿐이며, 봐서 위화감이 없으면 충분하다고 생각합니다. 저는 투시도를 거의 사용하지 않습니다.
감각만으로도 상관없다는 사람도 있는 반면, 제대로 잡아두고 시작하는 사람도 있으니, 자신에게 맞는 방법으로 배경을 그리세요.

선을 연결합니다. 이것이 철망의 한 세트입니다.

펜스의 철망을 그립니다. 이전처럼 자료를 참고하면서 손으로 그립니다. 확대하지 않으면 잘 보이지 않는 부분이므로 세밀하게 그릴 필요는 없습니다.
이후에 펜스에도 음영이 들어가므로, 최종적으로는 정확하게 그린 것과 거의 차이가 없습니다.

밑으로 복사&붙여넣기를 합니다. 연결된 부분만은 일일이 조절했습니다.

세로로 연결한 뒤에 옆으로 복사&붙여넣기를 합니다. 마찬가지로 겹치는 부분은 일일이 수정합니다.

옆으로 복사&붙여넣기로 간단하게 철망을 완성했습니다. 메쉬 변형을 사용해 철책에 맞춰서 수정합니다.

철망에 회색으로 음영을 넣으면 굴곡이 있는 펜스가 됩니다.

인물 레이어 위에 만들었으므로, 인물과 겹치는 부분을 지웁니다. 지울 때는 펜스 레이어의 불투명도를 낮추고 인물에서 벗어나지 않게 지웠습니다.

인물의 그림자 등을 넣습니다.

🖋 POINT

「색조 보정 레이어-계조화」로 인물공의 질감을 표현합니다!

계조화를 적용하면 다채로운 색감의 펜스가 완성됩니다.

펜스의 간판을 붙여줍니다. 먼저 직선 도구로 사각형 판을 그립니다. 비스듬한 펜스의 각도대로 조절합니다.

직선 도구로 깊이를 더합니다. 간판 내부도 검은색으로 둘러쌉니다.

약간 거친 음영을 넣습니다.

아래쪽이 어두운 그러데이션을 넣었습니다.

너무 밝아서 바깥쪽의 밝기에 알맞게 양쪽 가장자리에서 시작하는 파란색 그러데이션을 중앙으로 향하게 넣습니다.

페인트로 칠한 듯한 자국을 그린 뒤에 계조화로 단조로운 음영에 변화를 더했습니다.

간판의 테두리에 선화를 그려 넣었습니다.

같은 순서로 간판을 하나 더 만들었습니다.

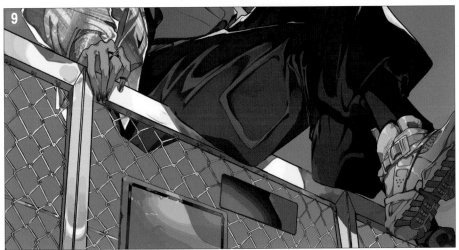
완성입니다.

03 빌딩을 그린다 ①

이번 배경의 메인인 빌딩을 그립니다. 몇 가지 빌딩을 그릴 예정인데, 기본적으로 같은 방법을 사용하며, 선의 두께나 창틀의 형태를 미묘하게 조절할 뿐입니다. 이번에도 직선 도구가 메인입니다.

01 건물을 그린다

먼저 빌딩의 틀을 그립니다. 이번에도 직선 도구를 사용합니다.

1
빌딩을 그리기 전에 배경은 러프가 깔려 있는 상태였으므로, 그러데이션으로 색을 채웁니다.

2
빌딩의 실루엣을 대강 색으로 채웠습니다. 밤하늘이 완전히 가려지면 무거운 일러스트가 되므로, 좌우에 큰 빌딩이 마주보는 느낌으로 그립니다.

3
대강 이미지가 완성되면 그러데이션을 사용해 연하게 조절합니다.

4
오른쪽 빌딩을 그립니다. 먼저 직선 도구로 회색 라인을 긋습니다. 왼쪽만 살짝 구부립니다.

5
회색 라인 밑에 검은색 라인을 넣습니다. 이것으로 입체감이 생겼습니다.

세로로 계속 복사&붙여넣기를 합니다.

세로 방향의 봉도 그려 넣습니다. 펜스와 같은 요령이지만, 세로 막대는 가로 막대 위에 붙어 있는 형태입니다.

직선 도구로 세로선을 하나씩 긋고, 계속 복사&붙여넣기
를 합니다. 빌딩의 층수나 창문의 크기에 따라서 줄의 수
를 자유롭게 조절하세요.

각각의 칸이 빌딩의 한 층이 되었습니
다. 불규칙하게 칸을 밝게 채우고 밑을
약간 지우면 간단하게 사람이 있는 빛을
표현할 수 있습니다. 빛은 백열등과 형
광등이 있으니, 빛도 희색과 노란색 2종
류로 표현합니다.

전등의 막대를 넣으면 더 그럴듯해집니다.

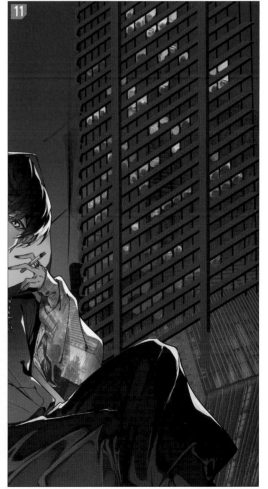

앞서 재킷의 문양으로 사용한 사진 텍스처를 여기도 사용합니다.
각도를 90도 회전시켜서 붙여 넣고, 오버레이 모드로 변경한 뒤에
불투명도를 62%까지 낮췄습니다. 직접 빌딩의 작은 등불과 대비
를 표현하기는 어려우니, 이렇게 하면 간단히 등불의 정보량과 대
비를 더할 수 있습니다.

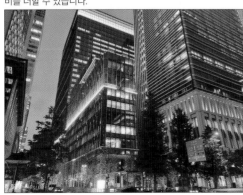

빌딩의 외관에 음영을 넣습니다.

그 뒤에 빌딩 바깥쪽에 빛을 넣습니다.

POINT

캔버스를 크게 설정하면 배경도 세부까지
묘사할 수 있습니다!

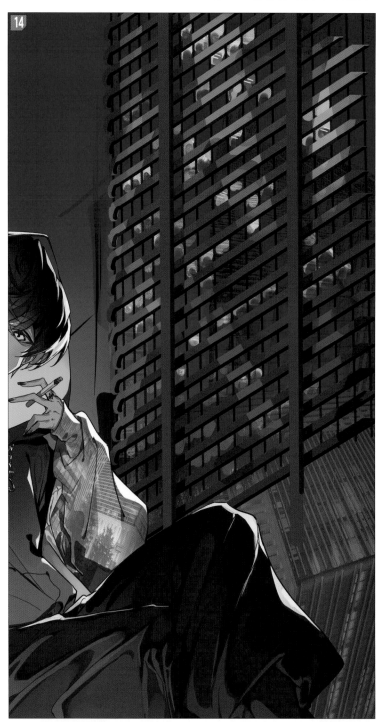

끝으로 계조화를 적용해 정보량을 높이면 빌딩은 완성입니다. 뒤쪽의 빌딩이므로 나중에 위에서 시작
하는 곱하기, 밑에서 시작하는 스크린을 넣어서 원근감을 더합니다.

04

간판을 그린다

왼쪽 앞에 간판을 그립니다. 각종 간판이 가득한 도시의 분위기를 연출합니다.

1
방금 그린 빌딩 앞쪽에 간판을 만듭니다. 먼저 텍스처를 붙인 뒤에 오른쪽 아래를 깔끔하게 다듬습니다.

2
직육면체를 그리는 느낌으로 건물의 실루엣을 그립니다. 속을 단색으로 채웠습니다.

3
간판 부분과 토대 부분으로 구분합니다. 토대 부분을 밝게 칠합니다.

4
앞서 그린 빌딩과 마찬가지로 같은 텍스처를 붙입니다. 느낌 좋은 사진이 몇 장 있으면 한층 작업이 편리해집니다.

5
간판 부분에 판을 만들고 그러데이션을 넣습니다.

6
간판에 문양을 넣고 토대 부분에 철망을 만듭니다. 특수한 창틀을 그리거나 미래 느낌을 표현했습니다(직선 도구로 그렸습니다). 음영을 넣으면 분위기가 살아납니다.

7
빛을 넣은 뒤에 계조화로 색감을 또렷하게 만듭니다.

8
간판 위에 빨간색 라인을 그려 넣으면 완성입니다.

05 빌딩을 그린다②

빌딩을 계속 그립니다. 동일한 방법으로 선의 굵기나 빌딩의 형태, 높이 등을 조절해 다양한 패턴을 만듭니다.

01 왼쪽 빌딩을 그린다

이번에는 왼쪽의 가장 높은 빌딩을 그립니다. 그리는 방법은 빌딩을 그린다①과 같습니다.

대강 실루엣을 잡습니다. 위쪽이 진해지게 했습니다.

직선 도구로 각 층을 표현합니다. 층의 길이만으로도 빌딩의 형태가 달라집니다.

세로 방향으로도 그려넣으면 간단한 빌딩의 외관이 완성됩니다.

같은 텍스처를 붙였습니다.

발광 닷지 레이어를 추가하고 빌딩의 칸 속에 빛을 그려 넣습니다. 밝게 색을 채우고 아래쪽을 지우면, 인물이 있는 분위기를 연출할 수 있습니다.

아래에도 다른 간판을 넣을 예정이므로, 보이지 않는 부분은 그리지 않습니다.

02 왼쪽 중앙의 간판과 왼쪽 아래의 빌딩을 그린다

1

왼쪽 간판과 빌딩도 동일하게 그립니다. 간판에는 점을 찍듯이 색을 칠하면 그럴듯하게 보입니다.

2

빌딩도 마찬가지로 직선 도구로 그리고 텍스처를 붙였습니다.

3

간판에는 과거 제가 그린 일러스트를 붙여 넣었습니다. 이런 변화도 즐겁습니다.

03 중앙의 간판을 그린다

안쪽 간판도 그립니다. 기본적인 그리는 방법은 같습니다. 철망도 직선 도구로 그렸습니다. 문양이 있는 간판도 있고 심플한 간판도 있으므로, 다양한 종류의 분위기를 더했습니다.

철망을 그려 넣으면 완성입니다. 간판 위의 라인은 오른쪽 간판과는 다른 형태가 되었습니다.

04 먼 곳의 빌딩을 그린다

먼 곳의 빌딩을 그리는 방법도 기본은 같습니다. 너무 눈에 띄지 않도록 그림 뒤에 밝은 색을 넣어 흐릿하게 조절합니다.

✎ POINT

빌딩의 크기와 농도를 조절해 원근감을 표현해보세요.

06 조절·가공을 한다

인물, 배경 모두 색감이 어두워졌기 때문에 인물이 돋보이도록 조절합니다. 캐릭터 주위에 부드럽게 색을 더하면 원근감을 표현할 수 있습니다.

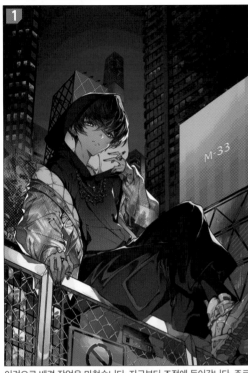

이것으로 배경 작업은 마쳤습니다. 지금부터 조절에 들어갑니다. 주로 인물이 좀 더 강조될 수 있도록 조절합니다.

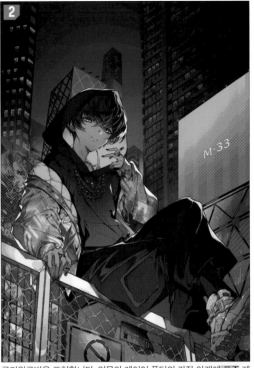

공기원근법을 표현합니다. 인물의 레이어 폴더의 가장 아래에 표준 레이어를 추가하고, 에어브러시로 인물 주위에 파란색 빛을 넣습니다.

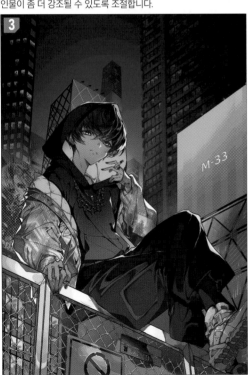

그 위에 표준 레이어를 추가하고, 이번에는 분홍색 빛을 넣은 뒤에 계조화를 적용합니다.

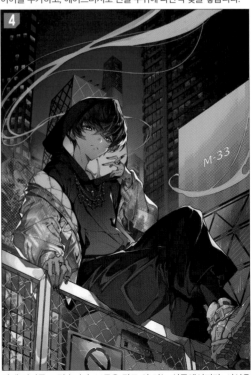

담배 연기를 그렸습니다. 보통은 말도 안 되는 실루엣이지만, 시선을 인물로 유도할 수 있는 형태로 그렸습니다.

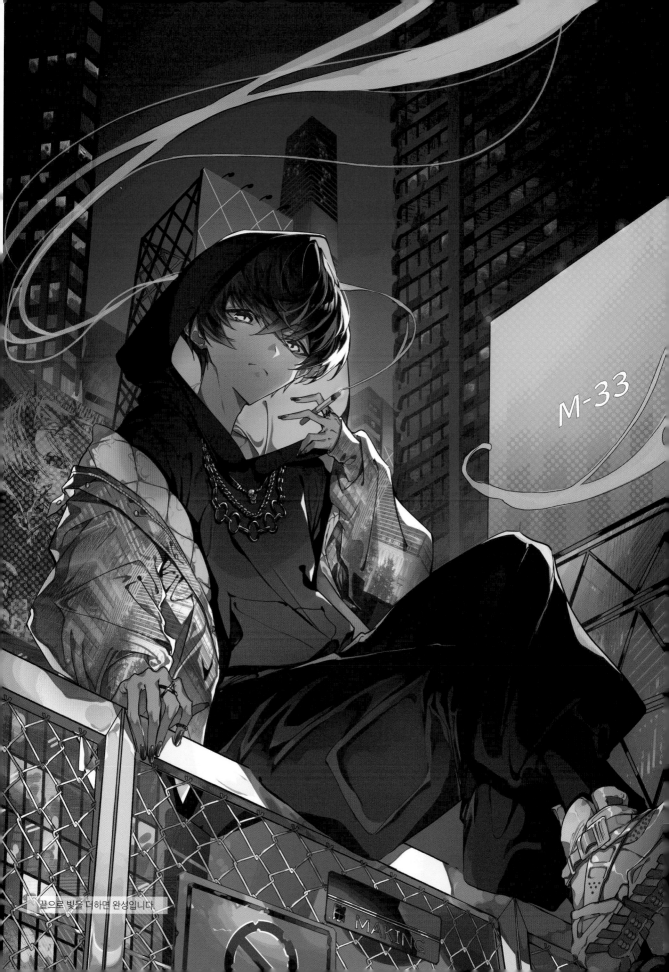

M-33

끝으로 빛을 더하면 완성입니다

파란

테마 컬러
색을 정리하는 법

6번째 테마 컬러는 파란색입니다. 5번째는 녹색에 가까운 파란색이었지만, 이번에는 보라색에 가까운 중간 정도의 파란색을 사용했습니다. 전체를 어두운 파란색으로 통일하고 악센트로 청록색을 캐릭터 주위와 시선을 유도하는 부분에 넣어, 캐릭터를 강조했습니다. 야경의 빛과 간판으로 노란색과 주황색, 빨간색 등을 넣어 멋진 야경의 아름다움을 표현했습니다.

메인 컬러인 배경 부분의 색

공기원근법을 표현하는 부분에 보라색에 가까운 파란색을 사용한 인상적인 분위기를 연출했습니다.

시선을 유도하는 청록색

캐릭터가 입은 옷의 안감과 돋보이는 간판의 색입니다.

가장 채도가 높고 눈길을 끄는 색을 사용하고 싶어서, 다른 부분에 비해 음영을 줄여 선명한 인상을 남겼습니다.

눈의 색과 야경, 간판 등의 악센트에 사용한 색

파란색의 보색에 가까운 색을 사용해 파란색을 강조했습니다.

캐릭터와 마주보는 건물에 화려한 색을 넣어 시선을 유도했습니다.

캐릭터에게 시선이 집중되도록 캐릭터 주위에 보라색과 분홍색 등 파란색과 잘 어울리는 색을 넣었습니다.

반대로 강조할 필요가 없는 부분은 약간 밝은 색을 넣어 캐릭터보다 돋보이지 않게 했습니다.

캐릭터 주위에 선명한 색을 배치한 예

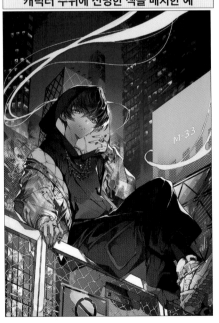

선명한 색을 사용하지 않은 예

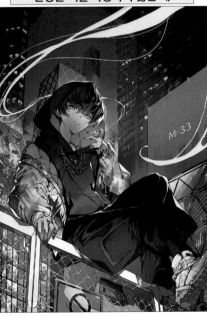

캐릭터 외에도 간판에 청록색을 넣었는데, 캐릭터로 시선을 유도할 수 있는 간판이므로, 생각보다 화려한 색을 선택했습니다.

청록색을 악센트로 사용하지 않을 때는 캐릭터가 어두워 보인다는 것을 알 수 있습니다. 이런 식으로 캐릭터 주위와 캐릭터의 시선 유도가 가능한 부분에 선명한 색을 올려서 강조하는 방법이 유효합니다.

구도에 대해서

▶ 캐릭터가 돋보이는 구도

이 책의 일러스트는 CHAPTER1을 제외하면 전부 캐릭터를 강조하는 구도를 잡았습니다(CHAPTER1은 캐릭터뿐인 일러스트이므로, 대상에서 제외됩니다). 물론 색을 사용해서 캐릭터를 강조하는 것도 중요하지만, 구도로 시선을 유도하는 효과를 적절하게 활용해보세요.

화염이 캐릭터를 둘러싸듯이 배치해 시선을 화염에 집중하게 됩니다.
늑대의 꼬리로 긴 S자를 그렸습니다. 그러면 늑대 꼬리의 흐름을 따라서 중간에 있는 캐릭터에게 반드시 시선이 가게 됩니다.
꼬리를 S자로 배치하면 배경의 깊이도 만들 수 있습니다.

물웅덩이를 큰 원형으로 둘러싸 시선을 원 중앙으로 유도했습니다. 캐릭터 주위에 그린 수면 표현도 시선을 캐릭터에게 유도합니다.
또한 물웅덩이 속의 비행기구름의 흐름을 따라서 캐릭터에게 시선이 가게 됩니다.

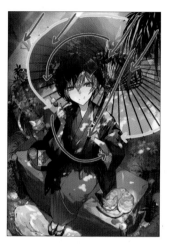

햇살의 음영으로 캐릭터의 얼굴을 밝게, 나머지를 어둡게 처리하는 방법입니다. 오른쪽 위에서 들어오는 빛을 띠 모양으로 그려서 캐릭터까지 시선을 유도했습니다.
배경을 확실히 그리면 심플한 색감의 캐릭터가 돋보이게 됩니다.

다채로운 색채의 산호초를 캐릭터 주위에 에워싸듯이 배치했습니다. 어두운 바위가 있어서 시선이 좁아졌습니다.
바로 위에서 들어오는 빛을 추가해 인물을 비추는 스포트라이트처럼 표현했습니다. 물고기떼가 S자를 그림으로써 캐릭터에게 시선을 유도하게 되었습니다.

인물 위쪽에는 빌딩을 그리지 않고 일부러 공간을 만들어 시선이 캐릭터에게 가도록 했습니다.
담배 연기가 S자를 그리고, 자연히 캐릭터에게 시선이 가게 됩니다.

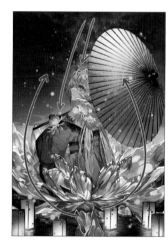

캐릭터의 바로 위에 유성군을 만들어 시선을 캐릭터의 얼굴로 유도했습니다. 빛 구슬을 캐릭터 주위에 그려서 캐릭터를 밝게 표현했습니다.

▶ 구도로 입체감을 살린다

제한된 캔버스 속에서 어떻게 해야 깊이를 더해 장대한 일러스트를 그릴 수 있을까요. 중요한 것은 입체감입니다. 그러면 어떻게 해야 입체감을 표현할 수 있냐 하면, 배경과 아이템의 배치입니다. 캐릭터를 기준으로 캐릭터 뒤에 배경, 앞에는 아이템을 배치합니다. 배경은 세세하게 묘사해도, 앞쪽에 있는 것은 너무 세밀하지 않게 하는 것이 포인트입니다.

이런 식으로 일러스트에 「층」을 만들면, 깊이를 표현할 수 있습니다.

먼저 캐릭터 앞쪽에 무엇이든 아이템을 배치하면 충분히 효과를 기대할 수 있으므로 도전해보세요.

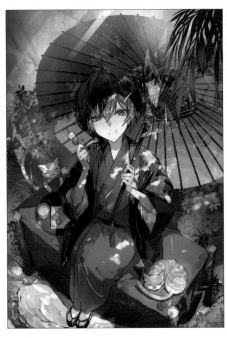

캐릭터를 기준으로 바로 뒤에 풀 덩어리, 그 뒤로 숲을 크기와 명도 차이로 구분해서 그렸습니다. 가장 뒤에 배치한 배경은 세부까지 묘사한 뒤에 그러데이션 등으로 존재감을 줄여 줍니다.
오른쪽 위에 그린 버드나무의 크기로 깊이를 표현했습니다.

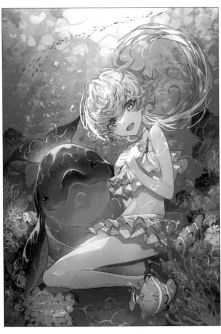

물고기의 크기를 점차 조절해 바다의 깊이를 표현했습니다. 산호초도 오른쪽 앞에 배치해 캐릭터와의 공간을 만들었습니다.

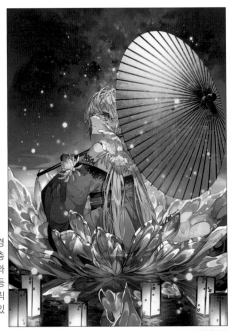

캐릭터와 보석의 층, 배경의 층, 바다와 등불의 층으로 나눠서 넓은 바다와 하늘을 표현했습니다. 등불의 크기도 조절해 캐릭터와의 공간을 만들 수 있습니다.

CHAPTER 7

테마 컬러

보라색

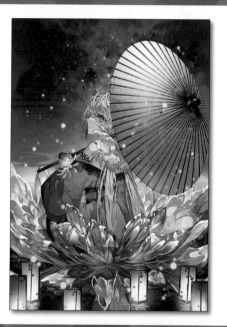

The theme color is "purple"

01 인물을 칠한다

마지막 일러스트는 바다에 떠 있는 소녀를 그렸습니다. 월하미인의 형태를 한 보석 위에 앉아 있고, 배경에는 별이 가득한 밤하늘이라는 환상적인 일러스트입니다. 보석 그리는 법과 별이 가득한 밤하늘을 중심으로 설명합니다.

01 러프에서 밑색까지

이번에는 유채 채색으로 진행합니다. 러프도 구도를 알 수 있을 정도로 그렸습니다.

먼저 대강 러프를 그립니다. 미녀인 소녀와 소녀가 앉아 있는 보석의 실루엣을 그렸습니다. 보통의 보석은 심플한 형태지만, 꽃잎 모양의 보석은 반사 각도도 다양하므로, 재미있는 인상을 연출할 수 있습니다.

러프를 그릴 때는 복장을 그리기 전에 인체를 먼저 그립니다. 특히 기모노는 품이 넉넉하므로, 보이지 않는 인체 부위가 어떻게 되어 있는지 확실하게 파악해두세요.

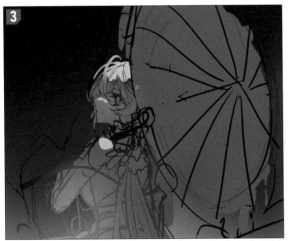

이번에도 배경을 따로 회색으로 채웁니다. 배경인 별이 가득한 하늘은 어둡게, 앞쪽은 밝아지게 그러데이션을 넣었습니다.

회색 단계에서 어느 정도 선화 등을 세부까지 그려보았습니다. 기모노라는 심플한 복장이므로, 색감보다도 음영이 중요할 때도 있습니다.

지금까지와 마찬가지로 눈을 처음에 그립
니다.

오버레이 레이어를 추가해 파츠별로 색을 넣습니다.

머리카락은 부드러운 질감이 느껴지도록
선의 강약을 조절하면서 그렸습니다. 머리
카락의 그림자를 그리면 부드러운 인상을
연출할 수 있습니다.

머리카락 안쪽을 일부러 밝은 보라색으로 칠해보
았습니다. 자연히 인물로 시선이 가게 되고, 안쪽에
이너 컬러를 넣는 트렌드를 반영할 수 있습니다.

꽃은 밑색 단계에서 형태를 먼저 잡았습니다. 꽃은 무
척 까다로우니 자료를 잘 관찰하면서 그립니다.

흰색 꽃이므로 대비를 더해 강조합니다.

옷의 문양은 일단 하나를 그리고 복사&붙여넣기로 추가합
니다. 문양 등은 형태가 같아야 하고, 하나씩 그리는 것보
다 작업 시간을 단축할 수 있습니다.

옷에도 꽃을 그렸습니다. 먼저 대강 실루엣을 잡고 선화를
그립니다.

기모노도 그리는데, 아래쪽은 일부러 그리지 않았습니다. 본래라면 그리는 편이 좋지만, 시간이 부족하거나 그릴 필요성이 없을 때는 그리지 않으면 시간을 단축할 수 있습니다.
만약 캐릭터만 단독으로 선전 혹은 동영상의 소재로 활용한다면 캐릭터 전체를 확실하게 그릴 때가 많습니다.

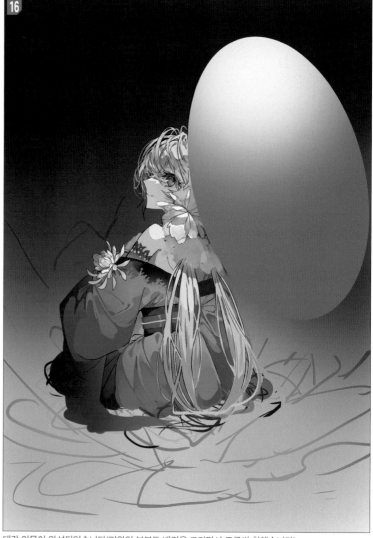

우산의 중심에서 손까지 이어지는 선을 그립니다.

대강 인물이 완성되었습니다(미완인 부분도 배경을 그리면서 조금씩 칠했습니다).
우산은 CHAPTER4에서 설명한 내용을 복습삼아 다시 그렸습니다. 먼저 타원 도구로 타원을 그리고, 각도를 조절한 뒤에 위치를 고정합니다.

곡선 도구로 뼈대를 하나 그린 뒤에 우산의 형태에 맞춰서 복사&붙여넣기를 합니다. 우산 안쪽 등에도 형태를 조절하면서 기본은 복사&붙여넣기로 만들었습니다.

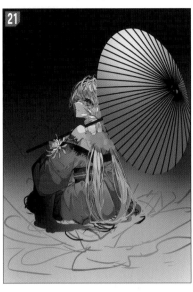

뼈대가 완성되었습니다. 나중에 뼈대에도 음영을 넣을 예정이므로, 뼈대를 포함한 우산을 선택 범위로 지정해, 레이어로 확실히 구분합니다.

여기는 이전에 사용했던 사진 텍스처를 회색으로 변환하고 오버레이로 붙입니다. 사진의 밀도를 우산에도 반영하면 분위기 있는 무늬가 됩니다.

우산 부분에 음영을 넣습니다.

뼈대의 색을 검은색에서 그러데이션으로 변경합니다.

방금 사용한 텍스처를 뼈대 레이어에도 클리핑으로 적용합니다. 우산은 밑에서 보았을 때에는 뼈대의 색을 확실하게 알 수 있지만, 위에서 보았을 때는 뼈대도 덮여 있으므로 그것을 표현했습니다.

우산 끝을 그립니다.

끝으로 우산의 선화를 그리면 완성입니다. 이것으로 대강 인물이 완성되었으므로, 다음은 배경 작업에 들어갑니다.

02 밤하늘의 별을 그린다

01 하늘을 그린다

별이 가득한 밤하늘은 은하수처럼 일부가 밝은 하늘을 그립니다.

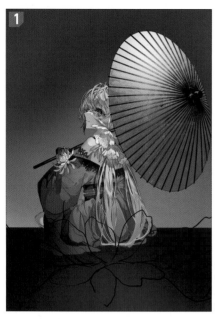

배경에 그러데이션을 넣습니다. 인물 주위는 밝아지게 조절합니다.

표준 레이어를 추가하고 에어브러시로 노란색 빛을 가볍게 두드리듯이 부분적으로 넣습니다.

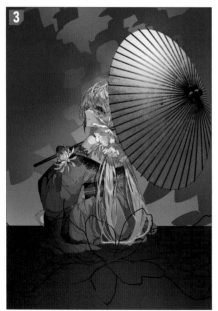

곱하기 레이어를 추가하고 펜 도구의 「캘리그라피」로 하늘을 가볍게 칠합니다.

신규 레이어를 추가하고 캘리그라피로 칠한 하늘과 칠하지 않은 부분을 평면 마커로 칠합니다. 평면 마커는 한 번 칠한다고 100%의 불투명도가 되지 않는 점을 이용해, 그러데이션이 되도록 덧칠합니다.

연한 보라색과 진한 보라색, 밝은 보라색 등으로 색을 조절하면서 평면 마커로 계속 하늘을 그립니다. 저는 흐리게 처리하는 표현을 거의 쓰지 않으므로, 직접 별이 가득 뜬 흐릿한 분위기를 그립니다. 상당히 끈기가 필요한 작업입니다.

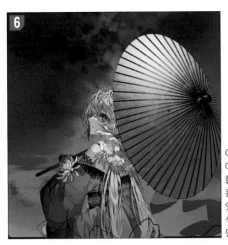

어느 정도 칠한 시점에서 계조화를 적용합니다. 계조화를 적용하면 그러데이션이었던 부분에 명확한색이 나타나므로, 선명한 하늘이 됩니다.

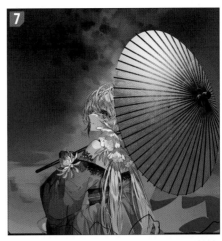

인물 위쪽의 하늘을 밝게 다듬습니다. 인물 주위는 강조하고 싶어서 **발광 닷지**를 사용해 강한 빛을 넣었습니다.

대강 칠했지만, 예쁜 하늘이 되도록 평면 마커로 좀 더 섬세한 그러데이션을 만듭니다.

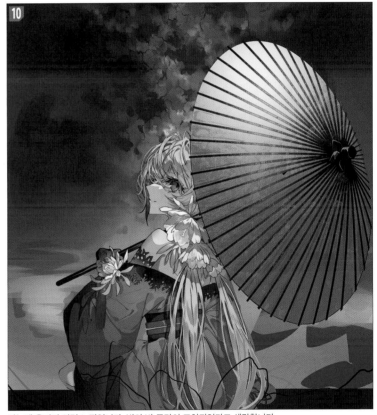

하늘에 올리면 이런 느낌입니다. 빛의 빈 공간이 표현되었다고 생각합니다.

유성군의 빈 공간에 갈라진 느낌을 표현합니다. G펜 등을 사용해 가는 선으로 묘사를 더합니다.

02 별을 그린다

별을 그리는 다양한 방법이 있지만, 저는 에어브러시의 「물보라」를 사용했습니다(CHAPTER4의 바위와 CHAPTER5의 거품에도 사용했습니다). CLIP STUDIO PAINT에 들어 있는 브러시로 간단하게 별과 이펙트, 물보라 등에도 응용할 수 있어서 자주 사용합니다.

신규 레이어를 만들고 발광 닷지로 설정합니다. 물보라 스프레이로 대강 분홍색 별을 그립니다.

이번에는 다른 레이어에 파란색 별을 그립니다.

군데군데 표준 레이어로 흰색 별을 직접 그려 넣습니다. 크기와 위치를 조절하면서 일정 범위에 불규칙하게 그립니다.

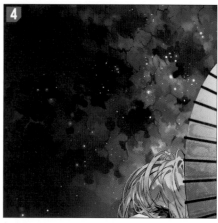

흰색 별을 그린 레이어 아래에 신규 레이어를 만들고 발광 닷지로 설정한 뒤에 에어브러시로 흰색 별에 색을 칠해 반짝이는 효과를 더합니다.

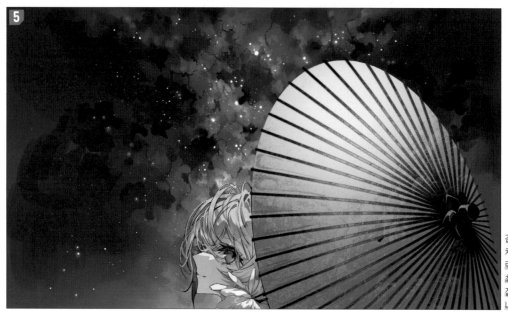

같은 요령으로 하늘 전체에 별을 그립니다. 캐릭터에게 시선이 가도록 최대한 캐릭터 부근에 집중적으로 별을 그렸습니다.

03 바다를 그린다

수면을 그립니다. 바다의 수면은 보석과 등불의 빛을 반사하므로, 다른 파츠의 작업을 진행하면서 조금씩 그립니다.

그러데이션

수면을 만들고 수평선이 진해지도록 그러데이션을 넣습니다. 그런 다음 또렷한 색감이 드러나도록 계조화를 적용합니다.

그러데이션

밑에서 시작하는 어두운 그러데이션을 넣습니다.

보석을 그린 시점에 수면에 비친 보석이 은은한 빛을 발산하는 느낌이 되도록 아래쪽에 빛을 약간 넣습니다.

보석을 완성하면 수면에 파문을 그려 넣습니다. 진한 음영을 넣고 흐릿하게 다듬거나 지웠습니다.

등불을 그린 시점에 반사광을 수면에 그려 넣습니다. 그리고 바다 전체가 밝아졌으므로, 수면에 비친 보석의 빛도 더 강해졌습니다.

끝으로 가는 선으로 물결을 그려 넣으면 완성입니다.

 POINT

수면에 비친 것과 빛을 그릴 때는 물결의 형태에 알맞게 그리면 깔끔한 수면이 됩니다.

04 보석을 그린다

월하미인의 형태를 본뜬 보석을 그립니다. 꽃잎의 두께를 표현하면서 다양한 방향으로 반사되는 빛을 그립니다.

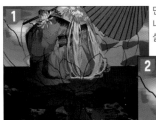

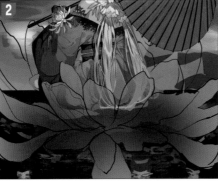

먼저 대강 형태를 잡고, 실루엣을 연한 보라색으로 채웁니다. 색을 채운 레이어에 마스크를 적용하고, 지우개로 살짝 지워서 투명함을 표현했습니다.

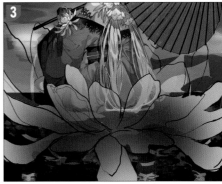

레이어를 복제하고 발광 닷지로 설정합니다. 불투명도를 50% 정도로 낮추면 은은한 빛을 발산하는 상태가 됩니다.

보석의 두께를 의식하면서 음영을 칠합니다. 밑의 그림이 비치도록 곱하기 모드로 음영을 넣었습니다.

꽃잎의 모양이 또렷해지도록 4에서 칠한 음영을 지웁니다.

발광 닷지 레이어를 추가하고 빛을 넣습니다. 꽃잎의 형태와 월하미인이 보석이 되면 어떤 반사광과 빛이 나타날지 상상하면서 그렸습니다.

이대로는 빛이 너무 강해서 흐릿하게 지웁니다. 기본적으로는 이 작업을 반복합니다.

보석은 다양한 각도로 반사하므로, 빛도 디테일하게 그립니다.

이대로는 빛이 너무 강해서 연하게 조절합니다.

작은 하이라이트와 음영만으로 부족하므로, 밸런스를 보고 큰 빛을 넣었습니다.

흐릿하게 조절해 연하게 만듭니다.

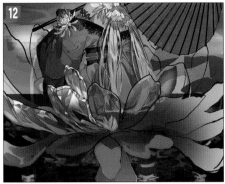

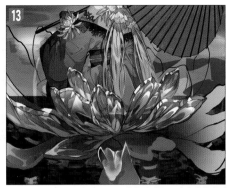

디테일한 작업이지만, 한 장씩 그립니다. 보석은 반사의 각도가 다르므로, 한 장씩 끈기 있게 그립니다.

빛의 형태가 같아지지 않도록 크기와 형태를 조절하면서 작업합니다.

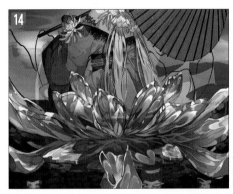

POINT

보석은 같은 모양이 되지 않도록 하나씩 직접 그립니다!

수면에 맞닿은 부분에는 물의 반사광으로 파란빛을 더했습니다. 자세한 내용은 143p의 설명을 참고하세요.

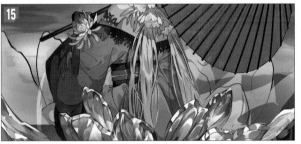

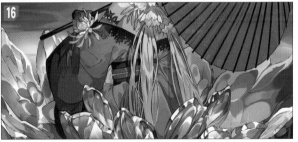

인물 뒤에 있는 보석도 동일하게 그립니다. 기본적으로 칠하는 법은 같습니다.

배경의 뒤쪽이 밝아지도록 공기원근법의 원리를 이용해 하늘의 색을 넣어 원근감을 표현했습니다.

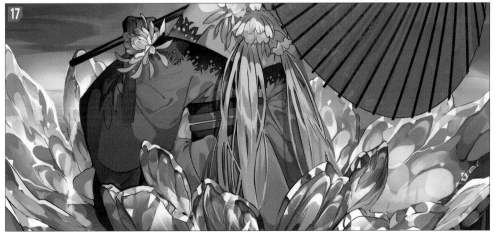

앞쪽은 확실하게 돋보이도록 묘사를 더하고, 반대로 뒤쪽의 보석은 눈길을 끌지 않도록 앞쪽의 보석보다 간결하게 묘사했습니다.

05 등불을 그린다

앞쪽에 있는 등불을 그립니다. 인물 앞쪽에 아이템을 배치하면 일러스트 전체에 깊이가 생깁니다.

1
먼저 대강 등불의 실루엣을 직사각형으로 그립니다.

2
위쪽이 어두워지게 그러데이션을 넣습니다.

3
발광 닷지 레이어를 추가하고 아래쪽 중앙에 더 밝은 빛을 넣습니다.

4
계조화를 적용해 또렷한 빛을 만듭니다.

5
틀을 그립니다. 다양한 크기와 각도로 그리고 싶어서 직접 그렸습니다. 벚꽃 문양은 일단 하나만 먼저 그리고 복사&붙여넣기를 했습니다.

✎ POINT
등불의 위치를 옮기고 크기를 조절하여 복사&붙여넣기 느낌을 지웠습니다.

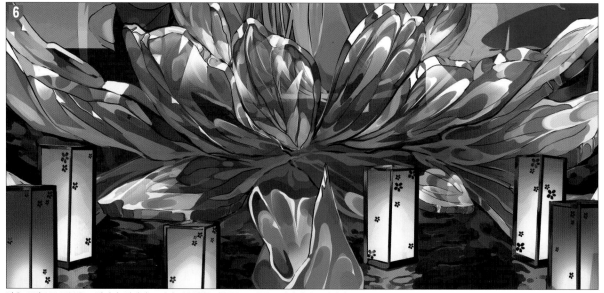

같은 요령으로 등불을 그립니다. 깊이가 느껴지도록 앞쪽, 안쪽 등, 크기를 조절하면서 그립니다.

06 조절・가공을 한다

끝으로 그림 전체를 보면서 색감을 조절합니다.

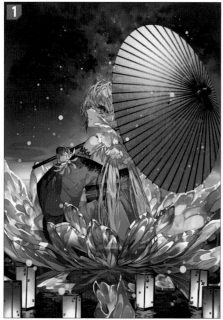

하늘이 너무 밝아지지 않도록 채도를 낮추고, 반대로 인물은 밝아지게 발광 닷지 레이어를 추가한 뒤에 빛을 넣었습니다. 그런 다음 일러스트 전체에 반딧불 같은 빛을 넣어 환상적인 분위기를 연출합니다.

별을 그릴 때처럼 빛 아래에 레이어를 추가하고, 발광 닷지 모드로 변경한 뒤에 에어브러시로 주황색 빛을 추가합니다. 1의 레이어만으로 약간 밋밋한 빛이 되었으므로, 또렷한 강한 빛+주황색의 옅은 빛 2개의 레이어로 그렸습니다.

신규 레이어를 만들고 오버레이 모드로 변경한 뒤에 인물과 등불 주위가 밝아지도록 분홍색 빛을 넣었습니다.

신규 레이어를 만들고 스크린 모드로 변경한 뒤에 노란색 빛을 그렸습니다. 흐릿한 등불의 빛이 위쪽으로 이어지는 듯한 느낌을 표현합니다.

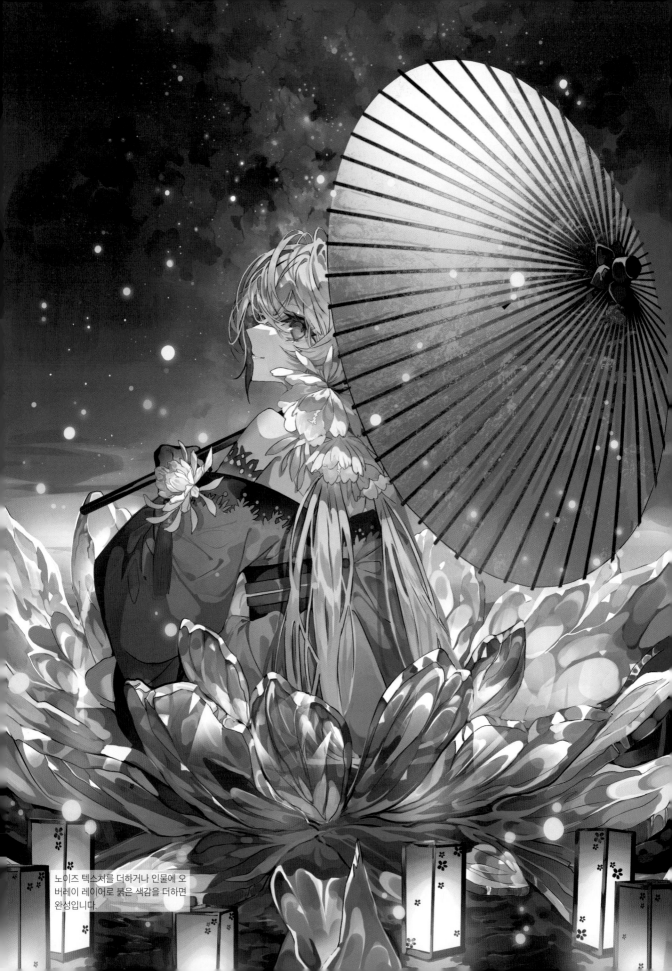

노이즈 텍스처를 더하거나 인물에 오 버레이 레이어로 붉은 색감을 더하면 완성입니다.

보라 테마 컬러 색을 정리하는 법

7번째 테마 컬러는 보라색입니다. 이전 일러스트는 어두운 분위기의 도심 야경을 그렸으므로, 이번에는 보라색의 환상적인 야경과 월하미인이 모티브인 보석 위에 앉아 있는 소녀를 그렸습니다.

보라색~분홍색 그러데이션을 사용해 별이 가득한 하늘을, 보라색과 색상환에서 인접한 파란색을 보석의 반사광(물의 색), 머리카락과 우산은 무채색인 흰색으로 칠해 캐릭터를 강조했습니다(CHAPTER5와 같은 방법입니다). 환상적인 분위기를 연출하려고 보라색의 보색인 노란색으로 등불과 이펙트를 강조했습니다.

등불과 이펙트의 색
보라색의 보색이므로 포인트로 넣으면 보기 좋은 느낌이 됩니다.

보석의 반사광(물의 색)
보라색은 파란색과 빨간색을 합친 색이므로, 잘 어울립니다.

밤하늘과 캐릭터의 기모노, 보석의 색
전부 같은 보라색이면 어색하므로, 채도와 명도가 다른 보라색을 사용해 하늘 아래쪽, 분홍색과 별에 밝은 보라색을 넣어, 캐릭터 주위에 채도를 높여서 시선을 유도합니다.

캐릭터 주위에 채도를 높여 캐릭터로 시선을 유도했습니다.

이번에 넣은 이펙트는 보라색에 노란색을 넣어도 되지만, 사이에 주황색 빛을 넣고 다듬었습니다. 58p의 칼럼에서 설명한 보색 관계인 색이라도 사이에 색을 하나 더 넣으면 자연스럽습니다.

또한 노란색+주황색이 들어가 색이 많아져 선명해보입니다. 주황색이 반짝이는 느낌도 더했으므로, 이 색의 유무로 분위기가 완전히 달라집니다.

어떤 빛을 넣고 싶을 때 흰색과 노란색을 직접 넣는 것이 아니라 일단 중간에 다른 색을 추가하면, 더 화려한 효과를 만들 수 있습니다.

노란색인 예 사이에 오렌지색을 더한 예

빛에 오렌지색을 넣은 예

빛에 오렌지색을 넣지 않은 예

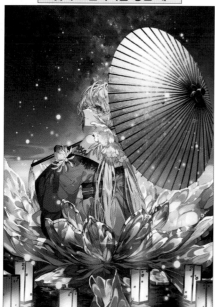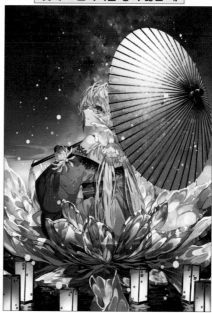

배경은 꼭 그려야 할까?

후쿠오카 여행 중에 찍은 꽃 사진

▶ 배경은 직접 그리지 않으면 안 된다?

예전에 「배경에 사진이나 3D를 사용하는 것은 날림 작업인가요?」라는 질문을 받은 적이 있습니다. 결론부터 말씀드리면 사진을 사용하는 것도, 3D를 사용하는 것도 날림이라고 생각하지 않습니다. 왜냐하면 사진이나 3D를 사용하더라도 기술과 경험, 지식이 필요하기 때문입니다. 사진의 색을 조절하지 않고 그대로 일러스트에 배치하면, 캐릭터와 배경이 동떨어진 어색한 그림이 되고, 누가 봐도 사진이라는 것을 알 수밖에 없습니다. 또한 직접 찍은 사진을 사용하려면, 평소에 항상 안테나를 세우고 있다가 작품에 도움이 될 만한 사진을 찍는 습관을 들일 필요가 있습니다. 작품 사용에 문제없는 사진이라도 구입하려면 비용이 발생하고, 무료 소재라도 사용 범위의 확인 등, 다양한 사전 준비가 필요합니다.

3D소재 또한 직접 3D모델을 만들어야 합니다. 최근에는 무료 소프트웨어도 있지만, 유료 소프트웨어는 개인이 사용하기 부담스러운 가격이며, 만드는 기술, 시간, 지식, 돈이 필요합니다. 작품을 완성하려면 채색 등의 여러 기술도 요구됩니다(참고로 저는 학생일 때 3D를 1년 정도 배웠지만, 멋지게 좌절하고 말았습니다).

모든 것을 손으로 직접 그리는 것이기에 멋진 일이지만, 사진에는 사진, 3D에는 3D의 장점이 있습니다. 어떤 방법이 반드시 옳다는 말이 아니라 자신이 어떤 그림을 그리고 싶은지, 자신에게 어떤 방법이 적합한지 잘 생각하고, 선택하는 것이 중요합니다.

그러나 사진과 텍스처를 많이 쓰다보면 가공 실력은 키울 수 있는 대신, 직접 배경을 그리는 능력이 성장하지 않는 것도 사실입니다.

그러면 「배경은 꼭 그려야 하는가」에 대해서 취미와 실무로 구분해서 설명하겠습니다.

알바 시절에 직접 만든 수채 텍스처

▶ 배경은 반드시 그려야 한다? (취미 편)

이 책을 선택하신 분들 중에는 장래에 그림을 직업보다는 어디까지나 취미로 즐기려는 분도 많이 계실 것입니다. 물론 배경을 그리지 못해서 좌절하신 분도 많을 것입니다. 제 의견을 말씀드리면, 「취미라면 배경은 굳이 그릴 필요도 없고, 물론 그려도 상관없다」고 생각합니다. 「전혀 기대한 대답이 아니에요」라고 생각할지도 모릅니다. 그러면 여러분은 어느 정도의 빈도로 그림을 그리십니까?

친구와 도쿄에 놀러 갔을 때 다리에서 찍은 강

예를 들어 한 주에 1장은 그려서 SNS에 올린다는 분도 있을 수 있고, 몇 개월에 1회 정도, 마음이 내킬 때 그리는 분도 있을 것입니다. 사람에 따라서 취미에 쏟을 수 있는 시간과 돈, 그리고 정열도 다양합니다. 그러니 배경을 그리지 않아도 좋고, 반대로 프로에 못지않게 잘 그려도 크게 문제되지 않습니다.

저는 그림 외에 노래를 부르는 것도 좋아하지만, 잘 부르고 싶다기보다는 때때로 노래방에 가서 노래로 스트레스를 발산하는 타입입니다. 「취미라고 해도 이왕이면 잘 하고 싶다! 학원에 가서 음정에 주의해서, 호흡법도 배우고……」가 된다면 즐기지 못하고 1초 만에 노래라는 취미를 그만둘 자신이 있습니다.

취미는 즐기는 정도가 가장 좋다고 생각합니다. 그러니 잘 그리지 못해도 가끔 그림을 즐기는 것도, 기술을 갈고 닦으며 즐겁게 실력을 키우는 것도 모두

좋은 일입니다. 즉, 캐릭터만 그리고 싶다! 하는 사람은 캐릭터에 시간을 들이고, 배경은 사진이라도 상관없고 반대로 배경까지 잘 그리고 싶다! 하는 사람은 배경을 배우는 것도 나쁘지 않습니다. 물론 시간이 날 때 배경을 배워도 전혀 문제가 없습니다.

취미니까 가볍게, 즐겁게 원하는 대로 그려도 좋고, 못 그리는 것이 있어도 전혀 문제가 없습니다. 반대로 시간을 최대한 투자하거나 연구해 실력을 키워도 좋습니다. 그것이 직업이 아닌 작품 제작의 장점이라고 생각합니다.

외출한 김에 구름의 형태가 좋아서 찍어둔 하늘 사진

▶ 배경은 반드시 그려야 한다? (실무 편)

실무에서는 배경뿐 아니라 동물과 아이템 등 최소한 의뢰를 받아서 통과될 수 있을 정도의 실력은 갖추는 편이 좋다는 것이 제 생각입니다. 왜냐하면 일러스트로 의뢰를 받으면 기본적으로 그릴 대상을 직접 선택할 수 없기 때문입니다. 이것은 회사원과 프리랜서가 조금 다른데, 각각 설명하겠습니다.

일러스트 제작 회사에 소속되어 있다면 자신 외에도 디자이너가 있고, 특히 신입사원의 입장에서는 선배에게 배우거나 도움을 받는 일도 많고, 서툰 분야는 다른 사람의 도움을 받을 때도 많습니다(물론 그릴 수 있으면 그보다 좋은 일은 없습니다만).

저는 소셜 게임 일러스트 제작회사에서 근무했었는데, 당시의 작화 실력으로는 캐릭터는 업무 기준을 클리어하지 못했고, 선화도 서툴렀습니다. 그 대신 채색과 배경이 가능했으므로, 회사에서 디자이너로 일을 할 수 있었습니다. 배경을 그릴 수 있는 사람은 캐릭터를 그릴 수 있는 사람보다 적어서, 좋은 대우를 받을 수 있는 유용한 무기가 됩니다.

구직활동을 하려면 포트폴리오를 지참해야 하는데, 작품에 사진이나 3D를 사용했다면 정확하게 명시하고, 어떤 식으로 활용했는지를 밝히는 것을 추천합니다(원화나 선화는 다른 곳에서 가져왔고 채색은 직접 했다는 식으로 자신의 담당한 부분을 표기하는 것도 중요합니다). 포트폴리오를 제출하고 합격한 뒤에 사진 가공으로 만든 배경이 직접 그린 것으로 알려지게 되면, 입사 후에 좋은 평가를 받지 못할 가능성도 있고, 기업 측도 그런 사람이 어디까지 가능한 스킬을 갖고 있는지 의문을 가질 수 있습니다.

프리랜서의 입장을 설명하겠습니다.

예를 들어 나는 캐릭터만 그릴 수 있다고 해도, 「건물」, 「동물」을 그려달라는 의뢰는 무조건 받게 됩니다. 회사에 있으면 배경을 잘 그리는 사람과 분업할 수 있지만, 프리랜서는 불가능합니다. 솔직하게 「배경과 동물을 못 그립니다」라고 말하면 상당한 인기가 있거나 많은 실적이 없는 이상은 힘든 일이 많습니다.

물론 프리랜서라도 인기를 얻고 원고료도 높아지면, 보수를 주고 배경을 담당할 사람을 구할 수도 있습니다. 그러나 그 정도의 일러스트레이터가 될 수 있을지 확실하지 않습니다.

노래방에 있는 반짝이는 벽

요코하마 여행 중에 방문한 호텔에서 찍은 야경

지금은 실력을 키우거나 내가 좋아하는 것을 어필해 개성을 드러내야 하는 시대라고 생각합니다. 하지만 인기는 유행과 운에도 좌우되므로, 최소한 일을 처리할 수 있는 수준까지 실력을 키우면서, 추가로 자신이 좋아하는 것을 찾으면 안심할 수 있습니다.

반대로 배경은 그릴 수 있지만 캐릭터를 그리지 못하는 사람은 전혀 문제가 없습니다. 배경은 캐릭터보다도 압도적으로 사람이 적은 만큼, 배경을 그릴 수 있다는 사실만으로도 귀중한 존재입니다. 그대로 배경 실력을 키우는 것도 나쁘지 않습니다.

▶ 쓸 수 있는 텍스처를 구분하는 법

이 책에서는 풀꽃의 사진을 텍스처로 사용하고, 배경과 아이템 등에 다양하게 사용했습니다. 어떻게 쓰면 좋은지 살펴보겠습니다.
먼저 풀꽃이 바다 속으로 대변신이 가능했던 이유는 「실루엣」입니다.

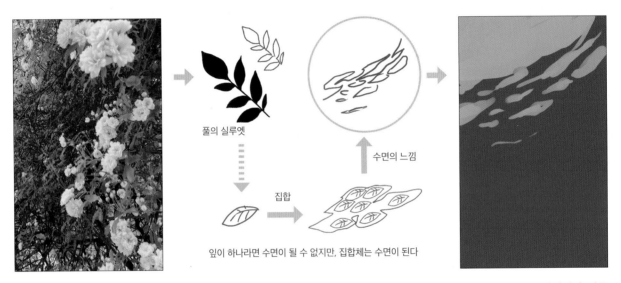

풀의 실루엣

수면의 느낌

집합

잎이 하나라면 수면이 될 수 없지만, 집합체는 수면이 된다

위의 일러스트는 간단하게 풀과 바다 속을 그리고, 빨간색 라인은 풀의 실루엣을, 바다는 수면의 음영 부분을 표현한 것입니다. 양쪽 모두 타원형을 뾰족한 형태가 되도록 늘린 것입니다. 잎의 실루엣이 바다의 수면 실루엣을 만들어주므로, 풀이 바다가 될 수 있는 것입니다.
또한 대용할 수 있는 텍스처도 「비슷한 실루엣」을 찾으면 됩니다.

사용한 텍스처가 사진이 아니라도 비슷합니다.
아래의 텍스처는 과거에 제가 투명 수채로 만든 아날로그 일러스트를 스캔한 것입니다. 이것을 텍스처로 사용했습니다. 상당히 편리한 텍스처이므로, 어디에든 쓸 수 있는데 달을 그릴 때 자주 사용합니다. 원 도구로 그린 원+텍스처가 잘 드러나는 그러데이션을 만들고, 위에 이 수채 텍스처를 하드 혼합으로 합성한 뒤에 불투명도를 22%로 낮추면, 순식간에 달이 됩니다. 거기에 표면의 굴곡을 그려 넣으면 간단히 완성할 수 있습니다.

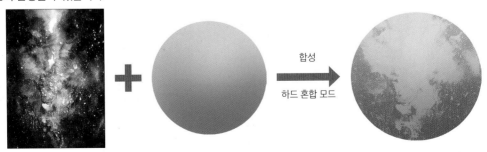

합성

하드 혼합 모드

「유화 채색」과 「선화로 그린 수채화 채색」은 어느 쪽이 좋은가?

이 책에서 캐릭터 채색은 「유화 채색」과 「선화로 그린 수채화 채색」을 설명했는데, 실제로는 어느 쪽을 선택해도 좋다는 말이 어떤 의미인지 제 나름대로 설명하고자 합니다.

그림이 취미고 이후에도 직업으로 삼을 생각이 없는 분은 유화 채색이든 선화가 있는 수채화 채색이든 원하는 쪽을 선택하셔도 됩니다. 양쪽 모두 매력적인 점이 있고, 자신의 그림체와 성격에 맞거나 맞지 않는 점이 있는 정도라고 생각합니다.

하지만 그림을 직업으로 생각하고 있는 분은 유화 채색도, 선화가 있는 상태 어느 쪽이라도 비슷한 완성도로 그릴 수 있게 되어야 일을 하는 것이 한결 편해집니다.

아래의 세 가지 이유를 들 수 있습니다.

①클라이언트에게 제공하는 그림의 명료함과 완성도

②수정하기 쉬운 그림

③다양한 매체에서 대응 가능한 그림

▶ ①클라이언트에게 제공하는 그림의 명료함과 완성도

왼쪽은 담당 편집자에게 제출했던 CHAPTER2의 러프입니다. 이것을 보고 여러분은 어떤 느낌을 받으셨습니까?

「거칠어서 좀 더 묘사가 필요하다!」라고 생각한 분도 있고, 「러프는 이정도면 충분하지?」라고 생각하는 분도 계실 것입니다.

제 경험으로는 소셜 게임 제작에서 이 정도 러프는 통과할 확률이 5할 정도입니다(콘솔 게임 경험이 없는 탓에 소셜 게임 제작 경험상의 이야기입니다).

매년 소셜 게임 일러스트에 요구되는 러프의 완성도가 높아지고, 상당히 세부까지 묘사해야 할 때가 많아졌습니다.

일이므로 물론 발주한 클라이언트가 있습니다. 제3자가 보아도 어떤 일러스트인지, 어떻게 완성되었는지, 러프 단계에서 알 수 있는 편이 안심할 수 있고, 최대한 번거롭지 않게 끝낼 수 있습니다.

그런 점을 생각하면서 다시 러프를 보면, 얼굴과 머리카락 부근은 디테일하게 그렸는데, 지팡이 디자인과 몬스터 부분은 제3자의 눈으로 보면 이해하기 어렵고, 그린 사람만 아는 정보가 많습니다.

요즘은 선으로 구도 러프와 캐릭터 러프를 여러 안을 그리고, 그중에서 선정한 뒤에 컬러 러프라는 과정을 거칩니다.

이 러프는 1시간 반 정도 그린 것인데, 좀 더 깔끔하고 꼼꼼하게 그리려면 2시간은 더 필요합니다. 같은 완성도의 러프를 3가지 정도 그린다면 10시간 반 정도 걸립니다.

그럴 때는 선으로 대강 형태를 잡고 단색으로 채우는 편이 선으로 그린 디자인이 있어서 클라이언트도 알기 쉽고, 한 장씩 유화 채색으로 그리는 러프에 비해, 시간도 줄일 수 있습니다.

저는 최근에 그림을 선으로 그릴 수 있게 되었는데, 옛날에는 유화 채색만 가능했던 탓에 구도 러프조차 유화 채색으로 그리다 보니 작업 시간이 많이 걸렸습니다(선으로 그림을 그릴 수 있게 되면서 작업이 정말 편해졌습니다……).

또한 작업 내용에 따라서는 아무래도 선화가 필요한 일도 있습니다. 그러니 유화 채색만 가능한 사람은 선화가 있는 수채화 채색

도 할 수 있게 되면, 일이 많이 편해집니다.

취미 그림은 내가 좋아하는 순서대로 그릴 수 있어서 높은 완성도의 작업이 가능하지만, 의뢰를 받고 그리는 그림은 작업 순서가 고정되어 있어서 완성도가 일정 수준을 넘지 않는 경향이 있습니다.

▶ ② 수정하기 쉬운 그림

일이면 다른 사람이 자신의 그림을 수정하는 일도 흔합니다. 일러스트 업계뿐 아니라 다른 사람이 하던 일을 수정하거나 혹은 반대인 일도 누구나 경험한 적이 있을 것입니다.

그러나 유화 채색으로 그린 캐릭터가 한 장의 레이어로 결합되어 있으면, 수정하는 쪽은 어떻게 생각할까요. 아마도 대부분의 사람이 「레이어는 좀 나누자!」라고 불만을 토로할 것입니다.

레이어 결합 상태	선화가 나눠져 있어서 파츠별 각 레이어로 구분된 상태

선화를 그린다는 느낌이 되었습니다. 각 파츠를 확실히 구분해서 작업하면 편합니다.

1장의 레이어로 결합한 상태에서 수정하라고 넘겨받는 것보다도, 선화 레이어가 있고 피부와 머리카락, 눈동자 등 파츠별로 클리핑을 적용해 선택 범위로 지정할 수 있는 편이 수정하기 쉽습니다(참고로 저는 막 입사했을 때 레이어에 대해서 잘 몰라서 그냥 유화 채색으로 그렸다가 엄청 혼이 난 경험이 있습니다……).

요즘 프리랜서 일러스트레이터를 기용할 때는 이전보다도 클라이언트의 수정 요구가 많이 줄었습니다.

일러스트레이터를 기용하기 전에 그 사람이 가진 맛을 살리면서, 수정하지 않고 팬의 흥미를 이용하려는 의도가 있다고 생각합니다. 납품한 일러스트가 멋대로 수정된 채 자신의 이름이 들어가 있으면, 물론 기분도 좋지 않고 서로 좋은 관계를 이어나가기 힘들기 때문에, 옛날만큼 클라이언트가 일방적으로 수정하는 일은 많이 없어졌다고 생각합니다.

그러나 2010년대 소셜 게임 버블 시대에는 특히 많은 게임이 만들어지면서 일러스트 외주 작업이 대량으로 증가했고, 납품받은 일러스트를 회사 쪽에서 수정해서 발매한 탓에 놀랄 정도로 수정되어, 작업한 일러스트레이터가 도저히 홍보가 불가능한 지경일 때도 많았습니다. 요즘은 수정이 필요할 때는 담당자에게 미리 연락이 옵니다.

협의를 하면 선화가 없는 유화 채색으로 그리는 것도 가능하고(그렇다고 해도 캐릭터, 배경, 이펙트는 최저한이라도 구분할 필요가 있습니다), 회사에 따라서는 선화가 없으면 안 된다고 하는 곳도 있으므로, 역시 선화를 그릴 수 있는 편이 유리합니다.

▶ ③다양한 매체에서 대응 가능한 그림

「다양한 매체」라고 하면 일러스트를 홍보에 사용할 때나 Live2D, MV 일러스트 등을 가리키며, 레이어가 나눠져 있는 편이 일러스트를 사용하는 쪽이 활용하기 좋다는 말입니다.

갑작스럽지만, 이 페이지에서는 CHAPTER2에서 그린 선화를 주황색으로 변경해 밑바탕에 배치해 보았습니다.

어떠신가요? 이것만으로도 디자인으로 충분해 보이지 않습니까?

직접 MV 영상을 만들거나 어떤 광고용으로 납품된 일러스트를 사용해 띠나 포스터, CM 등을 만들 때 선화가 있으면, 활용할 수 있는 소재가 하나 늘고 할 수 있는 일도 많아집니다.

저는 일러스트레이터이므로 디자인이나 영상 제작은 거의 하지 않는데, 동인지를 만들 때 표지에 이런 선화가 있으면 괜찮겠다, 선 러프나 선화를 동인지 속에 넣으면 멋지겠다 하고 생각할 때가 많습니다.

게다가 추가하는 데 별도의 작업도 필요하지 않습니다.

최근에 주로 게임이나 VTuber, MV 등으로 일러스트가 움직이는 Live2D를 흔하게 볼 수 있습니다. Live2D용 데이터는 상당히 디테일하게 구분해야 하므로, 선화가 있는 편이 제작에 훨씬 도움이 됩니다.

Live2D용 데이터를 만들 때는 각 파츠는 보이지 않는 부분까지 그려야 하며, 파츠별로 완성할 필요가 있습니다. 유화 채색을 좋아하는 사람이 자주 사용하는 조절 레이어를 활용하는 작업이나 레이어를 결합하고 묘사를 하는 작업은 하기 어렵습니다.

참고로 CHAPTER2는 왼쪽 그림처럼 파츠를 구분했습니다. Live2D는 흔들리거나 움직이는 부분을 레이어로 나누고, 망가지는 부분이 없도록 보이지 않는 곳도 전부 그려야 합니다.

머리카락으로 가려진 윤곽과 눈, 모자로 가려진 머리카락 등도 전부 그릴 필요가 있습니다. 그뿐 아니라 머리카락의 움직임 표현에 필요한 앞머리, 귀밑머리, 애교머리, 뒷머리 등 세세하게 구분할 필요가 있습니다.

저는 위에 조절 레이어를 계속 더하면서 그림을 그리는 타입이므로, 파츠를 구분해 두면 마음에 드는 그림을 그리지 못하는 경향이 있습니다.

애초에 제가 유화 채색만 가능했고, 지금까지 일러스트 작업으로 많은 고생을 해왔던 탓에 직업으로 일러스트레이터가 되고 싶은 분에게 조금이라도 참고가 되었으면 좋겠습니다.

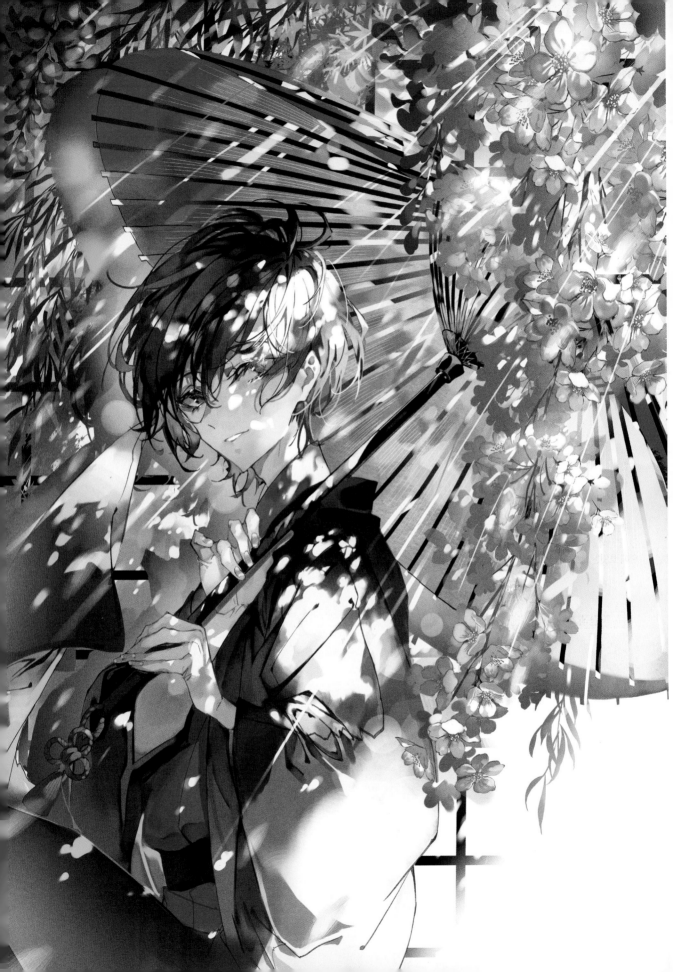

표지 일러스트지만 테마 컬러는 「지금까지의 모든 색을 사용한다」입니다. 즉 7가지 색을 사용하는 것입니다.

저는 기본적으로 일러스트를 같은 계열의 색으로 정리하므로, 컬러풀한 그림은 거의 그리지 않고, 수많은 고민 끝에 사계절의 꽃과 풀을 전부 넣은 일러스트를 그리기로 했습니다.

시골에서 자라서 학교를 다니는 것만으로 봄, 여름, 가을, 겨울의 풀꽃을 즐길 수 있는 환경이었으므로, 학교를 오갈 때의 경치를 떠올리면서 그렸습니다.

파란색은 녹색이 들어간 색. 노란색은 파란색이 들어가면 녹색이 되므로 잘 어울린다.

보라색은 파란색과 빨간색이 섞인 색이므로 빨간색과 분홍색도 잘 어울린다. 또한 보라색과 주황색, 노란색의 그러데이션은 석양의 예쁜 이미지가 있다.

진짜 다양한 색을 사용했는데, 사실 이 일러스트는 파란색과 보라색이 모든 색을 연결하는 역할을 합니다.

왜 이 2가지 색이 연결하는 역할을 하느냐면, 파란색과 보라색은 대응의 폭이 넓기 때문입니다. 파란색은 보라색과 잘 어울릴 뿐 아니라 노란색과 녹색과도 잘 어울립니다. 보라색은 빨간색과 분홍색이 잘 어울립니다. 결국 색상환의 모든 색이 파란색 혹은 보라색과 인접한 색이 되는 것입니다.

이 색들의 그러데이션을 사용할 때 파란색과 보라색을 끼워 넣으면 색감이 자연스럽고 화면이 화려해집니다.

배경에서 쏟아지는 햇살은 파란색에 가까운 회색을 선택하여, 원색인 다양한 색 속에서 차분함을 더하고, 노란색 빛으로 환상적인 분위기와 빛의 강도를 표현했습니다.

우산과 캐릭터의 음영 등 둥근 빛은 플레어를 의식하고 많은 색을 넣었는데, 모든 쿠션 역할을 하는 색을 넣으면, 좋은 법칙으로 정리됩니다.

예를 들면 우산의 음영으로 가장 보색 효과가 강한 원색인 빨간색과 완전 보색인 하늘색 부분인데, 파란색의 주위에 흐릿한 보라색을 넣으면 색이 조화롭습니다.

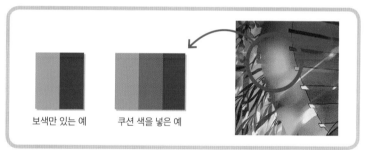

보색만 있는 예 쿠션 색을 넣은 예

파란색과 보라색을 연결한 예 노란색을 연결한 예

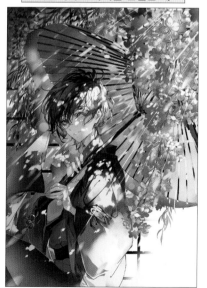
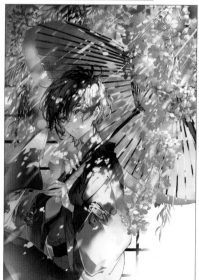

왼쪽은 파란색과 보라색의 연결에 다른 색을 사용한 것과 파란색과 보라색을 연결한 그림의 예입니다. 연결 역할이 노란색일 때는 노란색 자체가 밝고 화려한 색이므로, 전체적으로 너무 밝아져 눈이 쉴 부분이 없고, 색감의 통일감이 없어집니다.

파란색과 보라색은 차분함과 청량감, 그림 속에 쉴 수 있는 빈틈을 만들어주니, 참고해보세요.

맺음말

이 책을 끝까지 읽어주셔서 대단히 감사합니다.

어떠셨나요?

어쩌면 「결국 복사&붙여넣기네!」, 「가공뿐이네!」, 「사진을 쓰다니 치사해」라고 생각을 하신 분이 계실지도 모릅니다.

사실 옛날에는 저도 디지털보다도 아날로그로 그리지 않으면 의미가 없고, '복사&붙여넣기나 조절 레이어는 안 돼!', '사진을 사용하는 것은 반칙!'이라는 생각을 했습니다.

그 결과 다양한 지식을 유연하게 받아들이지 못하고, 시간을 단축할 수 있는 방법도 쓰지 않았으니, 그릴 수 있는 그림도 늘지 못하고, 많이 그리지도 못해서 성장도 만족스럽지 못한 부정적인 루프에 빠졌습니다.

물론 실무로 많은 물량을 그리는 동안에 '고집을 부릴 때가 아니야…… 일이 끝나지 않아!'라면 위기감을 느끼고 복사&붙여넣기도, 사진가공도, 조절 레이어도 많이 쓰면서 다양한 방법을 모색했습니다.

이후에는 그림을 그리는 것이 점점 빨라지고 많이 그릴 수 있게 되었으며, 이번보다 그림 실력도 한층 빨리 성장했고 무엇보다도 그림을 그리는 것이 즐거워졌습니다.

예를 들어 조절 레이어를 사용하지 않으면 표현할 수 없는 효과, 사진이나 텍스처로만 표현이 가능한 멋진 표현은 시간 단축 외에 긍정적인 효과를 얻었습니다. 그림을 그리는 것이 빨라진 덕분에 지금은 일을 하면서 취미 그림을 그리거나 휴식으로 좋아하는 게임도 할 수 있고, 수면도 충분히 취할 수 있게 되었습니다.

최근에 배경은 사진과 가공으로 가능한 부분은 충분히 활용하고, 캐릭터에 작업 시간을 많이 배분해 캐릭터의 질감과 그림 실력을 높이는 것도 가능해졌습니다(실제로 이런 방식으로 캐릭터 그림의 완성도를 높이는 데 성공했습니다).

말할 것도 없지만, 그림을 그리는 속도만이 전부는 아닙니다. 전부 직접 그린다는 원칙으로 멋진 그림을 그리는 분도 있고, 저처럼 「시간 단축」에 집착하다 완성도를 높이지 못했던 경험도 있습니다. 그러나 본문에서도 설명했듯이 사람은 저마다 그림에 쏟을 수 있는 시간도 정열도 다릅니다.

또한 SNS 보급으로 인해 다른 사람의 평가를 쉽게 알 수 있고, 그림을 그리는 것이 괴로워진 사람도 많아졌다고 생각합니다.

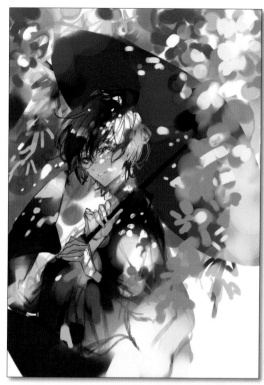

표지 일러스트의 컬러 러프

이런 현실 속에서 자신의 페이스대로 즐겁게 그릴 수 있게 돕는 기법서를 만들고 싶었습니다. 이 책을 읽고 그림을 그리는 것이 즐거워졌다, 이 기법을 시험해보고 싶다 하는 생각을 하셨다면, 더할 나위 없이 기쁠 것 같습니다.

끝으로 「일러스트의 색감이 좋다」라고 말씀해주시고, 「7가지 테마 컬러」라는 멋진 기법서의 기획은 물론이며, 다양한 상담을 받아주시고 물심양면으로 도와주신 담당자, 기법서 출판에 도전할 기회를 주신 편집진, 그리고 이 기법서를 선택해주신 모든 독자 여러분께 진심으로 감사의 말씀을 전합니다.

정말로 감사드립니다.

무라 카루키

지은이 무라 카루키 (村カルキ)

소셜게임의 일러스트 제작회사에서 그래픽 담당으로 3년 근무한 후, 프리랜서 일러스트레이터로 전직하였다. 라이트노벨, TCG, 소셜게임 등 폭넓은 분야에서 활약 중이다. 대표작은 라이트노벨『종언의 신부(終焉ノ花嫁)』(아야사토 케이시 글/삽화), 『속세의 「평범」은 어려워(シャバの「普通」は難しい)』(나카무라 사츠키 글/삽화), 메이킹북『채색사전 BOYS(塗り事典BOYS)』 게임 「이돌라」(일부 캐릭터), 도쿄애니메이션칼리지 전문학교(게스트강사) 등.

옮긴이 김재훈

한때 만화가가 꿈이었고, 판타지 소설 쓰기와 낙서가 유일한 취미인 일본어 번역가. 그림에 미련을 버리지 못해 만화 작법서 번역에 뛰어들었다. 창작자들의 어두운 앞길을 밝혀줄 좋은 작법서 전문 번역가를 목표로 여기저기 기웃거리고 있다. 옮긴 책으로 「Miyuli의 일러스트 실력 향상 TIPS」「수채화 수업 빵과 정물」 등 다수 있다.

초판 1쇄 인쇄 2022년 06월 10일
초판 1쇄 발행 2022년 06월 15일

저자 : 무라 카루키
번역 : 김재훈

펴낸이 : 이동섭
편집 : 이민규, 탁승규
디자인 : 조세연, 김형주
영업・마케팅 : 송정환, 조정훈
e-BOOK : 홍인표, 서찬웅, 최정수, 김은혜, 이홍비, 김영은
관리 : 이윤미

㈜에이케이커뮤니케이션즈
등록 1996년 7월 9일(제302-1996-00026호)
주소 : 04002 서울 마포구 동교로 17안길 28, 2층
TEL : 02-702-7963~5 FAX : 02-702-7988
http://www.amusementkorea.co.kr

ISBN 979-11-274-5369-5 13650

7Shoku no Theme Illust de Manabu Nuri Technique
Jinbutsu kara Hana・Sora・Mizu・Hoshi made
©Karuki Mura / HOBBY JAPAN
Originally Published in Japan in 2021 by HOBBY JAPAN Co. Ltd.
Korea translation Copyright©2022 by AK Communications, Inc.

Illustration Technique

- **군복·제복 그리는 법** -미군·일본 자위대의 정복에서 전투복까지
 Col.Ayabe, (모에)표현 탐구 서클 지음 | 오광웅 옮김
 현대 군인들의 유니폼을 이 한 권에!

- **권총&라이플 전투 포즈집**　하비재팬 편집부 지음 | 문성호 옮김
 멋진 건 액션을 자유자재로 표현!

- **전차 그리는 법** -상자에서 시작하는 전차·장갑차량의 작화 테크닉　유메노 레이 외 7명 지음 | 김재훈 옮김
 상자 두 개로 시작하는 전차 작화의 모든 것

- **로봇 그리기의 기본**　쿠라모치 쿄류 지음 | 이은수 옮김
 펜 끝에서 다시 태어나는 강철의 거신

- **팬티 그리는 법**　포스트 미디어 편집부 지음 | 조민경 옮김
 궁극의 팬티 작화의 비밀 대공개

- **가슴 그리는 법**　포스트 미디어 편집부 지음 | 조민경 옮김
 현실적이며 매력적인 가슴 작화의 모든 것

- **코픽 화가들의 동방 일러스트 테크닉**　소차, 카가미 레오 지음 | 김보미 옮김
 동방 Project로 익히는 코픽의 사용법

- **아날로그 화가들의 동방 일러스트 테크닉**　미사와 히로시 지음 | 김보미 옮김
 아날로그 기법의 장점과 즐거움

- **캐릭터의 기분 그리는 법** -표정·감정의 표면과 이면을 나누어 그려보자
 하야시 히카루(Go office)·쿠부 쿠린 지음 | 조민경 옮김
 캐릭터에 영혼을 불어넣는 심리와 감정 묘사

- **아저씨를 그리는 테크닉** -얼굴·신체 편　YANAMi 지음 | 이은수 옮김
 다양한 연령대의 아저씨를 그리는 디테일

- **학원 만화 그리는 법**　하야시 히카루 지음 | 김재훈 옮김
 학원 만화를 통한 만화 제작 입문

- **대담한 포즈 그리는 법**　에비모 지음 | 이은수 옮김
 역동적인 자세 표현을 위한 작화 가이드

- **프로의 작화로 배우는 만화 데생 마스터** -남자 캐릭터 디자인의 현장에서
 하야시 히카루, 쿠부 쿠린, 모리타 카즈아키 지음 | 김재훈 옮김
 현역 애니메이터의 진짜 「남자 캐릭터」 작화술

- **프로의 작화로 배우는 여자 캐릭터 작화 마스터** -캐릭터 디자인·움직임·음영
 모리타 카즈아키, 하야시 히카루, 쿠부 쿠린 지음 | 김재훈 옮김
 유명 애니메이터 모리타 카즈아키의 「여자 캐릭터」 작화술

- **인물을 빠르게 그리는 법** -남성 편　하가와 코이치, 카도마루 츠부라 지음 | 김재훈 옮김
 인물을 그리는 일정한 법칙과 효율적인 그리기

일러스트 포즈 자료집

- **슈퍼 데포르메 포즈집** -기본 포즈·액션 편 Yielder, 카도마루 츠부라 지음 | 이은수 옮김
 데포르메 캐릭터의 다양한 포즈 소재와 작화 요령

- **슈퍼 데포르메 포즈집** -꼬마 캐릭터 편 Yielder 지음 | 김보미 옮김
 다양한 포즈의 2등신 데포르메 캐릭터를 해설

- **슈퍼 데포르메 포즈집** -남자아이 캐릭터 편 Yielder 지음 | 김보미 옮김
 장면에 따라 달라지는 남자아이 캐릭터 특유의 멋

- **슈퍼 데포르메 포즈집** -연애 편 Yielder 지음 | 이은엽 옮김
 데포르메 캐릭터의 두근두근한 연애 장면

- **손동작 일러스트 포즈집** -알기 쉬운 손과 상반신의 움직임 하비재팬 편집부 지음 | 문성호 옮김
 유명 일러스트레이터들의 손 그리는 법에 대한 해설

- **여성 몸동작 일러스트 포즈집** -일상생활부터 액션/감정 표현까지 하비재팬 편집부 지음 | 김진아 옮김
 웹툰·만화에 최적화된 5등신 캐릭터의 각종 동작들

- **캐릭터가 돋보이는 구도 일러스트 포즈집** -시선을 사로잡는 구도 설정의 비밀
 하비재팬 편집부 지음 | 문성호 옮김
 그림 초보를 위한 화면 「구도」 결정하는 방법과 예시

- **소품을 활용하는 일러스트 포즈집** -소품별 일상동작 완벽 표현 가이드 하비재팬 편집부 지음 | 김진아 옮김
 디테일이 살아 있는 소품&포즈 일러스트

- **자연스러운 몸짓 일러스트 포즈집** -캐릭터의 자연스러운 동작 표현법 하비재팬 편집부 지음 | 문성호 옮김
 캐릭터의 무의식적인 몸짓이나 일상생활 포즈를 풍부하게 수록

디지털 배경 자료집

- **디지털 배경 카탈로그** -통학로·전철·버스 편 ARMZ 지음 | 이지은 옮김
 배경 작화에 편리하게 이용할 수 있는 각종 데이터

- **신 배경 카탈로그** -도심 편 마루샤 편집부 지음 | 이지은 옮김
 번화가 사진을 수록한 만화가, 애니메이터의 필수 자료집

- **디지털 배경 카탈로그** -학교 편 ARMZ 지음 | 김재훈 옮김
 다양한 학교의 사진과 선화 자료 수록

- **사진&선화 배경 카탈로그** -주택가 편 STUDIO 토레스 지음 | 김재훈 옮김
 고품질 주택가 디지털 배경 자료집